JN068516

# 空白の美術史

## ―植民地下「朝鮮」で見る創作版画―

辻　千春 著

# 目　　次

表紙絵／李　秉玹もしくは金　貞桓作「農村風景」[『LE IMAGE』(1934年刊行) より]
扉　絵／佐藤米次郎作「石けり」[『朝鮮童謡版画集おんどるの夢』第一輯 (1943年) より]

# はじめに

　本書は，「空白の美術史，植民地期朝鮮（1910-1945）における創作版画の展開」というテーマで行ってきた研究成果（辻，2015；2016；2016a；2017；2017a；2018）に，その後発見した史料などによる検討を踏まえて加筆，修正したものである．日韓それぞれの近代美術史を構築する研究において，両国間に横たわる歴史的な問題に加え，版画がマイナーアートとされたこともあり長らく見過ごされるか，双方向から検討されることのなかったテーマであった．一般に創作版画とは，明治末期に複製技術の追求に起因する浮世絵版画の衰退を見た日本の美術家たちが，西欧の美術との接触を契機として，新たな美術的価値の創出を期して新興した版画のことを指す．創作版画の勃興期（1910年代から1930年代にかけて）には，複製性と明確に一線を画し画家の独自性を重視して，自画自刻自摺を骨子として普及活動を展開した．この創作版画の勃興期は「朝鮮」（以下，後掲の凡例にしたがい「」は付さないこととする）の植民統治期間に包含される．さらには，日本本土では1918年に日本創作版画協会が設立され，組織的な振興運動が始動し展開していく時期が，朝鮮では，その翌年に文化統治に政策転換されたことによる両地域の人的交流の興隆期であった．したがって，創作版画が植民統治下の朝鮮においてどのように展開していたかを明かすことは，日本や日本人と朝鮮人とのかかわりによる文化交差を歴史の表舞台に立たせることと同義であり，直視することが難しい時期があったと容易に知れる．また，そこに深く切り込んでいき，埋もれた史料を発掘していく作業は明らかに困難で，看過されてきたのはパンドラの箱であったからかと邪推してしまうのは，研究に着手してしまった後であった．

　ではそもそも，なぜパンドラの箱を開けてしまったか．その端緒は，2005年に名古屋大学博物館が「個別の作品だけで3000点をはるかに越す『樋田（直人：1926-2012）国際蔵書票コレクション』」（西川，2007）の寄贈

を受けて立ち上げた，蔵書票研究会の一員として，筆者が台湾および韓国の蔵書票の調査を担当したことにある．本の所有者を示す蔵書票は，多くは創作版画家が手がけ，版画家自身も蔵書票の方寸の美術の世界にのめり込んでいった．それは，西欧から蔵書票が日本に流入し一般に知られるようになっていく時期と，美術家が西欧の美術様式に触れ感化され，衰退した版芸術の復興を模索して手がけ始めた創作版画の黎明期に重なったことなどを背景とする（樋田，1986）．さきに着手した台湾の蔵書票について行った調査では，日本の植民統治期（1895-1945）に日本人の文学者や愛書家によって，日本本土と比肩する台湾の文学を築こうと展開した文学活動の中で同時的に広められたことが明かされた（辻，2006）．当然台湾において流通したのは，創作版画家による多色や単色の板目木版を特徴とする日本の蔵書票，あるいはその様式によるものであった．そのために，戦後しばらくの間は，台湾では蔵書票は取り締まりの対象となりタブー視された．なぜなら，中国大陸において敵対する中国共産党軍の指導下に，その美術工作員が民間の飾り絵を含む木版画をプロパガンダポスターとして多用したことから（川瀬，2000），当局側が木版画の流通に神経を尖らせたからであった．その後，同地の蔵書票は台湾の愛書家によって密かに継承され，戒厳令（1949-1987）が解かれ民主化の進展に伴い，1990年代初めに再び注目されるようになった．今日では愛書家や美術家の芸術としてだけでなく，教育活動の一環としても展開している（辻，2007）．その調査過程において，日本の植民統治下にある朝鮮においても，創作版画家であり蔵書票の信奉者である佐藤米次郎（1915-2001）が，日本本土でも実現していない本格的な蔵書票展を開催していたことが明らかになった．それは，同地においても台湾と同様の蔵書票の広がりがあったことを推測させた．これが着手に至る経緯であった．

　ところが，朝鮮の蔵書票の展開についての調査を本格的に始めると，冒頭で述べたようにそれが未踏の領域であると気づかされることとなった．すなわち日韓両国で植民地期朝鮮の美術史の検討が始まったのが，ようやく1990年前後からであった．しかも，日本とのかかわりを踏まえた研究成果は，概ね朝鮮美展（朝鮮美術展覧会：植民統治期における官設の美術展覧会）に関係

する朝鮮人の美術家などや，彼らによる版画を除く西洋画や日本画などの作品についてに限られた．版画に焦点を当てた論考は，日本側では見出すことができなかった．一方，韓国側では崔　烈（1989）が嚆矢で，19世紀末から20世紀半ばまでの韓国・朝鮮半島の版画史の概要が示されたが，日本や日本人とのかかわりについての調査・検討には至っていない．また1993年に開催された1950年代以降の版画を展示した「韓国現代版画40年展」に寄せられた「한국 판화 예술의 흐름（韓国版画芸術の流れ：筆者訳）」（李, 1993）で，1950年以前の版画史について概観された．その中で，本書第5章で詳述する朝鮮人で初めて京城（現・ソウル）で木版小品展を開催した李　秉玹と金　貞桓の展覧会やその版画集について，当時の新聞報道からとして言及している．記述内容から『東亜日報』（1934.8.25）と推察されるが，同紙には「堀口大學その他諸氏」と明記されているが，李（1993）では「여러 사람의 후원으로（いろいろな人の後援により：筆者訳）」版画限定版を刊行したと記述された．しかも実物が確認されれば韓国で初めての木版画集と位置付けながら，その刊行の背景については明瞭さを欠く表現が採用された．

　そして洪（1994）では，植民地期朝鮮を描画によってとらえたイギリス人としてエリザベス・キース（1887-1956）の同地での軌跡を，キースの著書（Elizabeth Keith, 1946）などによってたどっている．その中で，キースが1921年に京城で版画を含む絵画の個展を開催したことを記している．当時キースが日本に滞在し，浮世絵版画の技法を修得し，京城を訪れたことは記されるが，日本人とのどのような交流によって版画を修得するにいたったのかなどには触れていない．さらにはElizabeth Keith（1946）からの抜粋や翻訳が主観的になされ，原文との齟齬も見られる．その後，崔（1998）では，韓国・朝鮮人の美術活動が網羅的に採録され，主に植民地期に発行された朝鮮語新聞などの史料を基に各年毎に美術活動の概説とともに展覧会が抄録された．しかし，前掲のキースの1921年の個展については，洪（1994）の韓国語訳による抜粋の再引用にとどまり，さらに主観的に抜粋され引用されている．また李　秉玹と金　貞桓については，ほかの展覧への出陳については言及されているものの，前掲の木版小品展については複数の朝鮮語新聞に記事

があるが採録されていない．こうした不整合の背景には，両国間の歴史的な問題を孕み，日本側の史料の蒐集と網羅的な検討が欠落あるいは避けられていたことがあると考えられた．また，それは版画がマイナーアートであるがゆえにであったともいえる．そして，日本側の研究が手つかずの状態であったために，相互に検討する機会がなかったことが，何よりもそうした状況を助長してしまったといわざるを得ない．

　こうした状況に鑑み，同地に開催された蔵書票展の解明に着手する前に，そもそも日本の創作版画や日本人や朝鮮人の版画家が，植民地朝鮮ではどのような広がりや活動をしていたかを解明することが先決であると思われた．これまで，在朝鮮日本人や訪朝，移住日本人による版画の普及や創作活動が，そしてその渦中に現れた朝鮮人美術家の活動が，同時的に検討の俎上に上がることはなかった．しかしながらそれらはいずれも植民地朝鮮の版画史において欠かすことのできない史実であり，それぞれの民族で歴史の片方だけを採り上げる仕方は，正しい歴史認識を阻害するものに他ならないという観点においても，着手すべき研究課題であると思われたのである．そこで，植民地期朝鮮における創作版画の展開について，日本人と朝鮮人の活動の双方を真正面から同時的に捉え，看過されてきた日朝の美術家の交差に光を当て，埋もれた植民地文化の一端を歴史の表舞台に立たせ，両国の近代美術史の空白を埋めることを目的として研究を展開することにした．

　折しも目的を定めて研究を始動させた頃，日韓両国において版画も包含した植民地期の美術についての多角的な検討が始まった．韓国では，金　鎮夏（2007）によって出版文化史的観点から韓国近代版画と位置付けられて，1883年から2007年における版画史が示された．しかし，そこにかかわった日本や日本人の創作活動については，文語表現で記された当時の日本語による史料の網羅的な集積や分析が依然として不足しており，植民者と被植民者という観点からの主観的で表面的なとらえ方による見解が示された．一方日本では，井内（2007；2008）によって，1922年から1931年における朝鮮総督府機関紙『京城日報』の記事から，日本人と朝鮮人の美術家の活動が集積され，これまで注視されることのなかった両国の美術家の当該期間における

活動について概観することができる．また版画に関する記事などからは，本研究を始動させる上で示唆が得られた．そして日韓共催で開催された「棟方志功と崔 榮林展」（池田，2007）では，従来にない新たな視点で植民地期朝鮮の版画史がとらえられた．すなわち，同展では，日韓両国によって植民地期の美術史の検討が避けられてきたことを直視し，両国の美術家の交流が植民地朝鮮に何をもたらしたかの検討の必要性が指摘されたのである（奇，2007）．その先鞭を付けた本展で発表された論考では，植民地期に平壌に移住した版画家小野忠明（1903-1994）や当時日本の版画界の寵児として頭角を現し始めた棟方（1903-1975），および版画界の権威である平塚運一（1895-1997）と平壌の朝鮮人美術家との交流や，これらの日本人美術家たちが朝鮮人美術家の版画作品に与えた影響などについて，彼らへの口述調査や崔 榮林（1916-1985）が保管していた棟方からの書簡などを踏まえて検討された（権，2007）．しかし，なお日本側の史料の集積や分析に基づく検討が十分とは言えず，日本人美術家がどのような思いを抱いて版画を創作したかという視点に欠け，また朝鮮人美術家がどのようにそれを吸収し，どういう意図で創作したかなどの具体的な分析には至らなかった．その後,韓国では,洪（2014）において日本の創作版画が朝鮮人の版画創作に与えた影響に言及されたものの，版画作品の紹介や掲載にとどまり，その創出過程に両国の美術家によるどのような交流があったかに視点を向けたものとはなっていない．

　一方，看過してきた日本の植民統治下の近代美術史について直視しようとする動きは，2010年代以降に関係各国の国際的な協働において新たな展開をみせている．例えば2013年，福岡アジア美術館はじめ国内数か所の美術館において「東京・ソウル・台北・長春―官展に見る近代美術」と題された展示が，日本，韓国，台湾，中国の4つの国家・地域の連携で開催された（ラワンチャイクン，2014）．官設展を通して，アジアの近代美術を俯瞰する展覧が開かれたことは，資料の公開における制約が溶解していることの証左でもある．さらに2015年に神奈川県立近代美術館葉山館をはじめ各地で巡回展覧された「ふたたびの出会い　日韓近代美術家のまなざし―『朝鮮』で描く」では，木版画を含む植民統治期の日朝の美術家の交流を取り上げ，とくに朝

鮮で創作された日本人美術家の作品を展示し，いよいよ日韓の近代美術史の総体的な検討の時代に入ったことがうかがえた（福岡アジア美術館，2015）．こうした機運の下，学問的な見地から実証的に植民地期朝鮮の版画の展開を整理することのできる環境も整い，そこに日本人と朝鮮人に交わされた眼差しのゆくえを解明することができる時期を迎えている．

　このような研究を取り巻く事情の変化にも後押しされて，研究調査を一層進展させることが可能となり，一定の調査を終えることができた．具体的な手順は，朝鮮を拠点とする日本人美術家による版画創作や普及活動の解明を期して，朝鮮総督府機関紙『京城日報』(1915-1945)の記事の調査を基礎とし，まず京城における創作版画の展開について明らかにし（辻，2015；2016；2016a），次いでそれ以外の地域として仁川，釜山，平壌について明かした（辻，2017；2017a；2018）．これらの研究成果を踏まえて，朝鮮人美術家が日本や日本人との交流において展開した版画の創作活動について可能な限り解明した（辻，2018）．一連の論考は，『京城日報』をはじめとする，これまで詳細に検討されることのなかった同地で日本人が発行にかかわった日本語の史料の網羅的な蒐集や，埋もれた一次史料の発掘を行い，それらの精査により実証的かつ客観的に展開した．論考に使用した主な史料は，朝鮮で刊行された紙誌や版画作品など［『京城日報』(1915-1945)，『朝鮮』(1920-1944)，『朝鮮年鑑』(1933-1945)，『朝鮮美術展覧会図録』第1回-第19回 (1922-1940)，『あかしや』(1923)，『朝』(1926)，『ゲラ』(1929)，『すり繪』(1930)，『土偶（志）』(1935-1942)，『朱美』第1冊-第5冊 (1940-1942)，『蔵書票展覧会記念蔵書票作品集』(1941) およびその招待状と目録，『養正』(1924-) など］や，日本本土において刊行された朝鮮を題材とした作品を確認できる創作版画誌と当該作品，および朝鮮人美術家による版画作品など［『LE IMAGE』(1934)，『書物』(1934)］，そして同地にかかわった作家などに関係する史料や証言などである．

　本書の構成も，前掲の調査の手順にしたがい，まず日本人美術家による版画の展開を，京城，仁川，釜山にたどり，ついでそこに現れた朝鮮人美術家の活動について，日本本土や日本人とのかかわりを踏まえながらたどった．そしてその先に，日朝の美術家にとって，さらには植民者である当局側にとっ

て，彼らが手にした版画とは一体何であったのか，彼らはそこに何を見ていたのかという問いの答えを見つけようと思う．

## 謝辞

本書の刊行にあたって，公益財団法人鹿島美術財団より出版助成を与えていただいた．ここに記して感謝の意を表するものである．そして，本書は，平成27年度から平成29年度における日本学術振興会科学研究費助成（基盤研究C：15K02181）を得て行った研究の成果である『植民地期朝鮮における創作版画の展開（2）－（6）』（辻，2016-2018）を，それ以前に行った研究成果（辻，2015）などを踏まえ，かつその後見つかった史料などにより加筆，修正したものである．本研究の進展は，植民地期朝鮮にかかわる美術家やそのご遺族，日韓の専門家および貴重な当時の史料を所蔵する関係各機関の皆様からのご協力，ご指導がなければ到底成し得なかった．以下に関係各位のご芳名［敬称略．関係各位あるいは機関の五十音順に記した．なお所属機関を（　）に付した］を列記し，改めて感謝の気持ちを表するものである．

（国内）

青山訓子（岐阜県美術館），跡見学園女子大学図書館，井内佳津恵（北海道立函館美術館），伊藤伸子（宇都宮美術館），入江一子，植野比佐見（和歌山県立近代美術館），奥州市立齋藤實記念館，鹿児島県歴史資料センター黎明館，川口勝俊，金　美那（神奈川県近代美術館葉山），（故）高　晟埈，河野　実（元鹿沼市立川上澄生美術館長），国際日本文化研究センター，国立国会図書館関西館，佐藤光政，塩谷善夫，鈴木慈子（兵庫県立美術館），滝沢恭司（町田市立国際版画美術館），東京都現代美術館，西山純子（千葉市美術館），畑山康之，樋口良一（版画堂），平石昌子（新潟県立近代美術館），堀口すみれ子，（株）三越伊勢丹ホールディングス業務本部総務部資料室，武藤隼人，渡辺淑寛（渡辺私塾文庫）．

（国外）

金　正洙（養正高等学校），金　炳秀（養正高等学校），金　鎮夏（ナムアート画廊），権　幸佳（徳成女子大学校），崔　烈．

9

## 引用文献

井内佳津恵（2007）美術家と朝鮮—『京城日報』の記事を通して（1）1922-1926.
　　紀要：Hokkaido Art MuseumStudies, **2007**, 69-106. 北海道立近代美術館.

井内佳津恵（2008）美術家と朝鮮—『京城日報』の記事を通して（2）1927-1931.
　　紀要：Hokkaido Art MuseumStudies, **2008**, 3-75. 北海道立近代美術館.

池田 享・奇 惠卿（2007）棟方志功・崔 榮林展（図録）, 棟方志功・崔 榮林展実行
　　委員会.

Elizabeth Keith, Elspet Keith Robertson Scott (1946) OLD KOREA: The Land Of
　　Morning Calm, Hutchinson.

川瀬千春（2000）戦争と年画—「十五年戦争」期の日中両国の視覚的プロパガンダ—,
　　梓出版社.

奇 惠卿（2007）語りかける作品：棟方志功（Munakata Shiko）と崔 榮林（Choi
　　Young-Lim）展. 棟方志功・崔 榮林展（図録）, 12-15. 棟方志功・崔 榮林展実
　　行委員会.

金 鎭夏（2007）나무거울—출판미술로본한국근・현대목판화1883-2007, 우리미술
　　연구소.

権 幸佳（2007）崔 榮林と珠壺会（チュホ会）. 棟方志功・崔 榮林展（図録）, 170-
　　174. 棟方志功・崔 榮林展実行委員会.

洪 源基（1994）영국 화가들이 기록한 20 세기 초 한국・한국인. 월간미술, **1**, 85-
　　88. 中央日報社.

洪 善雄（2014）한국근대판화사미술문화—韓國近代版畫史, 미술문화.

崔 烈（1989）근대판화를다시본다. 월간미술, **12**, 124-130. 中央日報社.

崔 烈（1998）한국근대미술의 역사：1800-1945韓國美術史事典, 悦話堂.

辻 千春（2006）日本統治期の台湾における蔵書票の展開. 中京女子大学アジア文化
　　研究所論集, **7**, 13-39. 中京女子大学.

辻 千春（2007）台湾における蔵書票—戦後の展開を中心に. 中京女子大学アジア文
　　化研究所論集, **8**, 23-42. 中京女子大学.

辻 千春（2015）植民地期朝鮮における創作版画の展開—「朝鮮創作版画会」の活動
　　を中心に—. 名古屋大学博物館報告, **30**, 37-55. 名古屋大学博物館.

辻 千春（2016）植民地期朝鮮における創作版画の展開（2）京城における日本人の活
　　動と「朝鮮創作版画会」の顛末. 名古屋大学博物館報告, **31**, 25-44. 名古屋大
　　学博物館.

辻 千春（2016a）植民地期朝鮮における創作版画の展開（3）京城における「朝鮮創
　　作版画会」解散後の展開と「日本版画」の流入. 名古屋大学博物館報告, **31**,
　　45-61. 名古屋大学博物館.

辻 千春（2017）植民地期朝鮮における創作版画の展開（4）仁川における佐藤米次郎

の創作版画活動と時局下の蔵書票展の開催について．名古屋大学博物館報告，**32**，47-62．名古屋大学博物館．

辻 千春（2017a）植民地期朝鮮における創作版画の展開（5）釜山における清永完治と日本人の趣味家ネットワークによる創作版画誌『朱美』の刊行について．名古屋大学博物館報告，**32**，63-78．名古屋大学博物館．

辻 千春（2018）植民地期朝鮮における創作版画の展開（6）朝鮮人美術家による日本の創作版画の修得とその展開について．名古屋大学博物館報告，**33**，41-59．名古屋大学博物館．

東亜日報社（1934）東亜日報．東亜日報社．

西川輝昭・櫻井龍彦・鈴木繁夫・前野みち子・辻 千春（2007）第9回名古屋大学博物館企画展記録　本に貼られた小さな美の世界　蔵書票．名古屋大学博物館報告，**23**，177-201．名古屋大学博物館．

樋田直人（1986）蔵書票の話．小学館．

福岡アジア美術館・岐阜県美術館・北海道立近代美術館・神奈川県立近代美術館・都城市立美術館・新潟県立万代島美術館（2015）ふたたびの出会い　日韓近代美術家のまなざし―『朝鮮』で描く（図録），福岡アジア美術館・岐阜県美術館・北海道立近代美術館・神奈川県立近代美術館・都城市立美術館・新潟県立万代島美術館・読売新聞社・美術館連絡協議会．

ラワンチャイクン寿子（2014）東京・ソウル・台北・長春―官展に見る近代美術（図録）．福岡アジア美術館・府中市美術館・兵庫県立美術館・美術館連絡協議会（読売新聞社）．

李 亀烈（1993）한국 판화 예술의 흐름．현대 판화 40 년，8-10．국립 현대 미술관．

# 凡　　例

1. 本書では植民統治下における当該地域などについて，一部不適切な当時の呼称などもあえてその時代を指すものとして，「」を付さずにそのまま用いている．

2. 朝鮮美術展覧会の略称として「朝鮮美展」を採用しているが，引用文においては植民地期の略称である「鮮展」という表現を原文のまま用いた．

3. 引用文献は，「著（編）者，出版年」と表記するが，新聞からの引用は，「（『紙名』，年．月．日）」などとする．また月刊雑誌などからの引用については，通常は「著（編）者，年．月）」とするが，分明に引用対象を特定し難い場合は，関係各章において別途表記の仕方について明記する．

4. 引用文などにおける旧字体は，読解の便にはかり適宜新字体に改めた．また，送り仮名は原文のままとした．

5. 引用文における下線は，言及箇所を明示するために全て筆者が付したものである．

6. 掲載図版のキャプションについては，題目（票主＝その蔵書票の使用者のこと），作者，制作年，（掲載紙誌など），所蔵者の順に記した．

7. 紙幅に鑑み，朝鮮総督府および所属官署（公立諸学校，神社など）の経歴や，美術家としての経歴において引用文献を示していない場合は，朝鮮総督府編『朝鮮総督府及所属官署職員録（明治44年・大正15年-昭和17年）』（朝鮮総督府刊）および内閣官報局編『職員録（明治43年-昭和18年）』（印刷局1910-1923；内閣印刷局1924-1942；大蔵省印刷局1943），東京美術学校校友会編『東京美術学校校友会卒業生名簿（昭和2年-昭和7年）』（東京美術学校校友会1928；1932）および東京美術學校校友會編『東京美術學校校友會會員名簿』（東京美術學校校友會，1934-1938）を典拠としている．

# 序　章

　韓国・朝鮮半島においては，木版画は，早くは高麗時代の初期（1000年前
後）に，仏教の教義を記した巻物などに確認される（李，1993）．印刷技術
の発展に伴いそれ以後18世紀に至るまで，木版画は儒教の教義書の挿画な
どや，地図，典礼儀式などを記録した図版などへと広がりを見せた．そして
19世紀ごろには庶民の間に，単色木版やそれに手彩色を施した祈願や守護
および装飾のための絵画もあった．そして植民地期（1910-1945）では，
1919年以降には文化統治へ政策転換がなされたことに伴い数多くの新聞や
文芸誌などが刊行されるに及び，日本人・朝鮮人の発行を問わずその表紙絵
や挿画に木版と思しき図版が多用されている．一方，美術作品としての版画
は，1921年に，イギリス人エリザベス・キース（1887-1956）が，首府京
城（現・ソウル）において版画を含む絵画の個展を開催していることが知ら
れている．なお，キースは，自筆の下絵を，彫師，摺師といったプロ集団と
の協同で版画作品にし，版元がそのマネージメントをする浮世絵版画の系譜
である新版画の旗手に数えられる．新版画は，版元渡辺庄三郎（1885-
1962）が創始し，浮世絵版画を当代的に刷新することで再興を狙い，創作
版画の振興運動と並行して普及活動を展開した．また，朝鮮人については，
国外ではあるが，1925年に朝鮮人で初めて美術留学生として渡欧した裴　雲
成（1900-1978）が，ベルリン国立美術中央大学校で版画を修得し（在学期
間1925-1930），1933年にポーランド・ワルシャワ国際木版画公募展で特等

を獲得していることが知られている（金，2007）．このように紙誌の挿画などの刷り物としての版画は同地に流通していたことはすでに知らされているが，版画の美術としての絵画性を日本画や油彩，水彩画などと同様に作家の独自性に見出し，それを自画自刻自摺によって定義した創作版画の展開については[1]，その足跡が同地にたどられることはなかった．

　しかしながら次章以降で見ていくように，植民地朝鮮においても1920年代には，同地に移住した日本人によって創作版画が手がけられていたことが判明した．さらには1929年末に，京城では日本人美術家が中心となって朝鮮において唯一の創作版画の活動団体である朝鮮創作版画会を結成し，朝鮮人美術家の参加も得て，同地ならではの芸術として創作版画を普及させようとした活動があったことが跡付けられた．そうした活動は，折しも日本本土の版画家たちが推進した，新興の創作版画を植民地も含む日本全土に普及を企図した活動に合致したことから，彼らの支援を受けつつ展開している．そしてこうした機運において，1930年に朝鮮創作版画会は，朝鮮美展における版画の受理を当局側主管に要請し，版画は官設展に出陳を果たし，美術として広く認知される機会を得たのである．

　さて，同会の具体的な活動や同人の経歴や動静，同地における創作版画の展開などについては，次章以降で詳述することとし，本章では植民地朝鮮における創作版画の普及活動がどのような状況下に始動したかを理解するために，まず同地の美術界の状況や，朝鮮美展の開催の経緯や意義，そしてそれが美術界に及ぼした影響を中心に整理しておく．次いで同展に版画がどのように受理されることになったか，日本本土における創作版画の振興活動を踏まえながら，『京城日報』の記事を中心にたどる．さらに，結局，植民統治期間に同地に版画は普及したのか，それを客観的に知る指標の1つとして，

---

1) 山本（1927）において，日本創作版画協会は帝展（帝国美術院展覧会）における創作版画の受理に際し，美術における創作という観点から，創作版画のみを受理し，浮世絵の翻刻や新版画などについては受理すべきではないことを明言した．その上で「創作版画は，複製を目的とせざるものにして，自刻自摺をもって，一種の絵画を創作することを原則とす」と定義し，日本画や油彩，水彩と同様の絵画として創作版画を位置付けた．それを「帝国美術院会員，帝展第二部審査委員，及各新聞雑誌の美術記事担当者」に宛てた陳述書に記し，さらに一般にも周知した．

朝鮮美展における版画の出陳点数の推移を，各回の版画作品とともに概観する．そして，普及活動を展開した美術家たち自身が，そうした状況をどうとらえていたか彼らの言説も紹介し，次章以降のプロローグとしたい．

## 第1節│植民地朝鮮の美術界と朝鮮美展の開催

　1919年の三・一独立運動を契機として，文化統治へと政策転換がなされたことは，1922年に官設の美術展覧会である朝鮮美展の開催によっても周知された．朝鮮美展が早速設置された背景には，当局側の言説に見られるように，植民統治を円滑にするために芸術の振興，とりわけ美術振興を重視していたことや，すでに同地において日朝の美術家の活動が展開していたことなどによると考えている．まず当局側の言説における芸術および美術振興の重視については，朝鮮美展の設置に先立っては，『京城日報』(1922.4.22)紙上に「今冬議会に提出したい　美術音楽校設立案　崇高なる芸術の力を透して内鮮人の融和を計るべく　松村［松盛 (1881-不詳)．任期1921-1922：筆者］総督府学務課長談」と大書され，芸術振興の意図が明示されている．さらに，朝鮮美展の開催規程に，朝鮮美術の発達を裨補することと開催目的が明記され，同展を所管する朝鮮総督府学務局長長野　幹 (1877-1963．任期1922-1924) は，それにより「人心の向上融和を図り，堅実なる思想を涵養し，国民精神の作興に資するは言を俟たない」と当局側の狙いを明示している(長野,1924)．すなわち同展の開催目的は，その開催によって美術の振興を図り，それにより情緒の安寧や思考の向上を図り，国民全体の資質を向上させることにあったのである．そして朝鮮美展第2回の開催直前には，「京城に美術学校　近き将来に設立する　場所は社稷壇が適当と和田［一郎 (1881-不詳)．任期1922-1924：筆者］財務局長語る」の見出しで，「まず美術学校を建て，西洋画日本画彫刻応用美術などの大家を招聘してやるとよいと考えている」という談話が掲載された (『京城日報』，1923.4.15)．前年の所管課長から財務担当部局の局長の発言に，そして「美術音楽校」から「まず美術学校」に変化し，美術学校の設立がより前進した観があり，美術振興策がより効果的

とされたとわかる．ただし，植民統治期間にこうした芸術の専門機関が設置
されることはなかった．

　ところで，韓国側の研究では，李 仲熙（1997）によれば，一般的に定着
した見解として，朝鮮人美術家の総結集団体でもあった書画協会を包摂ない
し破壊する目的でより大きな展覧会を新設することになったとする．それは
その後金 炫淑（2014）においても同様の指摘が繰り返されている．そのう
えで李 仲熙（1997）は，日本からの移住者に美術鑑賞や作品発表の場を提
供する場としての意義を強調する．また独立運動の指導者に急進的な行動か
ら目をそらさせ，彼らに新たな自己実現の場を提供したとの見方もある
（金 惠信，2005）．一方，吉田（2009）は，朝鮮総督府政務総監であった水
野錬太郎（1868-1949．任期1919-1922）をはじめとする朝鮮美展の当事者
や新聞報道などの言説の分析から，その目的が，第1に荒んだ人心を緩和す
ることであり，第2には朝鮮人青年美術家の間に朝鮮美術の再興の兆しを見
て，彼らの活動を奨励することに主眼を置いたと結論付けている．そしてま
だ朝鮮人美術家の層の薄い段階であったため，結果的に日本人の出品数が多
くなったことで，前述のように日本人の作品発表の場のための措置とみなさ
れるのは本末転倒とする．ただし，あくまで朝鮮美展は統治政策の一環であっ
て，究極的には「人心を懐柔することと，朝鮮・日本両民族の共存融和を前
提とした植民地文化のレベルアップによって統治の文化性ないし妥当性を内
外に印象付けることであったと考えられる」（吉田，2009）としている．朝
鮮美展の開催意義は，日韓において今日に至るまでこのように様々に解釈さ
れるが，ともあれ，そこに集う在朝鮮日本人および朝鮮人美術家たちは，官
展作家というステータスを獲得する場を供されたことで，美術活動を一層盛
んに行っていったという事実は明確であった．

　次に，すでに同地において日朝の美術家の活動が展開していたという点に
ついてみていく．まず，朝鮮人青年美術家の間に朝鮮美術の再興の兆しを見
たという，既述の水野の言説がそれを示唆している．とくに水野を動かした
のは，前掲の書画協会の展覧作品であったという（吉田，2009）．朝鮮の伝
統画壇の朝鮮人美術家による活動は，すでに1911年に書画美術会が，1915

年に書画研究会が発足している．その後1918年に，伝統美術などだけでなく洋画もあわせた総合的な美術団体として書画協会が結成された．東京美術学校（現・東京芸術大学）を卒業した画家らも帰国後に書画協会の活動に参加し，展示作品は相当のレベルに達しており，水野たち日本側当局者に美術展の開催を想起させたのだ．一方，日本人による美術活動も，早くは1915年に在朝鮮日本人洋画家による朝鮮美術協会が組織されている（西原，2001）．このように朝鮮美展の開催を前にして，すでに同地の美術界は始動しており，各種美術団体が組織されつつあった．朝鮮美展の開催後はさらにそうした動きが活発化していき，井内（2007）によれば，1922年から1926年の間に24の日本画家，西洋画家あるいは複合的な美術家の団体が確認されており，そのうちの2つが朝鮮人美術家のグループであった．この間グループ展は55回開催され，個展や個人頒布会は63回に及んでいる．また井内（2008）では，次の3つの美術団体に当時の美術活動を集約させている．1つは1920年代において，朝鮮画壇の古参から初心者まで幅広い美術家とジャンルを擁し，日本人のみならず，朝鮮人の会員や会友の参加を得る虹原社（1923年創立），2つは美術学校系の教師が中心となり，官側も美術学校を欠く朝鮮の事情を考慮して支援し，私塾の形で研究機関の設立を図った朝鮮美術協会・研究所（1925年発会），そして3つは，これら2つに属さないモダニズムを主張する人々の集まりである馬頭路洋画会（1926年創立）である．こうした勢力に属した画家たちは，別の団体の展覧や活動などにも参加しており，縦横に活発に活動した．そして，朝鮮美展の開催から10年余り後の1933年1月15日には，朝鮮美術家協会が結成され，美術界のさらなる発展が期待されている（京城日報社，1934a）．

　このように，武断政治の進行中においてすでに美術界は始動しており，文化統治に転換したことにより，美術活動が一気に展開していった．また，一方で，前掲のように早くから活動を展開していた朝鮮人美術家による伝統美術を守ろうとする動きは，次第に日本への留学を経て，中央画壇が吸収した欧風の美術や日本画の流れの中に吸収，あるいは統合を余儀なくされていった．そして朝鮮美展の開催は，その審査を日本本土から派遣された審査員が

務めたことで、そうした動きをますます強靭なものとした。またこのような、同地における伝統美術から日本経由の近代美術への移行や普及という美術界の潮流は、日本からの来訪美術家の増加によって一層活発化した。その背景には、複数の要因があったと考えられる。おりしも1923年9月に発生した関東大震災によって、日本本土で創作活動が困難になったことをきっかけに朝鮮に渡るものも少なくなかった。また朝鮮美展の審査や、大陸などへのスケッチ旅行などの途上に立ち寄ったのをきっかけに、朝鮮の美術振興に腐心し、中には同地に拠点を移す美術家もいた。そしてそれは、地理的に日本との往来が容易で、同地の交通網が整備されたことで朝鮮半島が大陸への通過点と位置付けられたことや、日本で失われつつあった牧歌的な風土、風俗が普遍的であったことなども、美術家たちを引き寄せることになった。1922年から1926年にかけて、朝鮮への来訪が『京城日報』に報じられた美術家は70余名に及んでいる（井内，2007）。

　こうしてみると朝鮮美展の開催以降の朝鮮の美術界の活況は、朝鮮美展の開催によるだけでなく、すでに同地の美術活動が進展していたことや、政策転換に伴う美術振興の重視や、さらには日本本土の罹災、朝鮮におけるインフラ整備など様々な要素が複合して起こった潮流であった。

## 第2節 ｜ 朝鮮美展における版画受理

　朝鮮美展の開催は、様々な要因が重なる中で朝鮮の美術界を日本本土の美術界の潮流に押し合わせ、結果的に同地の美術界を活性化させた。しかしながらその潮流に新興の美術である創作版画が加わるのは少し先のことであった。朝鮮美展は、当初第1部東洋画、第2部西洋画と彫刻、第3部書道（第3回から四君子も加わる。1932年第11回から第3部は工芸になる）の3つの部門で構成されており、いずれにも版画は含まれていなかった。日本本土においても、官設展である帝展（帝国美術院展覧会）における版画の扱いについては同様であった。明治末期に萌芽した創作版画は、1910年代にその振興運動が勃興し、1918年に創作版画の始祖とされる山本　鼎（1882-1946）らに

よって日本創作版画協会が創立され，帝展には，ようやく1927年の第8回展において西洋画部に受理された．これ以降版画関係の出版物や講習，展覧などが増えていき，その後の展開の礎となったが，まだ創作版画が美術の中に確立されたわけではなく，版画家たちは美術界にその定席を築くことに腐心した．その後，日本創作版画協会の活動のさらなる発展を期して，同会の会員28名に洋風版画会（1930年にエッチング，石版画家の結集を促し創立された）や，無所属の版画家を結集して日本版画協会を発会した（関野，1972）．この大結集の背景には，すでに欧州で芸術として受容されている浮世絵版画を源流とする日本の現代版画（創作版画）と位置付けて，創作版画の普及を期してパリにおける版画展覧会の開催を企図したことがあったとされる（長谷川，1972）．こうした運動を展開する日本本土の創作版画家にとって，朝鮮をはじめ日本の植民地の官設展で創作版画が受理されることは，それが名実ともに1つの芸術表現としての地位を確立するための足掛かりを得たことに他ならなかった．

さて，植民地朝鮮では，こうした日本本土の1920年代後半以降の創作版画の振興活動の活発化と，次章において詳述する，洋画家多田毅三を中核として朝鮮在住の日本人美術家が立ち上げた朝鮮創作版画会による，当地の芸術としての創作版画の普及を期した活動とが相まって，日本の版画壇の賛助を得て活動が展開されている．多田は，自身が籍を置く『京城日報』紙上などでの報道も効果的に行い，当局側に官設展における版画の受理を承知させる機運を醸成した．例えば，朝鮮美展における版画の受理の前年には，1929年3月に，外交官の子女として日本で水墨画や木版画の技巧を修得したアメリカ人版画家Lilian May Miller（1895-1943）が，京城三越（百貨店）で行った「夫人余技展」を報じる中で，日本や朝鮮の風俗や風景を写した版画で観覧者を驚嘆させたとし，あわせて版画を実演する様子をとらえた写真を添えた（『京城日報』，1929.3.12）．また，同年5月には間部時雄（1885-1968）が京城で個展を開催し，油彩とともにエッチングを出陳したと報じた（『京城日報』，1929.5.31）．さらに昨今日本の画壇の作品を展覧することによって良い刺激を得ていることと，エッチングは朝鮮で最初の展覧で，で

きれば訪朝中に講演をしてほしいと高く評価した．一方，朝鮮美展における版画の受理前夜には，朝鮮創作版画会も1930年1月および同年3月に，創作版画の展覧会を開催しているが，その際には，次章で述べるように，『京城日報』はじめ新聞各社に依頼して同展の開催について宣伝し，同地における版画創作の隆盛をアピールした．

　こうした機運において，1930年の朝鮮美展第9回（会期：5月18日-6月17日）の開催を2か月後に控え，在朝鮮の日朝の美術家たちは朝鮮美展事務局に3つの建議をした．1つは現在第3部としてある書と四君子を別の機関に移す事，2つは版画を第2部（西洋画部）に加入する事，そして3つは工芸部門をもうける事であった．さらに朝鮮美展の制度上の問題について，独立した機関の設置や出品者からなる諮問機関を設置することが併せて提唱された．2つ目の版画の受理についての要望は，どのように周囲に受けとめられたか，『京城日報』（1930.3.11）に「鮮展へ提唱（1）」と題して多田毅三が次のように記している．

> 『版画を第二部（洋画部）に』加入する事』というのは<u>佐藤貞一，早川草仙，</u>
> <u>鈴木卯三郎等諸君がその立場から叫び他の人々は今日の内地の例</u>或は地方色的
> 存在価値を認めて<u>是も非常なる後援を得た</u>．

佐藤，早川，鈴木などがその立場から叫んだというのは，詳細は次章に譲るが，彼らが朝鮮創作版画会の主要メンバーとして朝鮮美展における版画の受理を要望したことを指している．「今日の内地の例」とは，既述の1927年以降の帝展への版画の出陳を指していよう．また「地方色的存在価値」とは，朝鮮美展では，郷土色（ローカルカラー）を描出することが奨励され，美術家たちによって模索され続けたが，特に木版が醸し出す素朴な味わいが，そうしたものを捉え表象するのに適しているとみなされたということであろう．こうしたことから，朝鮮創作版画会以外の「他の人々」からも「是も非常なる後援を得」られた，としている．さらに多田は，これらを当局に陳情するに当たり，「版画の編入は容易にして不思議もない事」との合意に達していたと記しており（『京城日報』，1930.3.11），当局側も版画の受け入れに

ついて前向きであったとわかる.

　さて，在朝鮮美術家たちによる前掲の3つの建議を受けて，同展の開催を目前に控え朝鮮美展を所管する朝鮮総督府学務局長武部欽一（1881-1955，任期1929-1931）の回答が，『京城日報』（1930.5.4）に「帝展に倣って　版画も受理　鮮展を前にして　武部学務局長談」の見出しとともに次のように掲載された.

> （略）近来版画同好者が漸次増加し其作品を鮮展に出品致し度き希望あるやの事を耳にするのであるが当局としては帝展の例にならいこれを受理する方針である然し何れの部に編入するかは審査員の意見を聞き決定する見込である.

こうして当局側によっても「近来版画同好者が漸次増加し」ていると認識され，どの部に編入するかは未定であるが「帝展の例にならい」版画が朝鮮美展に受理されることになったのである. すなわち朝鮮美展第9回においては，

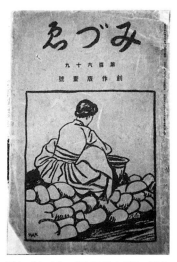

図1.『みづゑ』第169号表紙絵，石井柏亭，1919年.（大下春子，1919），個人蔵.

前掲の3つの建議のうち唯一版画の受理についての要望のみが通ったのである．そして版画は帝展と同様に，結局第2部（西洋画部）に加入された．

朝鮮美展第9回は，朝鮮における創作版画の振興において画期的なものとなった．版画の受け入れが承認されたことは前述の通りであるが，さらに日本本土から派遣される審査員がこれまでは各部門1名であったのが2名となり，そのうち版画の受け入れが決まった西洋画部は，初めて帝展の重鎮以外に二科展から，版画家・洋画家である石井柏亭（1882-1958）が選出されたのである（朝鮮総督府朝鮮美術展覧会，1930）．柏亭は，1918年，1920年と朝鮮を訪れ，朝鮮の風俗や風景を題材とした作品を，『日本風景版画第八集朝鮮之部』（5枚組，1919年刊）や，旅行記（石井，1921）や創作版画誌などにおいて精力的に発表している（図1）．同地に精通した版画家を審査員に選出し，当局側も植民地朝鮮の官設展における版画作品の受け入れ態勢を真摯に整えたとわかる．

## 第3節 ｜ おわりに

序章のおわりにかえて，植民地朝鮮の官設展である朝鮮美展に定席を築いた版画が，同展においてその後どのような展開を見せたか，版画の入選点数の推移を見ていく．

朝鮮美展第9回以降の版画の入選状況の「推定」は下記の通りである．すなわち，初回から第19回まで発行された図録には（朝鮮総督府朝鮮美術展覧会，1922-1940），モノクロの図版が掲載されているが，居住地，作者名，作品名が記されているだけであるため，図録に加え，関係資料などから判断して版画と「推定」されるものを各回毎に記した．また第20回以降については図録が存在しないため，第20回は佐藤（1941）を，それ以外は全て朝鮮美展の入選者を報じた『毎日新報』（1941.5.27，夕刊；1942.5.27，夕刊；1943.5.25，夕刊；1944.5.30）および佐藤（1976）によった．開催年・回次（版画の入選点数／西洋画の総入選点数），作者（居住地：朝鮮創作版画会の同人の場合は「同人」と付記した），「作品名」，下段に審査員（略歴）の順に記述した．

〈朝鮮美展における推定入選版画作品〉

**1930年・第9回（2/184点）**

①早川良雄（京城：同人）「少女」（図2）

②清水節義（京城：同人）「雪の北岳」（図3）

・石井柏亭（1882-1958：版画家・洋画家，東京美術学校中退，二科会結成）

・小林萬吾（1870-1947：洋画家，東京美術学校卒，同校教員）

**1931年・第10回（2/203点）**

①早川良雄（京城：同人）「朝鮮婦人像」（図4）

②佐藤貞一（京城：同人）「薬水」（図5）

・小林萬吾

・山下新太郎（1881-1966：洋画家，東京美術学校卒，石井柏亭と二科会結成）

**1932年・第11回（3/254点）**

①早川良雄（京城：同人）「火の見のある風景」（図6）

②尾山　明（京城）「琉球壺」（図7）

③山本晃朝（京城）「つつじ」（図8）

・小林萬吾

・中沢弘光（1874-1964：洋画家，東京美術学校卒，帝国美術院会員）

**1933年・第12回（2/226点）**

①尾山　明（京城）「静物」（図9）

②尾山　明（京城）「風景」（図10）

・有島生馬（1882-1974：洋画家，石井柏亭と二科会結成）

・満谷国四郎（1874-1936：洋画家，帝国美術院会員）

**1934年・第13回（1/164点）**

①早川良雄（京城：同人）「南大門近景」（図11）

・白瀧幾之助（1873-1960：洋画家，東京美術学校卒）

・山本　鼎（1882-1946：版画家，洋画家，春陽会）

**1939年・第18回（1/180点）**

①崔　志元（平壌）「乞人と花」（図12）

・伊原宇三郎（1894-1976：洋画家，東京美術学校卒，同校教員）

・中沢弘光（帝国芸術院会員）

**1941年・第20回（2/200点）**

①武田信吉（全州）「瓦家」

②田中浩吉（清津）「家」＊エッチング

・田辺 至（1886-1968：東京美術学校卒，同校教員）

**1942年・第21回（1＊/194点）**

①佐藤米次郎（仁川）「仁川閣三題（夏・秋・冬）」（図13）

＊田中浩吉（咸鏡）「武具」が入選しているが，第20回の②と同一人物か，
　また版画であるか未確認のためカウントしていない．

・南 薫造（1883-1950：洋画家，版画家，東京美術学校卒，同校教員，帝国国
　芸術院会員）

**1943年・第22回（1/205点）**

①佐藤米次郎（仁川）「仁川風景」（図14）

・石井柏亭（帝国芸術院会員）

**1944年・第23回（2/185点）**

①佐藤米太郎（仁川）「夏日」

②佐藤米太郎（仁川）「朝風」

・寺内萬治郎（1890-1964：洋画家，東京美術学校卒，同校教員）

図3.「雪の北岳」，清水節義，1930年，（朝鮮総督
府朝鮮美術展覧会，1930).

図2.「少女」，早川良雄，1930年，（朝
鮮総督府朝鮮美術展覧会，1930).

図5. 「薬水」, 佐藤貞一, 1931年, （朝鮮総督府朝鮮美術展覧会, 1931).

図4. 「朝鮮婦人像」, 早川良雄, 1931年, （朝鮮総督府朝鮮美術展覧会, 1931).

図6. 「火の見のある風景」, 早川良雄, 1932年, （朝鮮総督府朝鮮美術展覧会, 1932).

図7. 「琉球壺」, 尾山 明, 1932年, （朝鮮総督府朝鮮美術展覧会, 1932).

図8. 「つつじ」, 山本晃朝, 1932年, （朝鮮総督府朝鮮美術展覧会, 1932).

図9.「静物」, 尾山 明, 1933年,（朝
鮮総督府朝鮮美術展覧会, 1933).

図10.「風景」, 尾山 明, 1933年,（朝鮮総督府朝
鮮美術展覧会, 1933).

図11.「南大門近景」, 早川良雄, 1934年,（朝
鮮総督府朝鮮美術展覧会, 1934).

図12.「乞人と花」, 崔 志元, 1939
年,（朝鮮総督府朝鮮美術展覧会,
1939).

図13. 仁川閣三題（夏・秋・冬），佐藤米次郎，1942年（『思い出の仁川風景絵葉書（私の歩み）』）．個人蔵．

図14. 仁川風景．佐藤米次郎，1943年（『思い出の仁川風景絵葉書（私の歩み）』）．個人蔵．

　このように版画作品は第9回以降，断続的に出陳されているし，また尾山や山本など朝鮮創作版画会の同人以外の作家や朝鮮人崔　志元の入選も確認できる．しかし版画の出陳点数は常に1，2点前後で推移しているに過ぎない．前掲のように第13回において西洋画部全体の出陳数が激減し，それ以降も第17回までは152，151，140，138点と低迷した．その間，版画においては1点の出陳もなかった．この第13回から第17回までの西洋画部の低迷は，無鑑査制度（前年度特選の受賞者は翌年無鑑査で3点陳列できる制度）が1点に減じられたことや（朝鮮総督府朝鮮美術展覧会，1934），洋画壇の朝鮮美展ボ

イコットなどや官展離れが影響し[2]，さらには日中戦争の勃発（1937年）などの事情によると考えられる．しかし，第18回に無鑑査制度が復活すると（朝鮮総督府朝鮮美術展覧会，1939），再び西洋画の出陳点数は200点前後に復調するのだが，版画はそれ以降も依然として1，2点で推移し続けたのである．版画の出陳は最終回まで途絶えることはなかったが，出陳数が一貫して低迷したことは，朝鮮の美術界において創作版画が普遍的な広がりを見せたと捉えることが難しいことを示唆している．

　では『京城日報』などに掲載された朝鮮創作版画会の同人などの言説や版画関係の記事は，そうした状況をどうとらえているか．まず朝鮮創作版画会の創立メンバーの1人である佐藤貞一は，同展受入れ前夜の1930年1月に，創作版画が一般にはまだ知られていない，一部を除き版画を理解していないとしている（佐藤，1930）．一方，朝鮮美展への版画の受理後に最初に「版画」という文言が現れた『京城日報』の記事，第2回「全鮮中等学校美術展覧会」［京城歯科医学専門学校（歯科医専）美術部主催］には，この回から版画も出品対象に含まれていることに言及し，版画のすそ野が広がっていることの表れと解説している（『京城日報』1930.10.1）．また翌年の朝鮮美展を前にして，『京城日報』には，朝鮮創作版画会の同人で小学校の教員であった清水節義による「版画の提唱」［(1)，1931.3.26；(2)，同.3.28；(3)，同.3.29；(4)，同.4.2]が4回にわたって連載される．そこでは版画が朝鮮の人びとが手がけるのに風土的にも適しており，また大衆的で芸術味が豊かであるとしている．さらに「近来著しく版画熱が高められ，西洋画家，日本画家は勿論，小学生，中学生の間に迄も普及して，版画を楽しもうとする者が年々多くなって来るように思われます」としており（『京城日報』，1931.3.26），前掲の「全鮮中等

---

2)　1932年5月の『京城日報』（1932.5.8）には，「鮮展を前にして画壇に暗雲低迷す」，「昨年の改革案を一蹴された常連間に不平張る」などの見出しが大書された．かねてから在朝鮮美術家が訴えてきた審査員に関する要望が受け入れられず，また在朝鮮美術家の処遇の問題，いたずらな郷土色の提唱などに対しての不満が噴出し，この年の朝鮮美展には常連美術家が参加しなかった．これに前後して在朝鮮美術家の不満は，度々『京城日報』紙上にも確認され，常連美術家の朝鮮美展離れと思しき状況になっており，1932年の第11回展前後から多田らと活動をともにしていた古参の美術家の名前が朝鮮美展から消えている．

学校美術展覧会」におけるすそ野の広がりと同様の見解を示している．また，同じく朝鮮創作版画会の同人である佐藤九二男は，1931年に開催された同会第2回展に際して，同人たちの作品について「総体に見て版画もドンヽ進展を見せている」としている（『京城日報』，1931.3.28）．ところが，同会の中核であった多田は，朝鮮における創作版画はまだまだ発展途上にあって，ようやく先年から朝鮮美展への出陳がかなったにすぎないことや，同地の人々が版画に接する機会が限られているとしている（『京城日報』，1931.3.18）．こうしてみると，朝鮮美展に版画が受理されたことで確かに版画が認知されつつあったが，いまだ朝鮮創作版画会の同人の周辺や教育現場における図画教育に限られており，芸術としての創作版画の展開はその緒についたに過ぎなかったと推し測られる．

　さらに，第3章において詳述する青森の版画家佐藤米次郎が，1941年に朝鮮美展第20回を参観した後の感想は，そうした状況が一貫して変わらなかったことを示唆している．米次郎は，第20回の入選作品2点（武田と田中の）の批評は差し控えるとし，「半島の版画はこれからだ……と云う事を附言するに止めたい」としている（佐藤，1941）．さらには，近く『朝鮮新聞』紙上に「中央の版画家の後援を得，朝鮮内の版画人の作品を『朝鮮版画だより』として連載する事になりました」としている．「朝鮮で最初の試ですからどれ位迄続くか二三週間も続いたら多少創作版画の名前位は知らせ得るのではないかと思います」，そして「兎に角，朝鮮の版画界はこれからです」とある．いまだに朝鮮においては創作版画が認知されていない様子がうかがえる．このことは，朝鮮美展の開催ごとに新聞や雑誌などに掲載される同展の審査講評などにおいても，版画に言及したものがほとんどないこともその証左となろう（韓国美術研究所，1999）．第2章で詳述するが，『京城日報』では，同展第12回に創作版画2点を出陳した尾山　明の作品についての講評だけが管見に入っている（『京城日報』，1933.5.17）．

　このように朝鮮美展における版画作品の出陳数の推移や日本人美術家の言説は，同展に受理されたものの，既述した西洋画や日本画のように日本本土から流入した近代美術の潮流がそのまま同地の美術家を飲み込んで浸透して

いったのとは異なり，美術としての版画が普及することはなかったことを暗示している．さらに，当局側が「決戦下」とする1944年に行った同地の美術活動の総括において，版画については「朝鮮に木版画の普及しないのは如何であろうか」（辛島，1944）[3]と不満を露わにしていることはその傍証となろう．

　では，植民地朝鮮において「木版画の普及しない」のはなぜなのか．その答えを，同地における日本人と朝鮮人による版画創作や普及活動をたどり，彼らが版画に何を見たのかを明かす作業の中でみつけていこうと思う．

### 引用文献

井内佳津恵（2007）美術家と朝鮮―『京城日報』の記事を通して（1）1922-1926．
　　紀要：Hokkaido Art MuseumStudies，**2007**，69-106．北海道立近代美術館．
井内佳津恵（2008）美術家と朝鮮―『京城日報』の記事を通して（2）1927-1931．
　　紀要：Hokkaido Art MuseumStudies，**2008**，3-75．北海道立近代美術館．
石井柏亭（1921）絵の旅―朝鮮支那の巻．日本評論出版部．
大下春子（1919）みづゑ，**169**．春鳥会．
辛島　曉（驍）（1944）文化．朝鮮年鑑〈昭和二十年度〉，222-230．京城日報社．
韓国美術研究所（1999）朝鮮美術展覧会：記事資料集（美術史論壇，**8**，別冊付録）．
　　시공사．
金　惠信（2005）韓国近代美術研究―植民期「朝鮮美術展覧会」にみる異文化支配と文化表象，ブリュッケ．
金　鎮夏（2007）나무거울―출판미술로본한국근·현대목판1883-2007，우리미술 연구소．
金　炫淑（2014）朝鮮美術展覧会とはどんな展覧会だったのか．東京・ソウル・台北・長春―官展に見る近代美術（図録），66-69．福岡アジア美術館・府中市美術館・兵庫県立美術館・美術館連絡協議会（読売新聞社）．
京城日報社（1915-1945）京城日報，京城日報社．
京城日報社・毎日新報社（1934a）朝鮮年鑑〈昭和十年度〉，京城日報社．

---

3）　同地の「文化」活動全般について総括する中で，版画について言及したものである．執筆者については，『朝鮮年鑑〈昭和二十年度〉』には「文化　辛島　曉」とあるが，同年鑑の執筆者の紹介頁には「工業経営専門校長　辛島　驍」（京城日報社，1944a）とあり，京城帝国大学法文学部教授で京城工業経営専門学校長を兼務した辛島　驍（1903―1967）の誤植とみる．ただし本書では，以後「引用文献」に掲載する場合は原文を反映し「辛島　曉（驍）」と記述する．

京城日報社・毎日新報社（1944a）朝鮮年鑑〈昭和二十年度〉，京城日報社．

佐藤貞一（1930）私たちの願い．すり繪，**1**，9-12．朝鮮創作版画会．

佐藤米次郎（1941）第二十回鮮展を見て．エッチング，**102**，5-6．日本エッチング協会．

佐藤米次郎（1976）木版画の作り方，青森県教育厚生会．

関野準一郎他（1972）版画協会五十年系譜　第40回版画展記念，日本版画協会．

朝鮮総督府朝鮮美術展覧会（1922-1940）朝鮮美術展覧会図録（第1回-第19回），朝鮮総督府朝鮮美術展覧会．

長野　幹（1924）序．朝鮮美術展覧会図録（第3回），1-3．朝鮮総督府朝鮮美術展覧会．

西原大輔（2001）近代日本絵画のアジア表象．日本研究，**26**，185-220．国際日本文化研究センター．

長谷川　潔(1972)日本版画協会巴里展回顧．版画協会五十年系譜　第40回版画展記念，日本版画協会．

毎日新報社（1941-1944）毎日新報，毎日新報社．

山本　鼎（1927）帝展と創作版画．アトリエ，**4-9**，2-7．アトリエ社．

吉田千鶴子（2009）近代東アジア美術留学生の研究―東京美術学校留学生史料―，ゆまに書房．

李　亀烈（1993）한국 판화 예술의 흐름．현대 판화 40 년，8-10．국립 현대 미술관．

李　仲熙（1997）「朝鮮美術展覧会」の創設について．近代画説，**6**，21-39．明治美術学会．

# 第1章 日本人美術家による京城における創作版画の展開

　本章および次章では，朝鮮総督府機関紙『京城日報』(1915-1945) を創刊当初から終戦まで網羅的にたどり，同紙の発行地である京城に展開した日本人美術家などによる版画創作や普及活動を明かす．本章ではとくに植民地朝鮮における唯一の創作版画の活動団体であった朝鮮創作版画会について，1929年末の同会結成から同会の活動が確認されなくなる1934年までの，同会の活動の顛末を解明する．その過程では，同会の機関誌などや同人の版画作品，朝鮮美展の図録原本などの史料を実見することによって，同会の中核であった京城日報社記者で洋画家の多田毅三（生没不詳）の動向を明らかにし，さらに彼の下に集った同人の動静を明かす．

　第1節では，当局側の「近来版画同好者が漸次増加」したとの認識により，序章で述べたように，朝鮮美展第9回において版画が受理されることになったが，それ以前はどのような状況であったのか，1929年末の朝鮮創作版画会発会以前の同地における創作版画の展開について明らかにする．第2節では，多田毅三の同地における動静をたどり，多田が立ち上げた朝鮮芸術社の活動や編集した雑誌『朝』（多田，1926；1926a)・『ゲラ』（多田，1929；1929a）の分析により，雑誌における版画掲載のこだわりについて明かす．第3節では，そうした多田の志向を踏まえ，多田が牽引した朝鮮創作版画会の発会や活動について，同会の機関誌『すり繪』（朝鮮創作版画会，1930；1930a）の分析を中心に解明する．そして第4節では，1931年3月の同会主

催の第2回創作版画展覧会の開催以降，日本の版画界の重鎮である平塚運一（1895-1997）が朝鮮を訪れる1934年3月まで，ほとんど『京城日報』紙上に同会の活動は見られず，また平塚の帰国後は一切見られなくなったことについて，その背景を明かし，同会の顛末をたどる．そしておわりに，同地における空白の美術史を埋める作業の一環として，多田の下に集い，植民地朝鮮における創作版画の普及活動に参加した日本人美術家たちの動静を可能な限りたどった．

## 第1節 | 1928年以前，京城における版画創作

　まず，そもそも創作版画が京城においていつごろから知られるようになったのか，『京城日報』に版画関係の記事をたどっていく．序章でも既述した，1921年にエリザベス・キースが京城で版画も含む絵画の個展を開催していることは，『東亜日報』（1920年に朝鮮人が創刊した朝鮮語新聞）に報じられている．ただ，日本本土で浮世絵版画の修得をしたことなどのキースの経歴などには触れておらず，原文には「조선풍속인쇄화」（『東亜日報』，1921.9.18），すなわち「朝鮮風俗印刷画」とあり，「판화」（版画）という文言ではない．また実見できた『京城日報』にこの記事を見つけることはできなかった．

　では，『京城日報』紙上に「版画」という文言が初めて現れたのはいつごろであったか．管見において1922年4月に掲載された「光筆版画展覧会」という広告（『京城日報』，1922.4.5）と推察される．同展は京城日報社が主催であったこともあり，これ以降同紙には同展覧会に関する広告や記事などが全部で7回にわたって掲載された（『京城日報』，1922.4.5；同.4.6；同.4.7；同.4.8；同.4.10；同.4.12；同.4.13）．同紙によれば，「光筆版画」とは「近年書画鑑賞の好尚が都邑に普及し」たが，僅少な原本は到底一般人の手が届かない．そこで，その需要に応えるために，「その原色　神韻を其儘に毫末も毀損することなく複製」したものとある（『京城日報』，1922.4.8）．これは，もともと写真技師小川一眞（1860-1929）が1912年に開発に成功し，1914年に光筆画と名付けた，写真を使った印刷技術を応用して美術品を原寸大に

複製したもの（岡塚，2012）とされている．小川は1915年には，自身が経営する写真製版所から大光社に光筆版画の制作技術や設備，人材など一切を移管した．当初は複製といっても高価なものであったが，大光社は数年後には一般家庭への販売も企図して安価なものも製作した．1919年には，名画だけでなく書も複製して「光筆書画」と改名し，1920年には中元などの贈答品となった（岡塚，2012）．それが1922年になって植民地朝鮮にも流入したとわかる．この「光筆書画」を，『京城日報』では当初から広告や記事の見出しにおいて「光筆版画」と表記し，漸く最後の記事で「大光社の光筆書画展覧会」にしたのである．このように当地においては初物であり，その名称や技術についても知られていなかったようだが，本展覧自体は好評だったことが報じられている（『京城日報』，1922，4.13）．「光筆版画」は版木を使って版を重ねたものではなく，複製性をとらえたものであったが，刷り物としての「版画」という文言は1920年代初めには日本人の間では流通していたようだ．

　では，美術作品としての「創作版画」はいつごろからどのように本地に現れたのか．それは，管見においてアカシヤ社主催の「第二回美術展覧会」が最早期であり，その作風は同社の機関誌『あかしや』(現存誌名は平仮名であり，本稿も誌名は平仮名とするが，引用文は原文通りとする)に掲載された木版カットにうかがうことができる．アカシヤ社については，『京城日報』において1923年から1924年にかけて度々活動が取り上げられている．そこには「医専（＝京城医学専門学校：筆者），高工（＝京城高等工業専門学校：筆者），高商（＝京城高等商業専門学校：筆者)の真面目な学生の組織している」(『京城日報』，1923.5.27)，「朝鮮在住の学生を以て組織せる文芸結社」（『京城日報』，1923.11.28）などと形容されている．『京城日報』によれば，朝鮮美術に心酔し，1924年には京城に朝鮮民族美術館を設立した柳 宗悦（1889-1961）の講演会（1923.11.28；同.11.30）や，「第二回美術展覧会」および高工教授による美術講演会が，アカシヤ社の主催として報じられている（1924.2.7；同.2.10）．

　このアカシヤ社主催の「第二回美術展覧会」の予告で，「洋画写真版画等

四十点を出品する由」と版画の出陳が記されている（『京城日報』，1924.2.7）．さらに『京城日報』（1924.2.10）では展覧会場の写真を掲載し，「日本生命ビルの二階で九日からアカシヤ社が美術展覧会を開催した．出品は主に油絵で中には版画や写真もあるが，土井，山口，伊藤，花田諸君のものが目立っていた」と評しており，予告通り「版画」が展示されたことがわかる．目下のところ第1回展についての報道は確認できていない．アカシヤ社の同人で医専生徒であった宇野（1923）によれば，この前年に同人で画家の加藤秀田（生没不詳，日本画家：筆者）の小品展覧会が，京城日報社来青閣で開催されたとし，「近く同氏の画会を催されるそうです．アカシヤ社の絵画展覧会も何れその中に開くつもりです」とある．この記述の通り「何れその中に」展覧会が開かれたのか，それが第1回展であるか，またそこに版画が含まれていたかも不明である．したがって，版画単独ではないが版画の出陳が確認できた展覧は，アカシヤ社主催の1924年2月の「第二回美術展覧会」が最早期であったと考えられる．

　実見することができた1923年5月20日発行の『あかしや』5月号（渡辺，1923）によれば，彼らが「第二回美術展覧会」に先立って版画を手がけていたことがわかる．本誌の装幀には，原画が木版によるカットや挿画が随所

図1．『あかしや』5月号裏表紙のカット，不詳，1923年，（渡辺，1923），奥州市立齋藤實記念館所蔵．

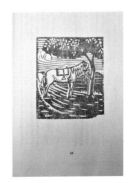

図2．『あかしや』5月号木版挿画，不詳，1923年，（渡辺，1923），奥州市立齋藤實記念館所蔵．

図3．『あかしや』5月号木版挿画，不詳，1923年，（渡辺，1923），奥州市立齋藤實記念館所蔵．

に施されており（図1-3），彼らの版画がどのようなものであったか，その一端をうかがうこともできる．目次には，22頁（図2）と28頁（図3）にそれぞれ「挿画（木版画）」と制作手法が木版であることが記されている．図2については単独で1頁に掲載されているが題目は記されておらず，版画作品としての位置づけではない．また目次に「カット　高木国雄　花田得郎」（ともに生没不詳）とあり，花田得郎は前掲の「第二回美術展覧会」を報じた『京城日報』（1924.2.10）でも言及のあった「花田」と同一人物と推察される．渡辺（1923）によれば，高木と花田はともに高工の生徒と確認される．『京城日報』（1922.3.28）には，同紙発刊5000号記念事業として朝鮮を宣伝するポスターを募集し，その1等および選外佳作に高工「建築科」の高木が，選外佳作に花田が入選したことが報じられている．1922年3月には両者がすでに相当の実力を有していたことを示唆する．また花田は，1922年朝鮮美展第1回に1点，3，4回に各2点入選していることもその証左となろう（朝鮮総督府朝鮮美術展覧会，1922；1924；1925）．

　1923年5月の「アカシヤ社の集会」を告知する記事には，「会員百名を超え漸次盛大を致して居る」（『京城日報』，1923.5.27）とある．そして本集会にはその趣旨に賛成して，「其発達を助成しつつある丸山［鶴吉（1883-1956），任期1919-1924：筆者］警務局長，（医専，高工，高商の：筆者）前記各校長，秋月［左都夫（1858-1945）：筆者］本社長等」が出席したと報じられている．「『アカシヤ』の摘要」（渡辺，1923）に，「本誌は芸術の観賞，創作，哲学，思想方面の啓発を目的として，朝鮮に芽生えた郷土芸術を創造し，学生気質の指標たらんとするもの」で，「政治に関するものは採りません」と明記されている．このようにアカシヤ社が政治色の無い「雑誌『アカシヤ』を中心とする朝鮮に於ける学生の自治団体」（渡辺，1923）であったことから，社会的にも支持を得て順調に活動を展開できたと推察される．『あかしや』は月刊誌を掲げるが，実見した『あかしや』5月号には，試験のため2，3，4月号は刊行できなかったことが記されており（つねを，1923），同誌が「第二巻第三号」であることから（渡辺，1923），1921年末頃から『あかしや』の刊行を始めたと思われる．前掲のように政治色の無い同社の機関誌は比較

的順調に刊行が続けられたと考えられ，実見した5月号以外にも版画の掲載
があったと推察される．

　これ以降，アカシヤ社の同人としての展覧や雑誌の刊行などは既述の通り
確認できないが，アカシヤ社の主体であった医専の学生らが主催する美術展
が，1927年11月に開催されたことが『京城日報』に確認できる．そこには，
馬頭山に住む京城帝国大学と医専の美術を愛好する学生が主催した展覧が，
医専校内で開催されることが報じられている（『京城日報』，1927.11.8）．同
展覧は5日間開催され，油絵と写真を主として，他に「東洋画，四君子，書，
版画，彫刻等」100余点を展示するとあり，アカシヤ社が存続していたかは
わからないが，医専において版画創作が継続されていたと推察される．そし
て序章で言及したが，1930年10月にも歯科医専美術部が主催した第2回「全
鮮中等学校美術展覧会」においても版画が出品対象に含まれており（『京城
日報』，1930.10.1），医専などで美術をやる学生にとっては芸術としての版画
創作が一般的であり，継承されていたと推察される．

　さて，1925年代には『京城日報』紙上には「版画」という文言は確認さ
れないが，1925年の6月に『京城日報』に掲載された「田　鳳来氏作『髪』」
（『京城日報』，1925.6.7）（図4）は，木版画が原画ではないかと思われる．同
図は朝鮮美展第4回の入選作家によるカットと短文の連載の1つとして掲載
されたもので，本連載に他の作家が寄せたペン画（図5）などと比べて趣を
異にしている．田　鳳来（生没不詳）については，多田（1926a）によれば「教

図4. 髪, 田　鳳来, 1925年. (『京
城日報』, 1925.6.7).

図5. えみちゃんと僕, 山田
新一, 1925年. (『京城日報』,
1925.6.10).

員，平壌府若松町一」に居住するとあり，朝鮮美展の第2，3回には西洋画で入選しているが（朝鮮総督府朝鮮美術展覧会，1923；1924），本図の元となった作品は第4回に入選した彫刻作品（同，1925）と推察される．

　『京城日報』における版画関係の記事は，多田毅三らが朝鮮創作版画会の母体である朝鮮芸術社を立ち上げ，機関誌『朝』の創刊（多田，1926）を期した活動において，1926年1月以降に新たな展開を見せていく．

## 第2節 ｜ 多田毅三の出版活動に見る版画掲載へのこだわり

　本節では，まず多田について，朝鮮の美術界においてどのような人物で，そして多田が牽引する同地における創作版画の普及活動が，どのような多田の人的ネットワークによって支えられていたか明らかにする．次いで，どのような見地から朝鮮創作版画会を結成させ，創作版画の普及活動を展開しようとしたかを理解するために，同会の母体となる朝鮮芸術社の設立の経緯を明かし，そこから創刊した雑誌における多田の言説などから多田の志向を読み取っていく．

### （1）京城における多田毅三の動静と人的ネットワーク

　多田は，1921年前後に長崎から朝鮮へ移住したと推察される（『京城日報』，1932.9.27）．それ以前には「東京府巣鴨」を発行所とする『漫画案内入営から除隊まで』（藤川肥水著，心友社，1921年刊）の挿画を担当したことが知れており，すでに移住前から美術家として一定の評価を得ていたようだ．多田の経歴は，「完全な独学にて美術研究中，東京葵橋研究所会員たりしことあり．朝鮮美術協会員，虹原社同人，画友茶話会員．（朝鮮美展には：筆者）二，三，四回入選，四回入賞．美術記者．京城舟橋町五八」とある（多田，1926a）．その後1929年には「京城旭町一ノ五六」（多田，1929），1933年8月末には「京城南山町一丁目」（京城日報社，1934a）に居宅を移していることが確認される．朝鮮美展の入選歴は，第4回以降は，第10回まで連続して入選し，第4回から第7回までは特選で，第5回以降は無鑑査となっている．

第11，12回は出陳しておらず，第13回に再び出陳した後は朝鮮美展から姿を消す（朝鮮総督府朝鮮美術展覧会，1923-1931；1934）．このように移住後数年のうちに朝鮮の美術界において有力な美術団体に属し，実力も兼ね備え精力的に活動をしていたと推察される．

『京城日報』紙上において，多田の名前が最初に見られるのは，記者としてではなく1922年3月の「朝鮮事情紹介の懸賞ポスター当選発表」（『京城日報』，1922.3.11）の入賞者としてであった．東京で開催される平和博覧会で，朝鮮総督府が朝鮮事情を紹介するためのポスターを募集した結果を報じた．応募総数40数点に達し，5人入選したとあり，「一等入選　早川天望氏／二等同　多田毅三氏／三等同　大塚芳夫氏／四等同　和田米波氏／五等同　振山安氏／尚等外には吉田純衛，鈴木文英，早川描画部等の諸氏である」（／は原文の改行を表す．以下同様とする）とある．なお，1等に「早川天望」とあり，等外に「鈴木文英」「早川描画部」とあるが，この早川や鈴木が後掲の朝鮮創作版画会の創立メンバーである早川良雄（生没不詳）や鈴木卯三郎（生没不詳）と関係があるのか，目下のところ不明である．早川天望については，既述した『京城日報』発刊5000号記念事業のポスター募集においても，高工の生徒高木国雄に次いで2等に入賞しているし（『京城日報』，1922.3.28），朝鮮美展第1回に西洋画部において京城から出陳しているのが確認される（朝鮮総督府朝鮮美術展覧会，1922）．これ以降の朝鮮美展における同姓同名の入選はなく，早川姓の入選は第3回から「早川良雄」が見られるだけである（朝鮮総督府朝鮮美術展覧会，1924）．この早川や鈴木が朝鮮創作版画会の同人と同一人物であるとすれば，多田との出会いがすでに1922年前後からであったと考えられる．

　さて，美術記者として『京城日報』に多田の名前が現れるのは，管見では1923年以降で（『京城日報』，1923.2.22）[1]，これ以後，多田は同紙の文芸や美術関係の紙面を活性化させていく．また多田自身についての記事も多数掲載され，多田が朝鮮美展に初入選した折には，「本社美術記者にして同時に洋

---

1)　『京城日報』（1923.2.22）に寄せた「鮮展を前にして（2）」が最早期であると思われる．なお本記事（1）は確認できなかった．

画家」と多田を紹介し功績を讃える記事や（『京城日報』, 1923.5.9）, 入選作品の掲載（1926.5.16）, さらには多田自身の動静だけでなく, 母の死去（1926.3.12）や子の入退院（1928.3.11；同.3.21）, 妻子の一時帰郷など（1928.8.12）, 逐一消息が伝えられ, その交友関係の広さがうかがえる. また『京城日報』には, 東京美術学校留学中に事故死した朝鮮人洋画家姜 信鎬（1904-1927）に, 多田が寄せた追悼文が3回にわたって掲載されている（1927.7.31；同.8.2；同.8.3）. 姜が1922年に多田を訪れ, 教えを願い出たエピソードなどが綴られており（『京城日報』, 1927.7.31）, 多田が移住後早々に朝鮮の美術界においては, 日本人だけでなく朝鮮人にも一目置かれる存在であったと推察される.

　一方, 多田は京城日報社記者として各地を訪れ, 『京城日報』に紀行文の連載や短報を寄せ[2], また創作にもそれを反映させている. 後に, 11年に及ぶ朝鮮生活を送る中で朝鮮の風光風俗に対する理解と愛着が増したと振り返っている（『京城日報』, 1932.9.27）. そして自らを「土着党」として, 当時声高に求められた郷土色を提唱する人々に対して, 「郷土色と意識に区切る必要も無く, 此の風土の美観, 風俗の魂を身に沁み込ましたいとこそ思う」とし, 自身の中を流れる郷土色の湧出を身に附けることこそ仕事上の強みとしている. このように多田の美術活動は, 同地に根を張った「土着党」として展開した.

　さて, 『京城日報』紙上には1924年代から短詩のさまざまな会の作品が掲載されるようになり, グループも急速に数を増やしていく. そうした中に多田の名前とともに, 彼が後に創刊に携わる雑誌や朝鮮創作版画会の同人などの名前が見られる. 例えばその最早期に現れたのが「京城俳句会」（『京城日報』, 1924.6.11）で, そのうち前掲の朝鮮創作版画会の主要メンバーである早川良雄（筆名草仙）のほか, 津田零閃［生没不詳. 1917年現在第四高等学校北辰会員（四高俳句会, 1917）］, 岩淵山與水（生没不詳）, 中津苺郎（生没不詳）などの同人が, 後に朝鮮創作版画会の機関誌『すり繪』（朝鮮創作版画会,

---

2)　「全鮮自動車漫画旅行（1）」（『京城日報』, 1923.5.25）が, 管見では多田による紀行文の連載では最早期と思われる.

1930；1930a）に掲載される短詩の会「甕の会」の同人と重なる．甕の会は岩淵の編輯発行により，同人誌として俳雑誌『甕』を発行している（新井，1983）．同誌はすでに1925，1926年頃には刊行されていたようである（任，1983）．後述するように多田とともに朝鮮芸術社を立ち上げた詩人内野健児（1899-1944）は同誌について，数多くある俳雑誌の中にあって新俳句を掲載する興味深い雑誌と評価する（新井，1983）．『京城日報』（1927.12.18）にも「気が利いた俳雑誌」とある．こうしてみると甕の会では，進取の気風に富んだ同人たちによって，短詩の創作が試みられていたようである．

　また多田の名は「青士」の筆名で，早くは「子の日句会」に見られ（『京城日報』，1925.2.14），後には甕の会に名を連ねている．そして1928年代に現れた「ゲラ句会」にも名前が見られる（『京城日報』，1928.11.9）．このゲラ句会の同人は，朝鮮芸術社の同人となり後掲の『ゲラ』を刊行している．さらに朝鮮芸術社の同人は甕の会の同人と重なる[3]．こうした多田の周囲で展開した進取の気概をもつ短詩の同人との重層的な交流が，後の美術研究のための団体（朝鮮芸術社絵画研究所）や朝鮮創作版画会の創立，機関誌の創刊における人脈的な支えとなっていたと考えられる．

## (2) 朝鮮芸術社の設立と朝鮮芸術雑誌『朝』の創刊

　さて，『京城日報』（1926.1.21）の第1面に「朝鮮芸術雑誌『朝』創刊2月」という広告が掲載される（図6）．発行所として「京城舟橋町五八番地　朝鮮芸術社」とある．同住所は既述のように1926年現在の多田の居宅で（多田，1926a），実際に同誌第1，2号には「編輯兼発行者多田毅三」と記されている（多田，1926；1926a）．そして広告には，「朝鮮の土から生れた芸術と生れる芸術への検討と建設─来れ！　半島芸術の美に憧れ，又これが創造を為そうとするもの」と大書され，本誌の創刊目的が端的に示されている．

　本誌の創刊予告が掲載されると，その後『京城日報』には広告や出版遅延の情報などが断続的に掲載された（『京城日報』，1926.1.21；同.1.22；同.1.23；

---

3）　甕の会と朝鮮芸術社同人双方に名前が見られるのは，伊藤把木（生没不詳），岩淵，内田碧渺々（生没不詳），岡田田籠（生没不詳），多田，津田，早川の諸氏である．

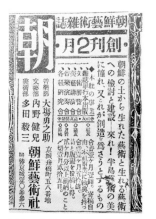

図6. 朝鮮芸術雑誌『朝』創刊を告知する最初の新聞広告，1926年．（『京城日報』，1926.1.21)

同.1.24；同.1.30；同.2.4；同.3.23；同.4.21；同.5.30；同.6.12)．これら10件に及ぶ広告や記事をたどると，創刊予定が3月に変わり，さらにそれが多田の事情などで，結局5月に創刊されたことがわかる．『京城日報』（1926.3.12）に，「多田毅三氏（本紙記者）母堂逝去，郷里に滞在中のところ此のほど帰城」とある．その10日後『京城日報』（1926.3.23）は，同誌が「三月創刊の予定であったが社同人多田氏の家庭に不幸その他事故のため四月末創刊号を発行」と遅延の理由を明かしている．

　発行拠点である朝鮮芸術社は，前述の通り多田と長崎県対馬の同郷で詩人の内野健児の2人によって設立された．『京城日報』（1926.1.22）の「芸術雑誌『朝』創刊　誌友社友をつのる」と題された記事によれば，

　　文芸，絵画，陶器，建築，音楽等の朝鮮古芸術の研究発表機関として又半島芸術家達の自個研磨の発表機関として唯一の貢献を尽さん為内野健児，多田毅三の両氏が社員として朝鮮芸術社を作り朝鮮芸術誌『朝』を二月より創刊することゝなり，文芸部を内野氏音楽部を大場氏[4]，美術部を多田氏が担当して編輯

---

4)　大場氏とは，大場勇之助［1886-1977．東京音楽学校（現：東京芸術大学音楽部）研究科卒業］のことで，1916年に卒業後，日本本土における公立学校の音楽教師

し広く朝鮮芸術の紹介につとめる由（以下略）

とある．その後『京城日報』（1926.1.30）は，会費などの振込先を従来の「耕
人社」から「朝鮮芸術社」に名義変更したことを報じている．内野は1921
年3月に，「わが意に叛きながらも一家の絆［＝両親の希望（任，1983a）：筆者］
にひきずられて」朝鮮に移り住むことになった（内野，1923a）．そしてその
翌年1月に，移住地である忠清南道大田市に耕人社を創設し『耕人』を創刊
している．その後『京城日報』（1925.10.4）によれば，「内野健次氏（耕人主
幹）京城府本町二九ノ六に卜居」し，同地において『耕人』への寄稿を受け
付けている．さらに「内野健次氏（詩人）市内舟橋町六〇に転居」と報じら
れるが（『京城日報』，1925.12.17），これに前後して12月号をもって『耕人』
を廃刊している．そして翌年多田とともに朝鮮芸術社を立ち上げ，その文芸
部主幹として『朝』を創刊したのである．そのいきさつは，内野が『耕人』
の終刊号において，「新雑誌創刊の事」として次のように説明している（内野，
1925.12）．

　　過日新春から東方詩風創刊のこと申し上げて置きましたが，其後考慮する処あ
　　り，更に広い範囲の運動を起こすことになりました．すわなち画家多田毅三君
　　等と計る処あり，朝鮮芸術連盟なるものを起し文芸，美術，音楽の綜合雑誌を
　　創刊しようというのです．（以下略）

内野は当初詩誌の創刊を考えていたが，多田らとの交際において芸術雑誌に
変更したとわかる．内野が移住後に初めて刊行した詩集（内野，1923a）の
挿画も担当し，移住当初から知己であった多田の居宅「京城舟橋町五八」の
隣家に転居し，両者の距離的な接近によって『朝』創刊に向けて緊密な連携
を持つことが可能になり，その実現が加速したと考えられる．すなわち，内
野の詩文を中心とした活動と，美術を専門とする同郷の多田との出会いによ

────────────
を経て，多田らと同じ1921年に京城に移住し，京城公立高等女学校や京城師範学
校などで音楽講師をした（金，2011）．1942年まで同地における作曲や著作が確
認され，『京城府歌』（1932年）はじめ各種学校の校歌や『勝ったぞ日本』（国民総
力朝鮮連盟推薦，1942年）など複数の作曲や，朝鮮総督府機関誌『朝鮮』（1942
年1月号）への寄稿（「朝鮮音楽界を語る」）が確認される．

り，朝鮮における芸術全般を包括する雑誌を追求した結果が『朝』の創刊であり，芸術と文学の融合によって本誌は誕生した．多田（1926a）によれば，創刊早々に朝鮮総督府内務局長生田清三郎（1884-1953．任期1925-1929）から特段の厚志が寄せられたことが記されており，当局側からの理解と後援も得て滑り出しは順調であったようだ．

　さて，前掲の最初の創刊広告（『京城日報』，1926.1.21）（図6参照）には，「誌友」は「詩と版画を投稿し得」とある．さらに翌日の『京城日報』（1926.1.22）および翌月の記事（1926.2.4）でも，誌友から短歌，詩，版画の寄稿を受付けることが繰り返し報じられている．既述のように，本誌の創刊が遅延したことが多田の不在によるものだとすれば，美術部の担当であり，編輯発行を主幹する多田が本誌の構成も企てていたと考えられる．すなわちこれら一連の版画募集の呼びかけは，多田がその掲載に拘泥したことを示唆する．『耕人』に，木版画と思しき図版がすでに挿画や表紙絵に装幀されていたことから（内野，1921.1；1922.12；1924.4-12；1925.3-12），多田自身が編輯した『朝』において求めたのは，そうした装幀とは異なる美術としての版画の掲載であったと推察される．

　では，多田はどのような思いで朝鮮芸術社を立ち上げ，『朝』を創刊したのか．『京城日報』（1926.1.21）の広告に大書された「朝鮮の土から生れた芸術と生れる芸術への検討と建設」を為そうとの呼び掛けは，『朝』創刊号では次のように詳述されている．「進んでは汎く東洋の芸術を味い，遠く西洋の芸術を伺い，美の精髄を摂取して未来の芸術を建設しようとするものである．たゞ我々の立つ大地は此朝鮮である事を自覚したい．此見地から生れたのがわが社に外ならぬ」（多田，1926）．また盟友内野も，創刊号に寄せた『朝鮮芸苑立言』（内野，1926）において，朝鮮の芸術はばらばらで，専門ごとに偏狭な派閥意識にとらわれているとし，さらには朝鮮人美術家に参加を呼び掛けて，日本人も朝鮮人もともによりよい芸術を育もうと鼓吹した．そして，「わが朝鮮を立脚地として古今東西あらゆる芸術を網羅し来るものこれが『朝』だとし，「汎く芸術の『朝』を招致」することを目標とすると宣言している．こうしたことから，その勃興の過程で西欧の近代美術の影響を

受け，日本で育まれた浮世絵版画を源流とする新たな美術として展開し始めた創作版画に，西洋でも東洋でもない，新鮮さと中立さを見て，「朝鮮の土から」「生れる芸術」として版画の制作と掲載に執着したのではないか．そして後に多田をはじめ朝鮮創作版画会の同人たちは，朝鮮の色彩は明瞭で版画に描出しやすく，冬期が長く室内余業となるなどの理由から，それが朝鮮の風土にも適しているととらえている（辻，2015）．創作版画は，まさに「土着党」を自認する多田らの志向が集約された芸術と見ることもできる．

　また多田が版画掲載に執着するのは，雑誌へ転載した場合に，他の美術に比べ原画の風合いを比較的損なわずに済むこともあったのではないか．『朝』創刊号において，「本誌の記事写真版等に就て随分苦心はしながらも尚ままならぬ点もあるがそれらは追々改善して行きたい」（多田，1926）としている．また本誌第2号は「鮮展号」と銘打ち，『京城日報』（1926.6.12）に「写真版は口絵として特選品全部を入れ，其他にも優秀な作品を本文中に加え」ると予告されたように，多数の写真版と批評を収録したために，組版したものの掲載できなかった記事があることを詫びている（多田，1926a）．芸術雑誌と銘打つ本誌を企画し編輯を主幹した多田にとっては，美術としての図版の掲載が不可欠の作業であったように思われる．その上で本誌第2号に掲載された「朝鮮芸術社清規」に「一，誌友は朝鮮芸術雑誌『朝』に次記の投稿を為し得．／新詩，短歌，版画，作曲．」と，美術では「版画」を明記しているのである（多田，1926a）．

　しかし，このような芸術雑誌としての飽くなき追求が命取りとなったようだ．多田（1926a）には，『朝』第3，4号の原稿募集の締切日が明記されており，その発行も予定していたようだが結局第2号で廃刊となる．後藤（1983）によれば，B5判大の紙質のよい豪華版だったため資金が続かず廃刊になったとする．その後内野は単独で詩誌や詩集の発行と発禁を繰り返し，教員の職を解かれ，1928年には朝鮮を離れることになった（後藤，1983）．一方，多田は個人や京城日報社記者としての活動は確認されるが，朝鮮芸術社による出版などの対外的な活動は『京城日報』紙上において確認されなくなる．しかしながら，朝鮮芸術社の足跡は，朝鮮総合芸術雑誌『ゲラ』発刊の記事

と同誌の現存を確認できたことで再びたどることができた．

## （3）朝鮮総合芸術雑誌『ゲラ』発刊と版画作品の掲載

　その『ゲラ』とは，『京城日報』（1928.11.9）によれば，「子の日句筵におけ
る句山先生［笠神志都延（1895-不詳）：筆者］の道楽嵩じてゲラ創刊の腹案全
く成るとき突如ゲラが創刊された」とある．また「誌評噴々たるを知り青士，
碧渺々相顧みて快笑した」とあり，同誌の創刊は文芸界に評判を得たようだ．
同人は，掲載順に岡田田籠，伊藤把木，多田青士，松田黎光［1900?-1941（『京
城日報』，1941.7.27）．日本画家．本名正雄］，堅山坦（生没不詳．多田の義弟，
日本画家），内田碧渺々，とあり，既述の通り甕の会のメンバーと重なる．そ
して，1929年1月1日発行の『ゲラ』第2巻第1号（多田，1929）の発見によっ
て，前掲の記事通り創刊され，刊行が継続されていたことが判明した．本誌
によれば，毎月1回，1日発行で，編輯兼発行は多田毅三，発行所は朝鮮芸術
社とあり，ともに住所は「旭日町一ノ五六」であり，住所は変わっているが『朝』
を発行した時と同様に多田の居宅が同社を兼ねている．また印刷所は京城日
報社となっており，多田が引き続き主体となって本誌をはじめ朝鮮芸術社の
活動を牽引していたと知れる．また同人も前掲の6名で異動はなく，同人ら
による詩作が一遍ずつ掲載されている．そして日本本土の日本画家である下
村観山（1873-1930），土田麥遷（1887-1936），板倉星光（1895-1964），山口
華楊（1899-1984），そして京城の松田黎光らの作品を写真撮影したものが，
表紙（下村の作品）および口絵（土田の作品），そして各詩作の上半分にそれぞ
れ印刷されている．目次にはそれらの画家と作品名に続いて，「カット」として，
朝鮮の陶芸や工芸品の蒐集・研究家であり，朝鮮の人々からも慕われ，多田
が推進する芸術や版画の普及活動の支持者の1人であった浅川伯教（1884-
1964）の名前が記され，各頁には朝鮮の民芸品などがペン画で施されている．
絵画と詩作がほぼ同じ分量であることから，絵画の掲載にこだわる多田の志
向を反映した編輯であった．
　『ゲラ』創刊の記事が『京城日報』紙上に掲載されると，朝鮮芸術社主催
の美術座談会（『京城日報』，1929.3.18）や，5月に同社が絵画研究所を立ち

上げたことや（同，1929.5.25），11月に同研究所の第2回募集の記事が掲載されるなど（同，1929.11.12），再び朝鮮芸術社の活動が報じられるようになった．その後，1929年3月に同誌について再び次の記事が掲載される（同，1929.3.18）．

> 朝鮮の総合芸術雑誌としての発展を企てている『ゲラ』は三月号から四六倍判として誌友制として先ず改編第一歩として詩の佐藤 清氏を推して推薦詩を掲載することとした．誌友会費五十銭（ゲラを頒布）旭町一ノ五十五朝鮮芸術社発行．

『ゲラ』が誌面を拡張し，誌友制を採り，内容も充実させ，「総合芸術雑誌」としての体裁を整えつつあることがわかる．佐藤 清（1885-1960）は，1926年に京城帝国大学英文科教授として赴任して以来内野健児と交流があり（任，1983），多田とも知己であったと思われる．

　そして1929年10月発行の『ゲラ』9（多田，1929a）（図7）の発見とそこに掲載された版画作品により，より明確に本誌の動向をうかがうことができ，朝鮮芸術社および多田の志向を探る手がかりが得られた．本誌のサイズは，前掲の記事にあるように，『ゲラ』第2巻第1号の四六判から同倍判になっている．本誌の裏表紙には，「毎月一回十五日発行　旭町一ノ五六発行兼編輯人　多田毅三　発行所　朝鮮芸術社」とある．既出の第2巻第1号から始まった兼崎地橙孫（1890-1957）の「句調論」（兼崎，1929）が，『ゲラ』9では「（七）」となっており（兼崎，1929a），1929年1月から同年10月までに7冊刊行されたと推察される．第2巻第1号では毎月1日発行であったが，本誌では15日発行に変更されている．これまでの『京城日報』の記事や9号とみられる本誌が10月に発行されていることから，1928年11月創刊以降判式の変更や内容の刷新などを行いながらも，概ね途切れることなく刊行を継続してきたことがわかる．

　『ゲラ』9の目次は表紙裏面に印刷されているが，植字の乱れがはなはだしい（図8）．あとがきには，本誌の誤植が多いことは有名で，本号から校正担当を変えたと記されている（多田，1929a）．また，同人の「加藤（松林人），

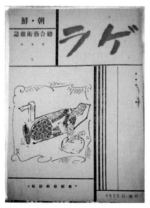

図7. 『ゲラ』9 表紙 (カット：多田毅三作), 1929年, (多田, 1929a), 個人蔵.

図8. 『ゲラ』9 目次, 1929年, (多田, 1929a), 個人蔵.

多田（毅三），松田（黎光）」[（　）は筆者が付した] が東京に行き不在であったため，佐藤九二男 [1897-1945（강병직, 2009）．1923年東京美術学校卒] の寄稿 [「鮮展雑感二つ三つ」（佐藤, 1929）] にとどまったとある．日本画家の加藤松林人（1898-1983）は，『朝』創刊時にも加藤から多大な尽力を得たと特筆され（多田, 1926），多田とは旧知であった．加藤も松田もともに朝鮮の風景や風俗に取材して創作し，同地の美術家との交流も積極的に行っている．また松田については，第2章で詳述するが朝鮮の風俗を題材とした木版のシリーズ作品を1940年から1941年にかけてその死に前後して残している．そして佐藤九二男は，洋画家であり多田とともに朝鮮芸術社のリーダーの1人とされる（『京城日報』，1930.4.17）．東京美術学校の西洋画科の先輩として先に朝鮮に渡り，既に美術界の重鎮となって活躍していた山田新一（1899-1991．1923年東京美術学校卒）の後任として，1927年より第二高等普通学校（高等普通学校は朝鮮人の生徒が通う中学校）の美術教師となった（『京城日報』，1931.5.28）．

　朝鮮芸術社のリーダーの1人とされる佐藤九二男が『ゲラ』9に寄せた前掲の寄稿において，朝鮮芸術社の仕事を次のように意義づけている．朝鮮美

展をさらに発展させるためには自分自身の芸術性がなければならない．そのためにはその研究機関が必要だが，朝鮮にはない．そこに着眼し実践しようとしているのが朝鮮芸術社だとする（佐藤，1929）．同社が，いわゆる中央画壇の模倣ではなく，植民地朝鮮の個性ある美術家の育成のための研究機関的役割を担っているというのである．実際に朝鮮芸術社は，多田，佐藤九二男，堅山の3氏を発起人として前出の絵画研究所を立ち上げ，研究会やその作品発表のための展覧を行っている（『京城日報』，1929.5.29）．その翌年の朝鮮美展第9回では入選者を多数輩出して，『京城日報』（1930.4.17）にはその「躍進」を讃える記事も掲載された．同展には同社絵画研究所の同人が同じモチーフで入選していることも，研究会における成果を裏づける[5]．また同研究所には西洋画と日本画の研究会がともに開設され，その活動には日本人，朝鮮人，中国人が参加し（『京城日報』，1930.4.17），多田の周辺では一貫して専門や国籍に頓着しない開かれた会が形成されている．

このように『ゲラ』9は誤植は多いものの校正担当も配置し，『朝』創刊時の様に多田の不在で刊行を延期することもなく，組織的な広がりがうかがえる．また本誌に短詩を発表しているのも，前掲の同人として名前があがる内田のほか，『朝』や甕の会や京城俳句会において名前の見られた，鈴木芹郎（1896-1941：本名敦行），大塚五六（生没不詳），百瀬千尋［生没不詳．1927年現在朝鮮総督府鉄道局員．朝鮮歌人協会代表（『京城日報』，1941.3.7）］などが新たに参加している．

そして本誌には「版画　早川草仙」として，前述の甕の会などの同人であり，後の朝鮮創作版画会の主要メンバーである早川良雄の木版画が原画と思われる「朝鮮博覧会」（図9）が印刷されている．つまり『朝』では創刊当初から版画を積極的に募集したが実現を見ずに廃刊となったが，3年後に刊行された『ゲラ』9において，1点ではあるが題目を伴った絵画としての版画の掲載を見たのである．『朝』そして『ゲラ』と刊行を続ける中で，多田や美術家たちの思いを乗せて版画の掲載が果たされたのである．ただ判式変更

---

5）　例えば西洋画に入選した，多田，早川，佐藤貞一はいずれも同じモデルを異なる角度から描いている（朝鮮総督府朝鮮美術展覧会，1930）．

図9. 朝鮮博覧会, 早川良雄, 1929年,
（多田, 1929a）, 個人蔵.

後の『ゲラ』は9以外には見つかっておらず,『ゲラ』9以前にも版画が掲載
されたかは, 引き続き調査を進めていかなければならない.

　さて,『京城日報』（1929.12.10）に再び「ゲラ誌の発展」の見出しで次の
ような記事が掲載された.

> 変転極まりなき文芸雑誌界にまた一と変転. 昨年の冬から『ゲラ』と銘ずる表
> 題をもって総合芸術雑誌としての進出を企てていた<u>朝鮮芸術社</u>の同人<u>松田正</u>
> <u>雄, 佐藤九二男, 堅山 坦, 岡田々籠, 内田渺々, 伊藤把木, 多田青士の各氏</u>
> に今回笠神句山氏参加主宰のこととなり城大の佐藤 清氏等と共に六日午後六
> 時より旭町川長にゲラ誌式を行い<u>新生</u>への祈りが捧げられ楽く清宴を張り十一
> 時散会,<u>『ゲラ』は新春より更生斯界への再び生気ある活動を試みるであろう.</u>

前掲の『ゲラ』9に佐藤九二男が寄稿していることから, すでに1929年10
月には佐藤九二男は同人であったと考えられるが, 本記事において, 創刊当
初の6名に佐藤の名前が同人として加わっていることが確認される. 洋画家,
日本画家, そして短詩の同人や文学者などと, いよいよ総合芸術雑誌として
の「新生」に向け内実も整ったようである. そして「『ゲラ』は新春より更
生斯界への再び生気ある活動を試みるであろう」との予告は, 翌年に創作版
画誌『すり繪』の創刊をもって実行されたと見る.『京城日報』（1930.1.9）は,

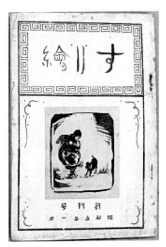

図10. 『すり繪』創刊号表紙，不詳，1930年，（朝鮮創作版画会，1930），個人蔵.

年明け早々に「朝鮮創作版画会近くその版画発表機関として雑誌を旭町一の五六朝鮮芸術社より発刊の予定」と報じる．そして1930年1月18日，朝鮮芸術社は朝鮮創作版画会を含有し，そこから創作版画の普及を期して『すり繪』（朝鮮創作版画会，1930）を創刊した（図10）．すなわち多田が『朝』の創刊以来希求した版画作品の雑誌への掲載を，『ゲラ』を経て，「版画発表機関」と位置付けた『すり繪』によってようやく実現を見るのである．次節で，朝鮮創作版画会の活動をたどる中で，『すり繪』がどのような機関誌であったか見ていく．

## 第3節 | 朝鮮創作版画会による創作活動の展開

まず『すり繪』の創刊を果たした朝鮮創作版画会の発会について，『京城日報』の記事を中心にたどっていく．さらに実見した『すり繪』創刊号，第2号（朝鮮創作版画会，1930；1930a）および『京城日報』はじめ関係各紙の報道により，多田をはじめ同会の同人の動静や同地における版画の普及活動

について解明する．さらに「朝鮮最初のもの」(『京城日報』, 1930.3.14) とする同会主催の第1回創作版画展覧会の開催の顛末について明らかにする．

## (1) 朝鮮創作版画会の始動

　『京城日報』に「朝鮮創作版画会」が現れるのは，「佐藤貞一氏早川草仙両氏<u>版画協会設立計画中</u>」が最初であった (『京城日報』, 1929.11.12)．佐藤貞一（生没不詳）と早川良雄（草仙）は朝鮮創作版画会の発会時のメンバーであることから，「版画協会」とは朝鮮創作版画会を指していよう．なお佐藤は，1929年に帝展に入選したことが『京城日報』(1929.10.12)で報じられた際に，京城帝国大学医科解剖学教室において解剖図を描く人と紹介されている．早川については既述の通り，早くから多田と美術だけでなく短詩の会の活動を通して交際があり，『ゲラ』9には版画作品を発表している．佐藤は，後述するようにすでに1927年ごろから創作版画をやっており，早川も佐藤も創作版画の普及に対する熱意や相応の技量があったことが，それを推し広めようとする多田により活動の中心として，仲間として位置付けられたと推察される．

　前掲の記事が掲載された翌月には，既述の朝鮮芸術社の絵画研究所が，京城日報社社屋で開催した試作展において，早くも朝鮮創作版画会から版画作品13点が出陳されたと報じられた．まず『京城日報』(1929.12.13) には次のようにある．

> 半島画壇の粋を集めた朝鮮芸術社第一回試作展は既報の如く十三, 四, 五の三日間本社来青閣で開催されるがこの展覧会をもって本年度の半島美術界の総決算的な収穫たらしむべく研究会員の努力と併せて先輩諸氏の力作を見せてをり鮮展開催以後僅少な時間に新らしい傾向に進出したもの多く興趣に充ちた芸術の殿堂を現出するものとして期待され又<u>創作版画会の設立による版画の進出もこれによって一歩を印するものとして注目されている</u>．（以下略）

また2日後の『京城日報』(1929.12.15) に掲載された多田の記名記事「試作展の記」には，次のように記された．

（前略）まづ版画ですが，十三点出陳，佐藤貞一，早川草仙両君を中心とする，創作版画会の出現をよい躍進の原動力としてたゝえられるものであり，冬籠りの永い朝鮮の楽い仕事として郷土味に根強く進行する会であることが祈られます．

出陳作品については，『すり繪』（朝鮮創作版画会，1930）にはさらに詳細に，「貞一七点，良雄四点，（鈴木：筆者）卯三郎二点，計十三点出陳，右は当会が対外的に踏み出した第一歩」とあり，出陳者と内訳が明記されている．『京城日報』（1929．11.12；12.13；12.15）や『すり繪』のこの記述から，朝鮮創作版画会が1929年11月13日以降12月12日以前に発会し，版画創作についてはそれ以前にすでに始動していたと推察される．そして，既述のように日本画と西洋画の研究を行う朝鮮芸術社絵画研究所による試作展への出陳が，版画がそうした美術と並ぶ第一歩であり，同会としての活動表明の第一歩であると意義づけられていることがわかる．

　同会の創立メンバーについては，『すり繪』によれば，「朝鮮創作版画会同人」として，「京城旭町二ノ五六　多田毅三/佐藤貞一/鈴木卯三郎/早川草仙」の4名が明記されており（朝鮮創作版画会，1930；1930a），多田を除き試作展の出陳者である．では，多田は一体どのような立場であったか．同人の佐藤貞一は同会の発会について述べる中で，「昨年から私共の宿望であった版画会も，一方ならぬ多田毅三氏の御尽力により，昭和五年春より産声を上げることになりました」と記しており（佐藤，1930），朝鮮創作版画会の発足に多田が主体的な役割をなしていたことがわかる．『すり繪』創刊号に掲載された発行所が，「京城旭町一ノ五六　朝鮮芸術社内　朝鮮創作版画会」とあり（朝鮮創作版画会，1930），多田の居宅であったことや，また前掲のように同人の名前の筆頭に多田が上がっていることもその証左となろう（朝鮮創作版画会，1930；1930a）．しかしながら多田は試作展にも版画を出陳していないし，後掲のように同誌にも多田の版画作品は掲載されておらず，あくまで顧問的な役割をなし，版画の出陳など実質的な参加はしていなかったと思われる．多田の木版作品は，管見において1930年と1933年の正月に奥瀬英三（1891-1975）に宛てた年賀状が見つかっているだけで（図11，12），

図11. 昭和5年（1930年）
の奥瀬英三宛て年賀状，多
田毅三，1930年，跡見学
園女子大学所蔵.

図12. 昭和8年（1933年）
の奥瀬英三宛て年賀状，多
田毅三，1933年，跡見学
園女子大学所蔵.

朝鮮における版画作品は目下のところ確認されていない[6)]

## (2) 機関誌『すり繪』の刊行と第1回創作版画展覧会の開催

　さて第1歩を踏み出した朝鮮創作版画会は，その後どのような活動を展開
し，その一環として同地で最初とする創作版画の展覧会をどのように開催し
たのか，機関誌『すり繪』（朝鮮創作版画会，1930；1930a）を紐解きながら
たどっていく.

　『すり繪』の刊行にあたっては，同誌創刊号の「編輯室たより」から，本
誌の文芸・編輯担当である東京高田の翠紅苑画房，山崎壽雄（生没不詳）が
印刷を担当したとわかる（早川，1930）. それによれば，山崎に印刷を一任し，
「芸術的良心の強い同君の印刷はそれ自身が熱のあるもので我々の『すり繪』
を一層引立てて呉れることは一同の喜びである」と記されている. また，「送

---

6) 『耕人』第37，38号（内野，1925.1；同.2）は「三周年記念号」で，多田が表紙
　絵を担当しているが，制作手法が示されておらず，図版から版画かどうかを判別す
　ることは困難であった. 多田の担当を除き，本文で既述のように1924年の4月第
　28号から終刊の45号まで表紙絵は，制作手法は記されていないものの木版と思わ
　れる図版で飾られている（内野，1924.4-1924.12；1925.3-1925.12）.

稿所」として，東京は翠紅苑画房，京城は前掲の発行所と同一で多田の居宅であった．なおこれらの記述は第2号にはない．そして創刊号の見返しに印刷された「発刊のことば」には，「吾等の仕事である創作版画をより研究する為に又宣伝する為に手摺版画の雑誌を作ろうではないか？」，「一夕の円卓を囲んでの話から生れたのが此の『すり繪』である」と，本誌創刊の意図が記されている．

『すり繪』創刊号（朝鮮創作版画会，1930）の構成は，「発刊のことば」に続き，まず版画作品「馬」（図13）（佐藤貞一作），「風景」（図14）（鈴木卯三郎作），「煙突掃除夫」（図15）（早川良雄作）を貼付する．次いで佐藤貞一，早川らによる本誌の創刊や創作版画などについての寄稿と，既述の多田が『京城日報』（1929.12.15）に寄稿した「試作展の記」を転載している．そして「文苑」として松野義男（生没不詳）と甕の会による短詩を掲載し，「版画界消息」を伝える．さらに「朝鮮創作版画会規則」，「『すり繪』小規」を掲載し，最後に「編輯室たより」となっている．

『すり繪』創刊号に掲載された「版画界消息」（朝鮮創作版画会，1930）によれば，「十二月十日京城三越に於いて浮世絵版画展開催」と，12月13日から15日の3日間開催された前掲の朝鮮芸術社絵画研究所主催の試作展に

図13．馬，佐藤貞一，1930年，（朝鮮創作版画会，1930），個人蔵．

図14．風景，鈴木卯三郎，1930年，（朝鮮創作版画会，1930），個人蔵．

図15．煙突掃除夫，早川良雄，1930年，（朝鮮創作版画会，1930），個人蔵．

ついて記している．浮世絵版画展については，『京城日報』(1929.12.9) にも，
12月9日から13日の日程で「屏風衝立浮世絵版画特売会」が開催されることが，会場である京城三越によって告知されている．

　また「版画界消息」には，朝鮮創作版画会の活動について，2つ報告されている (朝鮮創作版画会, 1930)．まず「十二月廿一日夜同人一同事務所集合．本会々則につき協議別項の通り決定．当夜青士所蔵清信，写楽，広重等の版画を囲み歓談夜半に及ぶ．廿五日更に会合を約す」とあり，多田（青士）が浮世絵の蒐集家であると知れる．そして頻繁に集合して和やかに会を運営していたことがうかがえる．また25日の会合については『京城日報』(1929.12.25) に「朝鮮創作版画協会の会合が二十五日午後二時より多田毅三宅で開催．第一回版画展と研究会の設立についての協議」とあり，後述の同会第1回創作版画展覧会などについて話し合われたことがわかる．

　続いて「同人会合十二月十四日．貞一，卯三郎，良雄，京城（帝国：筆者）大学に会合．色々打合せをした．当日片山隆三氏外二氏態々出席せられたるも御都合あり惜しくも途中より退座せらる」とある．片山隆三（生没不詳）は，岡 (1939) によれば，「朝鮮農会の嘱託．旧慣故事，古文献の造詣深し」とあり美術家ではない．詳細は次章に譲るが，平塚運一来訪時に同会が催した「浮世絵座談会」にも出席しており（『京城日報』，1934.4.14），浮世絵に趣味があったようだ．「朝鮮創作版画会規則」（朝鮮創作版画会, 1930）にも，「本会ハ同人及ビ会員ヲ以テ組織ス．但シ何人ト雖本会ノ会員トナルコトヲ得」とあるように，同人以外にも開かれた会であった．

　さらに『すり繪』第2号（朝鮮創作版画会, 1930a）の記述は，朝鮮創作版画会の活動を一層明確にしている．『すり繪』創刊号において同会の規則に，「毎月一回研究誌『すり繪』ヲ発行ス」と明記された通り（朝鮮創作版画会, 1930），翌月第2号は刊行された．創刊号では「昭和五年一月十八日発行」と明記されたが，第2号では表紙に「第二號　昭和五年二月」とのみある（図16）．ただ，実際は創刊号とほぼ同時期に編集したと記されているように（早川，1930a），同人も異同なく創刊号と同じメンバーであり，また同会の住所も「旭町二ノ五六」と記されたままである（朝鮮創作版画会, 1930a）．

『すり繪』創刊号では表紙の版画は貼付され，サインもないが，第2号では表紙に直接摺られている．また図版左下部に「YH」のサインがあり早川良雄の作と知れる．第2号の構成は創刊号を踏襲したものとなっており，ま

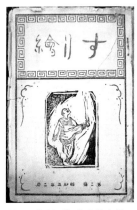

図16.『すり繪』第2号表紙，図版：早川良雄，1930年，（朝鮮創作版画会，1930a），個人蔵．

図17. 鮮童，佐藤貞一，1930年，（朝鮮創作版画会，1930a），個人蔵．

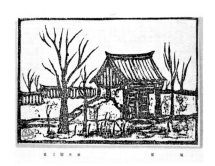

図18. 風景，鈴木卯三郎，1930年，（朝鮮創作版画会，1930a），個人蔵．

図19.「四鼓舞」の内，早川良雄，1930年，（朝鮮創作版画会，1930a），個人蔵

ず版画作品「鮮童」（図17）（佐藤貞一作），「風景」（図18）（鈴木卯三郎作），「『四鼓舞』の内」（図19）（早川良雄作）を貼付する．続いて多田，清水節義（生没不詳，当時京城の龍山尋常小学校教員），早川の寄稿などが掲載され，創刊号と同様に甕の会および草穂（不詳）の短詩，次いで美術界の消息並びに朝鮮創作版画会の動静が報じられ，最後に「編輯所便」が掲載されている．第2号では特に，後述する同会による第1回創作版画展覧会の開催についての予告や，「第一回展覧会出品規則要旨」などといった展覧関連の記事が目を惹く（朝鮮創作版画会，1930a）．

　前述の通り早川良雄は表紙の図版を手がけ，創刊号の「編輯室たより」に引き続き，第2号でも「編輯所便」を執筆していることから（早川，1930a），朝鮮側の編輯主幹は早川と考えられる．また創刊号の表紙図版の作者も無記名であるが，図版の特徴から早川の作品と思われる．

　第2号の「すり繪抄」（朝鮮創作版画会，1930a）に次のようにある．

> 　朝鮮創作版画会『第一回研究と座談の会』正月十二日午前十時より佐藤貞一宅に開催．清水，鈴木，原口，菊楽，早川，及学生二人（失名）会合．都合八名なり．終日「彫り」及び「刷り」等につき各自実地練習をなす．
> 第一回展覧会開催に関して具体的意見の交換ありたるも本件につきては更めて同人の打合会を開くこととし散会せり．
> 　追て次回『研究と座談の会』は二月四日開催の予定なり．

同会が早速座談会や研究会を開催していたことがわかる．また発会時の同人4人の他に「菊楽」については目下詳らかでないが，後掲の1930年3月開催の同会第1回創作版画展覧会で同人として紹介されている清水節義や原口　順（生没不詳）の名前が見える．学生も2名参加しているとあり，やはり開かれた会であったことがわかる．清水は，前掲のように公立の小学校の教員であったが，朝鮮における創作版画の普及を『京城日報』などにおいて積極的に呼びかけており（『京城日報』，1931.3.26；同.3.28；同.3.29；同.4.2），朝鮮美展に版画が受理された年には早速版画を入選させている．『すり繪』第2号にも寄稿しており（清水，1930），同会の活動に積極的に参加してい

たようである.

　また『すり繪』第2号には，多田が「創作版画の台頭」として3頁にわた
る巻頭文を寄せ，その冒頭は次のように記されている（多田，1930）.

　　　台頭という言葉が果たして適切か何うか，とにかく京城の画人仲間に版画熱
　　が顕著になってこの新年の賀状には甚だ多数の版画を見かけ又昨秋吾が朝鮮創
　　作版画会が生れて来る三月十日から三越の楼上で，その第一回試作展を公開す
　　ることとなり，一般同好者からも出品を募っており又随時研究会をも開催して
　　いるので次第にその道の同好者も加わり，確実なる根底をこの朝鮮の地に占む
　　る芸術品を産むべく努力している．（以下略）

京城の多田のネットワークにおいては版画を手がける人が多くいるという．
また「第一回試作展」とは，後述する同会の第1回創作版画展覧会のことで
あろう．さらに，多田は，日本本土において創作版画が，帝展，二科展，春
陽会，国画会などにおいて認可されたことで，教育的にも好適とされ講習会
が開催されるなど隆盛を見せていることが，朝鮮における台頭にも影響して
いると分析している．また，清水も本誌において「帝展，春陽会，二科，国
展（国画会の展覧会の通称：筆者）等で近年創作版画を展覧会に並べるように
なってから，著しく版画熱を高めて来ました」と，多田と同様の認識を示し
ている（清水，1930）．そして，日本国内におけるこうした版画の興隆の経
過を受けて，この年の朝鮮美展から版画が受理されたことに鑑み，「鮮展で
も早晩版画のために一室を設けられる事になるだろうと吾々は今から楽しみ
にしている次第です」としている．また清水（1930）は，木版画は手軽にで
きるので「近頃ではむしろ，素人の人達の間に年賀状の馬を彫ったり（1930
年は午年：筆者），ポスターを工夫したりするのに用いられていますので，一
般大衆には油絵などより普及しているように思われます」としている．前掲
の多田が奥瀬に宛てた馬の賀状（図11参照）もこの年のものである．これら
の記述から，趣味的な版画が京城では少なからず手がけられていたとみる．

　さらに『すり繪』第2号では，朝鮮創作版画会の第1回展覧会の「予告」が，
「本会は創作版画の発表をなす為」に「第一回創作版画展覧会を開催す」，「一

般よりも別掲要旨により作品募集するにつき振って出品せられたし」と掲げられている（朝鮮創作版画会, 1930a）．そして「第一回展覧会出品規則要旨」によれば，出品点数は1人7点以内で，会員以外の出品には手数料が要ることや，出品多数の場合は会場の都合により取捨し，手数料を返金することなどが詳細に記されている．また「出品受付場所」として「明治町，浅川画額店」とあり，受付日時は3月5, 6日午後6時までとしている．「浅川画額店」は, 既述の『ゲラ』第2巻第1号でカットを寄せた浅川伯教の画材店である．同誌に「朝鮮に於ける唯一の版画材料店」とキャッチコピーのある半ページの広告も掲載され，必要な用品は本会が仲介し直接送らせるとある（朝鮮創作版画会, 1930a）．

　「第一回展覧会開催準備」としてさらに次のようにある（朝鮮創作版画会, 1930a）

　　　一月十九日準備打合せの為佐藤, 鈴木, 清水, 早川, 四名集合．会場を三越に定め直ちに同店に赴き承諾方交渉したるところ快く承諾を受けたり．日時を大体三月中旬と定め右の趣他の同人に通知をなす．
　　　尚即日出品規則の制定及び「作品募集」ポスター作成に取りかかり，三越・浅川画額店, 総督府食堂, 其他に掲揚方手配をなし, 京日（＝京城日報：筆者），朝新（＝朝鮮新聞：筆者）, 大阪朝日各社に，第一回展覧会開催すべき旨公表可然発表方を依頼したり．

発会当初の同人3名に加えここでも清水が行動をともにしており，創刊号を発行後すぐに清水も同人として活動に参加していたようである．また同会第1回展の開催に及び，朝鮮総督府食堂にもポスターを掲げ，京城日報社はじめ各新聞社への宣伝にも余念がなかったことがわかる．以下にそれぞれの新聞（『朝鮮新聞』を除く）ではどのように報じられたか順に見ていく．なお，第3章で詳述するが，1922年以降の『朝鮮新聞』は管見に入っていない．

　まず『京城日報』では，第1回展の開催についての記事は，前掲の会合を告知した『京城日報』（1929.12.25）が最初で，その後は，開催に前後して3度にわたり報じられている（1930.3.14；同.3.16；同.3.18）．『京城日報』

（1930.3.14）では，「創作版画展開催」の見出しと佐藤貞一の作品とともに次のように告知している（図20）.

> 朝鮮創作版画会は来る十五日より三日間三越楼上においてその第一回創作版画展を開催し，朝鮮における版画団体としての孤々の声をあげることになった．同人としては佐藤貞一，早川草仙，鈴木卯三郎，清水節義，金　昌燦，その他数名何れも郷土色豊かなる近作を発表すべき努力されたものである．又版画は今日内地においても各大展覧会に含まれ一勢力をなしつつある時でもあり，<u>鮮展へ版画を含むべき機運にもなって来て問題にもなっている折柄，この展覧会は朝鮮最初のものとして注目さるべきものである</u>．尚一般よりの出品は本町二丁目浅川画額店において十四日限り受付することになっている．

また会期中には，展覧会場の写真も添えて，本展が朝鮮における最初の創作版画の展示として人気を集めていることが報じられた（図21）（『京城日報』，1930.3.16）．同人の佐藤貞一，早川草仙，清水節義，佐藤久二男，石黒義保（生没不詳．1917年東京美術学校卒．当時京城の龍山中学校教員），鈴木卯三郎らの出陳があるとしている．そして日本からは，創作版画界の重鎮である田辺　至，間部時雄がエッチングを，永瀬義郎，川上澄生，平塚運一などの賛助出品があり，「見るべきもの」が多くあると報じた．序章で既述のように，間部は1929年5月に個展を開催した際に同地として初めてエッチングを出陳しており，多田から高く評価されている（『京城日報』，1929.5.31）．朝鮮美展の審査員を第7，8回と2年連続で務めた田辺とともに，本展覧でもエッ

図20．朝鮮創作版画会第1回展の記事．「写真は佐藤貞一作とある」（本図は貞一頒布会の「祭日の小供等」と同図）．佐藤貞一，1930年，（『京城日報』，1930.3.14）

図21. 朝鮮創作版画会第1回展の会場写真と記事, 1930年, (『京城日報』, 1930.3.16).

チングを出陳したことが明記されている（同, 1930.3.18）.

　さらに『京城日報』(1930.3.18) には, 多田による第1回展の出陳作品についての講評が掲載され, 具体的に誰がどのような作品を出陳したかを知ることができる. 言及された順に記せば, 佐藤貞一, 金 昌爕［1888-不詳. 1925年東京美術学校卒. 中央高等普通学校勤務（多田, 1926a）. 朝鮮美展に第2から6, 9, 19回入選（朝鮮総督府朝鮮美術展覧会, 1923-1927, 1930, 1940)], 早川草仙（良雄）, 清水節義, 佐藤九二男, 石黒義保, 金 喆学（不詳）, 李 秉玹［1911-1950. 朝鮮美展13回に入選（朝鮮総督府朝鮮美術展覧会, 1934)], 鈴木卯三郎, 原口 順, 手塚道男（生没不詳. 当時朝鮮神宮禰宜）, 石田完治（生没不詳）などの名前があがり, 朝鮮創作版画会の同人が飛躍的に増えていることや朝鮮人美術家が参加していたことがわかる. なお, 第5章で詳述するが, 朝鮮人同人の李 秉玹については, この後に日本本土における留学を経て, 日本で創作版画集の刊行や京城での創作版画の個展を開催している. そして, これらに続き最後に, 日本本土から出陳した作家5名について, 平塚, 川上, 永瀬, 間部, 田辺の順に講評が掲載されている.

　次いで『大阪朝日新聞』では, 同紙の植民地版である『朝鮮朝日（南鮮版, 西北版)』(以下『朝日』とする）において, まず開催に先立って「版画展　京城で開く」の見出しで, 次のような記事が掲載された（『朝日（南鮮版)』, 1930.1.24）.

［京城］<u>最近急激に勃興しつつある創作版画</u>の同好者が京城にも漸次増加し昨<u>秋朝鮮創作版画会が生れ</u>版画研究が行われていたが同会では来る三月十日から三越で第一回の版画展を開くこととなった．なお広く一般からも版画の出品を歓迎する由なおこれが取扱事務所は旭町一の五六朝鮮創作版画会．

冒頭で日本本土の創作版画の隆盛について触れ，京城にも波及的に創作版画を手がける人が増えてきたことが，朝鮮創作版画会の発会の背景にあるとある．そして，その研究活動の成果として創作版画展が開催されることが報じられている．一方，その1か月後の『朝日（西北版）』（1930.2.23）には，「極彩色木版摺り」による「北斎富嶽卅六景複刻」を宣伝する広告が掲載され，「版画は日本が独り世界に誇り得る日本特有の大美術也」「富嶽卅六景は浮世絵版画を代表」などの文言が挿入されている．

また，さらに創作版画展の終了後には，「版画の鮮展出品を陳情」という記事が『朝日』の南鮮版，西北版ともに掲載され（『朝日（南鮮版，西北版）』，1930.3.19），同展覧の開催によって，当局側にも同地における創作版画の勃興を効果的にアピールできたことがうかがえる．

［京城］今回創設をみ十五日から十七日まで三日間に亘って展覧会を京城三越楼上で開いた<u>朝鮮創作版画会</u>では<u>総督府学務局</u>に対して本年度よりの朝鮮美術展の中に版画をも包有せしめて出品せしめられたい．現に<u>内地では帝展，二科展，春陽会ともに洋画の一部として審査しているのに独り朝鮮のみ版画を認めない</u>ことは遺憾であるという理由のもとに<u>陳情</u>するところがあったので<u>高橋視学官</u>は十七日同展を視察した．

そもそも『京城日報』には版画の受理を「陳情」したという明確な表現による報道はなく，朝鮮創作版画会の申し立てであることも，受理後1年して清水の記述において言及される（『京城日報』，1931.4.2）．序章で既述の通り受理の理由についても「今日の内地の例」（1930.3.11），「帝展の例にならい」（1930.5.4）としか記述されていなかったが，ここではより踏み込んだ表現となっている．また『京城日報』では記されていなかった，朝鮮総督府学務局視学官高橋濱吉（生没不詳．任期1923-1932）が同展を視察したことを報

じている．高橋は朝鮮美展主管局の担当官としてその開催に携わり，『朝』第2号(鮮展号)にも朝鮮美展や同地の美術の発展への思いを寄稿している(高橋，1926)．既述の『朝』創刊時の生田局長の寄付や高橋の例は，多田の人脈の一端をうかがわせ，また当局が前向きに版画の朝鮮美展への受入れを検討していたことがわかる．またそもそもこのタイミングで創作版画展を開催したことは，前掲の『京城日報』(1930.3.14)の告知記事にも「鮮展へ版画を含むべき機運にもなって来て問題にもなっている折柄，この展覧会は朝鮮最初のものとして注目さるべきものである」とあるように，同会による朝鮮美展における版画の受理を実現させる企ての一環であったとみる．そして序章で見たように「近来版画同好者が漸次増加し其作品を鮮展に出品致し度き希望あるやの事を耳にするのであるが当局としては帝展の例にならい」版画の受理にいたったのである(『京城日報』，1930.5.4)．

その数日後，『朝日(南鮮版)』(1930.3.25)には，紙面の半分を使い「版画・人形」「素人に出来る版画の妙味」と題して，日本の創作版画界の重鎮である恩地孝四郎(1891-1955)の自筆サインが印刷され，版画の勧めおよび道具，技法の簡単な解説が掲載された．そこには前川千帆(1888-1960)と川上澄生(1895-1972)各氏の作品も掲載されている．日本本土で展開される創作版画の振興活動が，植民地朝鮮にも波及し，朝鮮創作版画会の活動を後押しするかに見える．ただ，『すり繪』第2号の「美術界消息」(朝鮮創作版画会，1930a)によれば，日本本土の創作版画の振興運動も，官展への出陳によって飛躍的に進展するほど簡単ではないと承知していたようだ．そこには，「内地では一昨年の帝展から第二部において受理されることになったが，以来帝展において一向に振はず折角の加入も発展の刺激とならず前途が憂へられていたところが，今回版画の石版，エッチングの振興運動として岡田三郎助，田辺　至，織田一磨諸画伯によって新団体(1930年に結成した洋風版画会のことを指すと推察される：筆者)が創立されることになった，という」とある．これは前掲の多田や清水が日本本土の例から官設展などへの版画の受け入れが，創作版画発展の起爆剤となるとしていたことと内容を異にしており，日本本土における版画の展開から，朝鮮においても朝鮮美展に受理後の動向を

危惧する見方もあったことがわかる．

　このような認識のもと，編輯主幹と見られる早川（1930a）は「編輯所便」
において，会費50銭の頒布で版画3葉を掲載するのはかなりの負担である
としながらも，同人は本誌の発展のために「最善の努力をつゞけることは勿
論である」と意気込みを見せる．また次のように続ける．

> 　これで第二号の仕事も済んだ．別項予告の通り第一回展覧会の仕事がこの頃
> の同人達の全部である．吾々勤め人に書き入れときの日曜日は色々な打合せや
> ポスター作りに費やされ，肝心な出陳物の創作に手が廻りかねると云う多忙さ
> の中からもう<u>第三号「すり繪」</u>の準備にかからねばならぬ同人達である．悲鳴
> をあげるのではない．同人たちの努力を買って貰いたいと云うのである．(以下略)

そして，第1回展についても，京城三越が便宜を図ってくれたことや，会員
外の作品や版木などの道具も展示して手法が一目でわかるようにしたいなど
と記しており，創作版画の普及を念頭に展覧を企画したことがうかがえる．
またすでに作品募集の宣伝ポスターを三越などに掲示してあるとあり，会場
を依頼し早速宣伝に取り掛かったようだ．そして詳細は「第三号本誌で具体
的に述べるであろう」とある．早川は最後に，創作版画については，まだ浮
世絵と混同され認知されていないことを嘆き，墨絵をやる洋画家たちがいる
昨今なので，同様に版画も試みてはと促している．

　続いて「H生」として山崎壽雄が次のように記している（山崎，1930）．

> （前略）印刷部を承って第一号から発行遅延に至らしめてしまった．敢てずぼ
> らというわけではない．どう云うわけだか発送してから発行所着迄十日も
> かゝった．第二号の印刷終了の今日，遞友同志会の罷業の噂がチラホラしてい
> るので又もや発行所着の遅延？の心配をしている．印刷部も楽でない．
> 樹白の杜もわづかに春の気配を見せてきた．枯草の中に育むふきのとうを見る
> のも近かろう．春よ，そのように<u>「すり繪」</u>も健やかに伸びてくれ．

日本で印刷・製本した雑誌を朝鮮まで送達するのに苦慮していることがわか
る．本誌は『ゲラ』9の目次で見たような植字の乱れもなく，丹念に印刷・
製本されている．京城ではなく，あえて東京で印刷・製本をしており，美術

誌としての体裁を整えようという，同人が本誌に寄せるこだわりであろう．

　このように早川，山崎両氏の記述は，同会が同地における創作版画の普及に引き続き努力していくことを表明し，その一環として『すり繪』第3号の発行が予定されていたことを示唆している．しかしながら，第3号だけでなく展覧活動も発展的にたどることができなかった．その要因の一端は，多田をはじめ朝鮮芸術社や朝鮮創作版画会の同人の動静を解明することで明らかになる．

## 第4節 ┃ 朝鮮創作版画会の終焉と多田毅三の離脱

　前節でみたように1929年末に発会した朝鮮創作版画会は，機関誌の発行や展覧会の開催，朝鮮美展への版画の受理の陳情や版画の研究会など，精力的に創作版画の普及活動を展開していた．しかしながら1931年に第2回創作版画展覧会を開催後，急速にその活動は縮小し，ついには『京城日報』紙上において一切確認されなくなる．ここでは朝鮮創作版画会の活動や版画関係の記事を中心に『京城日報』にたどり，多田毅三を中心とする同人の動静や同地の版画界を取り巻く状況について明かし，同会の顛末について解明する．

　発会当初の拠点は，朝鮮芸術社の所在，すなわち多田毅三の居宅であったが，前述のように1930年1月12日に開かれた「第一回研究と座談の会」はすでに佐藤貞一宅を会場とし，そこに多田は出席していない(朝鮮創作版画会，1930a)．さらに1930年9月『京城日報』(1930.9.10) は，「創作版画の会朝鮮版画会は版画の研究並に座談の会例会を十二日旭町二ノ四九早川良雄氏方にて催す（来会歓迎）」という記事を掲載している．「朝鮮版画会」とは，会場が中心メンバーである早川宅であることから朝鮮創作版画会のことであろう．これまで活動拠点は多田の居宅，すなわち朝鮮芸術社であったが，そこから朝鮮創作版画会の同人宅に移っている．

　さてそうした中，朝鮮創作版画会第2回展は，「(1931年3月：筆者)二十七日より三日間三越ギャラリー」で開催されることが，佐藤貞一の作品(図22) とともに『京城日報』(1931.3.26) において告知された．同紙では

図22. 朝鮮創作版画会第2回展開催
の告知記事. 図版：佐藤貞一, 1931
年.（『京城日報』, 1931.3.26).

同会第2回展に前後して，管見において関係の記事の掲載が6回確認される
（『京城日報』, 1931.1.11；同.2.5；同.2.17；同.2.18；同.3.18；同.3.28）．そし
て会期中に『京城日報』(1931.3.28) に掲載された「第二回版画展合評」によっ
て，第2回展の内容を概ね理解することができる．本合評は同人の佐藤九二
男，日本本土から来訪した洋画家坂 宗一（1902-1990），そして多田の3者
の対談によった．講評から，同地からの出陳が早川，佐藤貞一，清水節義，
石田完治，そして新たに加わった水野 進（生没不詳．当時京城の日出公立尋
常小学校教員）のわずか5名であったとわかる．第1回展の出陳者12名の半
数にも満たないし，朝鮮人の参加もみられない．ただ，佐藤九二男は，「総
体に見て版画もドンヽ進展を見せている」，第1回展に比して「大変な進展」
として，同人の力量の向上を評価している．佐藤貞一の本展覧への出陳作品
が，同年の第6回国展に2点入選していることも（『京城日報』1931.12.16），
その証左といえる．なお，佐藤貞一の入選作品は管見に入ってこないが，朝
鮮を題材とした「夜の三越（京城）」と「雪の橋（奨忠壇）」であったと知れ
ている（東京文化財研究所, 2006）．また，その後開催された朝鮮美展第10
回では，第9回の早川と清水に続き，早川と佐藤貞一が版画で出陳を果たし

ている（朝鮮総督府朝鮮美術展覧会，1930；1931）．一方，日本本土からは，第1回展の5名から倍近くに増加し，参考出品の織田一磨をはじめ，恩地孝四郎，平塚運一，永瀬義郎，旭 正秀，小泉癸巳男，田辺 至，川上澄生，前川千帆，梅原龍三郎など，同年1月に再結成された日本版画協会の錚々たるメンバーが出陳している．なお，梅原龍三郎と田辺の作品については，「田辺 至氏，梅原龍三郎氏　版画会出品裸婦三点はそのすじより撤回を命ぜられた」（『京城日報』，1931.3.28）とあり，当局側も関心を寄せていたことがわかる．

　その3か月後の1931年6月には「◇船崎光治郎氏　自作及び東京の版画会の人々の作品百二十点余を携えて入城，来月中旬展覧会開催の予定」（『京城日報』，1931.6.28）と報じられる．版画家船崎（1900-1987）は，日本版画協会展にも1931年から1935年の第1から4回展に入選している．『京城日報』（1931.7.17；18）には，2日間にわたり船崎が寄稿した「新版画の復興過程（上）」と船崎の作品「椿」と，翌日「同（下）」が掲載された．本寄稿は，浮世絵版画の制法を継承した下絵，彫り，摺りを分業し協同で作品化する「新版画」について詳述したものではなく，その内容から新興の創作版画のことを指している．船崎は，浮世絵版画の複製技術の追求による衰退と，明治末期の美術家と西洋美術との出会いを経て，浮世絵版画の摺りの技法の再興と創作版画の新興による，世界に誇るべき日本の版芸術の「復興過程」について詳述した．そして日本創作版画協会から日本版画協会への改組，また東京美術学校に版画科設置の運動を展開中であることなどが記された．しかしながらそこには朝鮮の創作版画界に対する言及は一切なく，同地における活動が日本本土における創作版画の振興運動の一環であったことが透けて見える．前掲の朝鮮創作版画会第2回展において，日本本土からの出陳者が倍近くに及び，同地の出陳者が半数になってしまったこともそうした印象を鮮明にする．

　さて，同会第2回展の開催後も，前掲のように同人たちは版画創作を継続していたようだが，同会の団体としての活動を報じる記事はしばらく見られなかった．1932年1月にようやく確認された記事が，「創作版画研究会」を朝鮮美展の版画熱を高めるために，同人の「佐藤（貞一か九二男か不明：筆者），

清水，早川，水野氏等」が開催し，版画の普及を期して一般の参加も呼びか
けていること，そして水野 進宅で開催することなどを報じるものであった
(『京城日報』，1932.1.21)．その活動が継続していたかに見えたのだが，続い
て事務所を「黄金町二丁目一四八」の水野の居宅へ移転することを告げると
(『京城日報』，1932.1.30)，再び紙上から遠ざかって行った．2年余り後の
1934年3月，次章で詳述する平塚運一の来訪に際して同会主催の座談会が
開催されるが（『京城日報』，1934.4.14），その後は同会についての記事は見
られなくなる．このように同会の活動や拠点が，多田から同人へと移行し，
さらに同会発会時の同人である佐藤貞一や早川からも離れるにつれ，それま
で見せていた同会による積極的な対外的な働きかけも確認されなくなった．

その背景には，多田毅三が同地を離れたことや多田の心境の変化があった
と推察される．そして，その影響は，同会だけでなく，同地の美術界全般に
及んでいる．多田についてはこれまで見てきたように，朝鮮美術協会会員，
虹原社同人など様々な美術グループに属し，創作版画の普及に奔走するが，
自身は浮世絵の蒐集家でもある．また当局側にも人脈があり，短詩の諸会に
も名前が見られ，朝鮮の文学・美術界において幅広い交際があったことがう
かがえた．多田の活動については，創作版画の普及活動をたどる中で，朝鮮
芸術社の設立やその機関誌の発行，絵画研究所の開設や若い美術家への指導，
美術講演会や講習会，展覧会などの活動に積極的に主体的にかかわっていた
ことが明かされた．また毎年開催される朝鮮美展の前後には，朝鮮美術界の
重鎮らとともに同展の運営などに関する要望を『京城日報』に掲載するなど
し，朝鮮美術界の発展を期して率直な意見を表明している．そうした記事は
1923年以降1933年までは途切れることなく紙上をにぎわしていた．

しかし，1934年に多田が南洋から戻った後は，こうした朝鮮への眼差し
に変化がみられる．すなわち，『京城日報』(1932.9.27) は，多田が1933年
春に南洋旅行を予定しており，渡航の資金作りのために頒布会や小品展用の
創作に没頭していることを伝えている．そして実際には，1933年8月から翌
年3月19日までサイパンを旅している．その間多田からの「南洋だより」が
1度報じられた (『京城日報』，1934.1.21)．帰朝10日後には「『南洋を聴く』会」

が開催された（『京城日報』, 1934.3.27). その年の朝鮮美展第13回には, 南洋を題材とした作品を2点出品している（朝鮮総督府朝鮮美術展覧会, 1934).
そして『京城日報』(1934.5.10) に「仕事に追われて……不平もない」という多田の記名記事が掲載された. これまで朝鮮美展の改善に対し, むしろ辛らつな意見を率直にあげていたが, ここでは, 朝鮮美展第11, 12回に出品しなかったことについて,「絶縁したなんてとんでもない. 僕らが朝鮮に絵で以て親しんでいるという事は制度の問題じゃない, 併し鮮展に就いて考える場合はそこに注文も出れば不平もあるだろう, だが今のところ自分の仕事でそんな事なんか考えている暇がない」とある. 多田は南洋に発つ直前の朝鮮美展に際し, 朝鮮の作家はアマチュアばかりなので, もっと精進して鮮展のレベルを上げる必要がある, 今の地位に漫然としていたら日本の美術界を相手に何の仕事ができるか, と発破をかけている（『京城日報』, 1933.4.9).
多田は, 1933年1月に創立した朝鮮美術家協会の委員にも選出されて[7], 前掲の様な意気込みを見せていたのだが, 南洋から戻ると明らかにトーンダウンしたことがわかる. 既述の1934年に平塚が来訪した際の座談会に多田も出席しているが, 発言は記録されていない（『京城日報』, 1934.4.14).
　その半年後,『京城日報』(1934.10.12) は「近く大阪に転任する」多田の送別会を朝鮮美術家協会が開催することを告げる. そして多田が同地を去った後は, 朝鮮創作版画会や同人による版画関係の活動も同地において一切確認されない. そればかりか, 1934年秋以降から翌年秋頃までは,『京城日報』における美術関係の記事は急速に減少してしまう. そして詳細は次章で述べるが, それ以降は日本からの来訪美術家の活動を報じる記事が増えていく. その背景に, 軍国主義化への道を歩み始めた, 日本の国体の変化があったことなどが影響していることも否めない. しかしその最大の要因として, 日本画, 西洋画, 日本人, 朝鮮人, 若手, 古参, 文学, 音楽といった諸芸術およ

---

7) 朝鮮美術家協会とは『京城日報』(1933.1.13) によれば, 半島画壇の振興を目的とした美術家の自治機関たるアンデパンダン展出品者によって提唱され1933年1月に創立した. 同会創立総会において「伊藤秋畝, 飯山権太郎, 遠田運雄, 堅山 坦, 多田毅三, 玉井開三, 村上美里, 三木 弘, 門奈金七」の諸氏が理事に当選したとある（『京城日報』, 1933.1.17).

び諸派の芸術家との交流を幅広く持って，核となって活動していた多田が京城を離れたことがあったと考えている．

　ではなぜ多田は同地における活動を辞めたのか．いくつかの要因があったと推察している．そのうちの1つには同地における美術界の改革に，当局側の理解が得られなかったことがあったのではないか．朝鮮美展の開催当初から朝鮮における美術学校や研究機関の必要性が叫ばれ，序章で見たように当初は当局側も検討するかに見えた．しかし結局それらは実現に至らず，画家に対する保護もなく，その生活が成り立たないことが，多田はじめ諸氏によってひたすら嘆かれた（『京城日報』，1932.5.7；1933.5.5）．その根本的な要因には美術を受容する社会の育成がままならないことがあげられ，結局上達すると日本本土へ行ってしまうという状況は依然として変わらないとされた（『京城日報』，1934.4.12）．しかし一方，石黒義保のように朝鮮美展によって画家と認められる様になったからには，出すのが当然であり，もっと気楽に考えた方がよいとの考え方もあった（『京城日報』，1933.4.7）．また佐藤九二男は，「研究機関としての研究所も美術学校もなく，唯発表機関だけを持つこの半島では改革も無駄」で，結局このままでいいとして（『京城日報』，1933.3.31），後述するように在野における活動を展開していくパターンもあった．また別の要因としては，前掲の船崎の活動のように，同地の創作版画の普及活動について関心を示さず，日本本土からの一方的な創作版画の流入を図ったことは，多田らが期した朝鮮に根差した創作版画を生み出そうとする活動とは交差しないことも多田らを憤らせたのではないか．

　その後多田については，1936年に大阪毎日新聞社の学芸部「見習員」として名前が見られ（文芸家協会, 1936），1937年10月に畫觀社関西支社長（大阪市北区堂島中）に就任したことが確認される（高木, 1937）．そして1939年になって，第17回春陽展への入選作品（東京文化財研究所, 2006）が，多田の名前とともに『京城日報』（1939.5.7）に掲載される．この時多田が京城を訪れたのかわからないが，これを最後に多田の足跡を朝鮮にたどることはできない．

## 第5節 おわりに

　本章のおわりにかえて，植民地朝鮮における空白の美術史を埋める作業の一環として，多田に傾倒し，ともに同地の芸術を打ち立てようと創作版画の普及活動に奔走した朝鮮創作版画会の主要な同人の動静を中心に，可能な限りたどっておきたい．

　まず『すり繪』編輯の主幹であった早川良雄は，草仙の筆名で短詩の会にも積極的に作品を寄せていた（『京城日報』，1925-1933）．多田が朝鮮創作版画会を「担う人」（『京城日報』，1930.3.18）と形容しているように，同会の機関誌や，その前身である『ゲラ』9に版画作品を発表している．朝鮮美展には第3，6，7，9から11回，そして13回に入選し（朝鮮総督府朝鮮美術展覧会，1924；1927；1928；1930-1932；1934），同会でただ1人版画作品の出陳を，版画の受理後の第9回から11，そして13回まで継続している（序章図2，4，6，11）．しかしながらやはり1934年をもって，同展のみならず朝鮮の美術界から，盟友多田と同様に消息を絶ってしまう．

　佐藤貞一は，既述のように1929年の発会時には相当の技量を有し，同会の筆頭と目されていたことがわかる．同会第1回展および第2回展の開催が『京城日報』紙上に告知された際には，いずれも佐藤の作品を記事とともに掲載しており（図20，22）（1930.3.14；1931.3.26），多田は佐藤が本会の「中心をなす」と明言している（『京城日報』，1931.3.28）．そして多田によれば（『京城日報』，1931.3.18），朝鮮美展に版画が受理される以前に佐藤の版画作品が受理されているとしている．ただこれについては，佐藤が出陳した朝鮮美展第4回および第7から10回の図録原本によって検討したが，版画作品は受理後の第10回のみで（序章図5），他は油彩画とみられる（朝鮮総督府朝鮮美術展覧会，1925；1928-1931）．

　さて，佐藤がすでに同会発会時には相当の技量があったとの推察は，佐藤が1930年に実施した，創作版画の頒布会の折に配布した「佐藤貞一創作版画頒布会主意」の記述によっても裏付けられる（図23）．そこには次のようにある．

図23. 「佐藤貞一創作版画頒布会主意」, 佐藤貞一. 1930年. 個人蔵.

　朝鮮の風土, 風俗, 此を版画にして見ようと思付いてから三年になります. 此間二回作品を公開致しました. 第一回は昭和四年二月京城歯科医学専門学校で個人展覧会として, 第二回は去る三月三越支店で開きました朝鮮創作版画会第一回展覧会への出品がそれであります. 幸いにして両度の展覧会で多数の人々に我等の努力が認められた事は大きな喜びであります. （以下略）

前掲の通り, 朝鮮の風土, 風俗を版画にしようとして3年になるとあることから, 1927年頃にはすでに版画の創作活動を始動したようだ. また1929年2月に歯科医専で個展を開催したとある. 「佐藤貞一創作版画頒布会主意」には佐藤貞一自身による記述に続いて, 「頒布会に就て」を山本経人（生没不詳）が記しているが, 佐藤が歯科医専で行った展覧が版画の個展では京城で初めてとする. そして今年も2回目を開催したとしていることから, 佐藤が朝鮮創作版画会の発会以前から旺盛に版画の創作活動をしていたことがわかる. またこれまで『京城日報』（1930.3.16）の記述から, 朝鮮創作版画会第1回展が同地における最初の創作版画の単独展としたが, 佐藤の個展はそれに先立っての開催であった.

　さらに主意書には, 朝鮮創作版画会の第1回展閉会後に意外にも各方面から頒布依頼があり, 主に既公開の作品から10点を選んで30部限定で頒布を行うことにしたとある. 頒布順に「昌慶苑（博物館ヲ望ム）」「同（動物園）」（図24）「同（冬）」「城ノ跡」（図25）「オ正月」「祭日ノ小供等」［＝朝鮮創作版画会第1回展出陳作品（図20）］「京城風景」「朝鮮部落風景」（図26）「小供

図24. 昌慶苑（動物園），佐藤貞一，
1930年，個人蔵.

図25. 城ノ跡？（佐藤貞一頒布会），
佐藤貞一，1930年（図版右上に「昭
和五年　貞一作」とある）. 個人蔵.

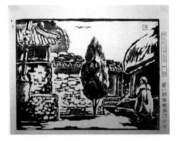

図26. 朝鮮部落風景？（佐藤貞一頒
布会），佐藤貞一，1930年（図版右
上に「昭和五年貞一作」とある）.
個人蔵.

トオムニ」「製作中」とある．また「作品は全部私の手摺でマットに入れ装
幀してあります」と，作家が摺りまで行う創作版画の真骨頂に言及している．
佐藤は『すり繪』創刊号に，「版画会としての団体の生まれるのが，朝鮮の
土地として考えて見渡するに，余りにも遅かった様にも思います」（佐藤，
1930）と記しており，自身の活動が早期から始まっていたことに照らして
そのように感じたのであろう．さらに，創作版画が一般にはまだ知られてお
らず，同地に居る一部を除き版画に対する理解がないという．例として「私
の拙作（黒と白）の一枚を御覧になられました方が，『謄写版も綺麗に出来
るものだな』と申された方も御座いましたが，何卒もう少し固有の版画なる
ものを理解して頂きまして」と憤りを見せている（佐藤，1930）．「固有の版

画なるもの」とは創作版画のことであり，美術品としての創作版画がまだ一般的ではなかったことがわかる．

　このように佐藤は積極的に創作版画の制作と普及に努めていたことがうかがえるのだが，前掲のように朝鮮美展には版画での入選は第10回の「薬水」（序章図5）のみであった（朝鮮総督府朝鮮美術展覧会，1931）．ほどなくして佐藤貞一も朝鮮の美術界からは姿を消してしまう．その後，『京城日報』（1931.9.5）に，「◇佐藤貞一氏　東京に於いて帝展製作を為し近日中に帰城」とあり，帝展作家となり日本での活動に力を入れていったと考えられる．既述のように朝鮮創作版画会第2回展の出陳作品が国展に入選するなど（『京城日報』1931.12.16；東京文化財研究所，2006），日本本土における美術家としての経歴も積んでいった．

　これ以降佐藤の名は，日本本土における創作活動などで確認される．まず，1933年第14回帝展の工芸部において（東京文化財研究所，2006）．さらに1936年の改組第1回帝展，1940年の第15回国展および紀元二千六百年奉祝美術展，1943年第6回新文展と，いずれも工芸部門に入選を果たしている（東京文化財研究所，2006）．そして1939年9月には，『美術雑誌　翠彩』の「編輯人佐藤貞一」として創刊号を発行し（佐藤，1939），同誌第2巻第2号からは発行人兼編輯人となって編輯と経営の一切を担ったと記している（佐藤，1939a）．本誌の発行所は「翠彩社　大阪市東区内平野町壱丁目二〇番地」とある．多田と同様に，佐藤も帝展工芸部に入選した1933年頃には朝鮮を去り，絵画から工芸の道に進み，その後大阪で美術誌の出版にも力を注いでいったとみられる．しかしながら，1941年12月1日付で京城帝国大学の「医学部ニ於ケル標本画製作ニ関スル技務ヲ嘱託ス」との辞令が見つかり（京城帝國大學，1942），再び佐藤が京城の前職に戻ったことが判明したが，美術活動については管見に入っていない．

　次に佐藤九二男は，1927年に京城第二高等普通学校に赴任以来，美術を志す朝鮮の青年の指導に注力し，そうした教えは戦後に韓国の美術界を牽引する美術家に影響を与えた（강병직，2009）．既述のように朝鮮芸術社の絵画研究所の立ち上げにおいても，多田と堅山　坦とともに発起人の1人となっ

ており，研究と教育に熱心であったことがわかる．ただ，朝鮮美展には第7
から9回まで出陳したが（朝鮮総督府朝鮮美術展覧会，1928-1930），その後は
一切出品していない．また，朝鮮創作版画会第1回展には出陳したが第2回
展には出陳していない．それは，1931年6月から夏休みを利用して「欧州
を一巡のため」京城を離れたことがあった（『京城日報』，1931.5.28）．しか
しながら，九二男は朝鮮美展の開催や朝鮮の美術界には率直に不満を表して
おり，それが朝鮮の美術界から距離をおく要因であったと推察される．既述
のように早くは1929年の『ゲラ』9において研究機関の必要性を訴え，ま
た郷土色の無批判な追及を率直に糾弾している（『京城日報』，1932.10.4；
1933.3.31；1934.4.12）．

　また佐藤九二男は，1937年に型成美術家集団を結成し展覧などの活動を
行っている．前掲の画觀社には京城支社もあり，支社長は堅山が担当した．
『畫觀』には型成美術家集団の活動が京城から報告されている．そこには「京
城に於ける鮮展，二科，独立，構造社などの出品作家により」組織され，半
島において最も進歩的な活動的な美術家を網羅したもので，「無気力な鮮展
作家を向うに回しての活動は今から各方面の注視の的となっている」とある
（高木，1937）．九二男は堅山とともに創設時の同人7人に数えられ（高木，
1937a），『京城日報』（1940.5.2）に掲載された同集団の第4回展の広告には，
「半島美術界に於ける特異な存在を示す」「骨太で熱血質な同人達」とある．
また独立美術展にも第5から7，9，11，13回に入選しており（東京文化財研
究所，2006），自身の研鑽にも余念がなかった．1936年にはラジオ放送で雑
器について話しており（『京城日報』，1936.1.24），朝鮮美展からは遠ざかっ
たものの積極的に自身の考えを発信していた．

　そして清水節義は，朝鮮美展には第14，17，22，23回を除き，第6回か
ら毎回入選している．そのうち版画が受理された最初の朝鮮美展第9回に版
画「雪の北岳」（序章図3）が入選するが，その後は全て油彩であった．清水
は戦後に記した手記において，1923年から26年間にわたり京城の普通学校
で「国史」の教師をし，当地で終戦を迎えたとしている（清水，1971）．管
見では，1937年に，日本人児童が通う尋常小学校から，朝鮮人児童が通う

仁峴普通学校に転任したのが確認される．清水は，朝鮮人の子どもたちが被植民者として辛苦を味わっていたのを目の当たりにしながらも，教師としてなすすべがなかったと当時を振り返るが，創作版画の普及活動などについては言及していない．

このほか朝鮮創作版画会の事務所を置いた水野 進は，朝鮮美展には第9から12，14回に京城から入選している（朝鮮総督府朝鮮美術展覧会，1930-1933；1935）．教員としての経歴は1930年京城の南山尋常小学校，そして翌年から1933年まで京城日出公立尋常小学校に勤務していることが確認される．また石黒義保は，1917年に東京美術学校の洋画科を卒業し，1926年から朝鮮の春川高等普通学校に赴任している．朝鮮美展には第6から10，12，18回に入選している（朝鮮総督府朝鮮美術展覧会，1927-1931；1933；1935；1939）．第6，7回は春川から出陳しているが，京城の公立中学校に赴任した1929年の第8回からは同地からの出陳であった．既述の1930年10月に開催された第2回「全鮮中等学校美術展覧会」（歯科医専主催）では，佐藤九二男らとともに審査員を務めている（『京城日報』1930.10.1）．また朝鮮創作版画会第1回展に出陳した石田完治は朝鮮美展第6から9回に（朝鮮総督府朝鮮美術展覧会，1927-1930），手塚道男は第5から10回に，ともに京城から西洋画部に入選している（朝鮮総督府朝鮮美術展覧会，1926-1931）が，いずれも朝鮮創作版画会の展覧に出陳した以外に版画関係の活動は確認されない．

こうして多田毅三という核を欠いた朝鮮創作版画会は，解散あるいは自然消滅的に姿を消し，その後創作版画の普及を趣旨とした団体活動が，植民地朝鮮において出現することはなかった．そして一時『京城日報』における美術関係の記事や，「学芸だより」などの文芸や美術界の消息を伝える記事も急激に数を減らし，また甕の会などの短詩の会もすでに1933年には見られなくなっている．多田が朝鮮を離れたことは，その根が美術界はじめ官側や文学界にも及んで広範囲に張られていただけに，朝鮮創作版画会の活動のみならず，首府京城の美術界全体の勢いをそいでしまったようだ．

## 引用文献

新井 徹（1983）新井 徹の全仕事，創樹社．

内野健児（1921-1925）耕人，1-45，耕人社．

内野健児（1923a）土墻に描く：朝鮮詩集，耕人社．

内野健児（1926）朝鮮芸苑立言．朝，1，39-43．朝鮮芸術社．

宇野真一（1923）編輯余滴．あかしや，5，38．アカシヤ社．

大阪朝日新聞社（1930）朝鮮朝日（南鮮版，西北版），大阪朝日新聞社．

岡 茂雄（1939）ドルメン，5(5)．岡書房．

岡塚章子（2012）小川一眞の「光筆画」―美術品複製の極み―．近代画説，21，68-93．明治美術学会．

兼崎地橙孫（1929）句調論．ゲラ，2(1)，4-5．朝鮮芸術社．

兼崎地橙孫（1929a）句調論（7）．ゲラ，9，1-2．朝鮮芸術社．

강병직（2009）장욱진（張旭鎮）에게있어서동경유학시절의의미：작품론의관점에서．강병직그림미술，여름，19-29．장욱진미술문화재단．

金 志善(2011)植民地朝鮮における中等音楽教育と教員の実態―『日本近代音楽年鑑』と『東京音楽一覧』の資料をめぐって―，こども教育宝仙大学紀要．2，27-44．こども教育宝仙大学．

京城帝國大學（1942）京城帝國大學學報（昭和十七年一月五日），178，972．京城帝國大學．

京城日報社（1915-1945）京城日報，京城日報社．

京城日報社・毎日申報社（1934a）朝鮮年鑑〈昭和十年度〉，京城日報社．

後藤郁子（1983）新井 徹との道．新井 徹の全仕事，545-557．創樹社．

佐藤九二男（1929）鮮展雑感二つ三つ．ゲラ，9，4-5．朝鮮芸術社．

佐藤貞一（1930）私たちの願い．すり繪，1，9-12．朝鮮創作版画会．

佐藤貞一（1939）翠彩，1．翠彩社．

佐藤貞一（1939a）翠彩，2(2)．翠彩社．

清水節義（1930）版画と素描．すり繪，2，11-14．朝鮮創作版画会．

清水節義（1971）身勝手な『国史』教育．潮，144，125．潮出版社．

高木紀重（1937）画觀，10月号．画觀社．

高木紀重（1937a）画觀，12月号．画觀社．

高橋濱吉（1926）鮮展のおいたち．朝，2，2-3．朝鮮芸術社．

多田毅三（1926）朝，1．朝鮮芸術社．

多田毅三（1926a）朝，2．朝鮮芸術社．

多田毅三（1929）ゲラ，2(1)．朝鮮芸術社．

多田毅三（1929a）ゲラ，9．朝鮮芸術社．

多田毅三（1930）創作版画の台頭．すり繪，2，9-11．朝鮮創作版画会．

朝鮮創作版画会（1930）すり繪，**1**（創刊号）．朝鮮創作版画会．

朝鮮創作版画会（1930a）すり繪，**2**．朝鮮創作版画会．

朝鮮総督府朝鮮美術展覧会（1922-1940）朝鮮美術展覧会図録（第1回-第19回），朝
　　鮮総督府朝鮮美術展覧会．

辻　千春（2015）植民地期朝鮮における創作版画の展開―「朝鮮創作版画会」の活動
　　を中心に―．名古屋大学博物館報告，**30**．37-55．名古屋大学博物館．

つねを（1923）編輯余滴．あかしや，**5**，38．アカシヤ社．

東亜日報社（1921）東亜日報，東亜日報社．

東京文化財研究所（2006）昭和期美術展覧会出品目録〈戦前篇〉，中央公論美術出版．

任　展慧（1983）解題．新井　徹の全仕事，471-507．創樹社．

任　展慧（1983a）年譜．新井　徹の全仕事，510-526．創樹社．

早川良雄（1930）編輯室たより．すり繪，**1**，23-24．朝鮮創作版画会．

早川良雄（1930a）編輯所便．すり繪，**2**，23-25．朝鮮創作版画会．

文芸家協会（1936）文芸年鑑　一九三六年版，196．第一書房．

山崎壽雄（1930）編輯所便．すり繪，**2**，25．朝鮮創作版画会．

四高俳句会（1917）四高俳句会句抄（其一，其二）．北辰会雑誌，**79**，74-80．第四
　　高等学校北辰会．

渡辺主税（1923）あかしや，**5**．アカシヤ社．

# 第2章 | 時局下，京城への「日本版画」の流入と展開

　本章では，朝鮮創作版画会を欠いた後の京城における日本人美術家による版画の創作や普及活動をたどり，次第に戦時色を濃くしていく日本本土の時局の要請を受けた植民地朝鮮において，そうした活動がどのような様相を見せたか明らかにする．1934年から1945年までの，朝鮮総督府機関紙『京城日報』に掲載された版画展および版画を含む展覧の案内や版画家の動静を報じた記事などを網羅的に抽出し，時系列的にたどっていく．第1節で，1934年3月末の日本の版画界の権威であった平塚運一の朝鮮訪問から1937年7月の日中戦争開戦前夜まで，次いで第2節で，日中開戦後から1945年8月の植民地朝鮮の終焉までの2つに区分して叙述する．そしておわりに，序章でも言及した当局側の分析（辛島，1944）において指摘された，同地に木版画が普及しないのはなぜかとの問いの答えを，同地に展開する版画が負った意義の変化に注視しながら検討する．

## 第1節 | 平塚運一の朝鮮訪問後から日中開戦前夜まで：1934年-1936年

　前章で既述のように1934年10月に多田が京城を離れると，『京城日報』では美術関係や文芸関係の記事が激減してしまう．そして1935年秋以降になると，日本からの美術家の来訪や個展の開催を伝える記事が次第に数を増やし，1936年代は連日紙上をにぎわすまでになった．では，版画はどのよ

うな展開をみせたか『京城日報』にたどっていく.

　多田が朝鮮創作版画会の活動から距離を置くようになった1932年以降,しばらく同会がかかわる活動を『京城日報』に見ることはなかった. 版画関係の記事も, 1932年7月に長谷川多都子［1904-不詳. 1931年から1934年にかけて帝展など日本の画壇に版画の出陳を果たした（東京文化財研究所, 2006)］が寄稿した「挿画と版画」(『京城日報』, 1932.7.3) を除き, 管見に入ってこなかった. しかしそうした状況に, 平塚運一の朝鮮への来訪以降変化が現れる. 平塚の来訪を告げる記事は,「新版画の権威　平塚氏来城」の見出しで平塚の顔写真を添えて報じられた (『京城日報』, 1934.3.31).「新版画」とあるが, 記事には「一日から五日まで三越に創作版画展を開く」などとあることや平塚の経歴から, 浮世絵の技法を踏襲したいわゆる新版画のことではなく, 新たな芸術的境地の創出を期した新しい版画（創作版画）という意味で使用された文言であろう. 前章で見た船崎 (『京城日報』, 1931.7.17 ; 7.18)の場合と同様であった. さて記事には, 平塚がすでに3月28日に京城に到着し, 前章で既述の『すり繪』(朝鮮創作版画会, 1930) に版画の画材を扱う店として紹介されていた浅川伯教が営む画額店に滞在しているとある. そして平塚の言葉として次のようにある.

　　『近頃は内地から欧米へかけて新版画熱がひろまりつつあり, その中でも日本は一番すぐれています. 今年二月パリでは日本版画協会主催の版画展をやりましたが, 恐らくこの版画は世界を風靡するもので再び日本にも版画時代が来るものと思っています』

日本版画協会主催のパリにおける版画展とは, 序章で既述のようにすでに欧州で認知されている浮世絵版画を源流と位置付けて日本の創作版画の普及を狙ったものである. このパリでの版画展に, 平塚も協会員として確かな手ごたえを感じたことがうかがえる. また記事は,「初等学校図画手工担任者を主とした座談会」を三越で開催することも併せて告知した. その後も平塚が4月14日に帰国の途に就くまで (『京城日報』1931.4.15), 5回にわたり平塚関係の記事が掲載された (1934.4.1 ; 同.4.3 ; 同.4.6 ; 同.4.14 ; 同.4.15).

展覧会場となる京城三越の広告には，次のような文言が挿入されている（『京城日報』，1934.4.1）.

浮世絵版画とは異った内容を持つ創作版画が近来非常に隆盛になりました折柄
今回，国画会審査員であり斯界の権威たる平塚運一氏の力作六十点を蒐め展観

浮世絵とは異なることを明言した上で，創作版画が「近来非常に隆盛」であるという．これが日本本土のことを指すのか，朝鮮でのこととすればどのような状況を指してそのようにとらえたのであろうか．日本国内においては，1931年に日本版画協会が発足時に，版画の国際的展観，新作版画の定期展観，官立美術学校における版画科の設置の促進などの目標を掲げたが（東京文化財研究所，2006），前掲のように1934年2月にパリで展覧を行い，1935年には東京美術学校に臨時版画教室の開設も果たして，目標に向けて持続的な活動を展開していた．なお平塚はその臨時版画教室の木版画の講師であった．では，植民地朝鮮ではどうであったか．朝鮮美展においては，序章でもみたように版画が受理された1930年と翌1931年の第9，10回では朝鮮創作版画会の同人のみが版画作品を出陳している（序章図2-5）（朝鮮総督府朝鮮美術展覧会，1930；1931）．そして1932年の第11回には同人の早川良雄の他に，初めて同会以外からも，ともに京城在住の尾山 明（生没不詳）と山本晃朝［不詳-1945．1932年現在，京城帝国大学予科に在籍．その後同大医学部に進学した（京城帝国大学，1931-1937）］が入選している（序章図6-8）（朝鮮総督府朝鮮美術展覧会，1932）．さらに翌1933年の第12回には同人の入選はないが，前年に引き続き尾山 明が版画作品「静物」「風景」（序章図9，10）の2点の入選を果たしている（同，1933）．本作品は，『京城日報』（1933.5.17）における同展出陳作品の批評において，洋画家多々羅義雄（1894-1968）によって，出陳2点のうち「静物の方がいい」との寸評を得ている[1]．朝鮮美展入選作品

---

1) 本講評（『京城日報』，1933.5.17）は，3氏による座談形式でなされ，発言者はABCの記号で表記された．多々羅義雄，石井光楓（1892-1975），同社記者武田 譲（生没不詳）3氏の記名順にABCの記号が付されたと考えられ，Aは多々羅と判断した．多々羅は，1935年前後から毎年朝鮮，中国などに写生し（東京文化財研究所，1970），朝鮮でもよく知られた．『京城日報』（1938.10.7）によれば，「帝展

の講評は，毎回『京城日報』紙上などに掲載されるが，版画が評されたのは管見ではこの回の本作だけである．こうしたことから，版画が本地においては一般にも広がりをみせ，「浮世絵版画とは異なった内容を持つ創作版画が近来非常に隆盛」になっていた可能性がある．

　また『京城日報』(1934.4.6) によれば，平塚による「創作版画講習会」が「朝鮮美育研究会」の主催で3日間にわたり京城師範学校手工室で開催された．同研究会については目下のところ詳らかでないが，師範学校という開催場所から考えて，前掲の三越で座談会を催した「初等学校図画手工担当」の教員などを対象としたものであったと考えられる．平塚は1928年頃から1940年ごろまで版画指導に招かれて，全国各地の主に教員を対象とした版画講習会を展開している (平塚, 1949)．そしてそれをきっかけに版画のグループができて，版画誌を発行するようになった地域も少なくない．植民地朝鮮における平塚の版画講習会もそうした活動の一環であった．平塚は生涯に1932年，1934年，1936年，1944年の4回朝鮮を訪れ (平塚, 1978)，その時の取材を基にした版画作品も多数残している．詳細は第5章で述べるが，平塚の影響を受け，小野忠明 (1903-1994) の教えを得た夭折の版画家崔 志元 (不詳-1939) が，朝鮮美展第18回において版画作品を出陳し，朝鮮人として初めて入選を果たしている (序章図12)．

　『京城日報』にはその後2日間にわたって「浮世絵座談会　平塚運一氏を囲んで　創作版画会の催し」が掲載された (『京城日報』, 1934.4.14；同.4.15)．それによると参加者は，平塚はじめ清水幸次 (1888-不詳．1927年現在朝鮮総督府鉄道局技師)，今村 鞆 (1870-1943．朝鮮民俗学研究などの趣味家)，片山隆三 (前章で既述した朝鮮農会の嘱託)，岡田鬼太郎 (生没不詳)，多田毅三，早川良雄，清水節義，水野 進の9人とある．見出しには「創作版画会」とあるが，記事には「創作版画の権威平塚運一氏の滞在を機とし<u>朝鮮創作版画会</u>では十一日午後五時より三越社交室で，在鮮の浮世絵蒐集家や版画研究者を集めて」開催したことが記されており，朝鮮創作版画会の主催とわかる．

---

　推薦,太平洋画会美術学校教授,鮮展特選の星野二彦ら多数の師」と紹介されている.

前章で既述の通り多田以下，早川，清水節義，水野は発会以来の同人である．多田は8か月に及ぶ南洋旅行から，3月19日に戻ったばかりでの出席であった．また同会の名が紙上に現れるのも，同会事務所を水野 進方に移転することを報じた記事（『京城日報』，1932.1.30）以来，実に2年余り振りであった．片山は前章でみたように朝鮮創作版画会の会合にも顔を出しており，同会との関係が続いていたとわかる．

　本座談会は，ちょうど浮世絵展覧会が三越ギャラリーにおいて1934年4月10日から12日まで開催されており（京城日報社，1935a），版画界の権威である平塚の来訪と併せて急遽企画したのであろう．座談会の進行役である清水節義も冒頭のあいさつで，「私達は版画会をやっていますが，折角平塚先生がお見えになりましたので皆様に集まっていただきました」としている（『京城日報』，1934.4.14）．また平塚の動静を伝える記事には，「約十五日間の在城中版画展及版画講習会をなした同氏は十四日午後十一時半発にて帰東」とあり，本座談会には言及していないのもその証左であった．そして前章で見たように多田は浮世絵の蒐集家であったが，平塚との談話が採録されているのは，清水幸次，今村，片山の3氏だけである．朝鮮創作版画会の久々の登壇であったが，同人のうち進行役の清水節義による冒頭と閉会時のあいさつだけが掲載された．

　さて平塚関係の記事に続き，翌月に「山岸主計氏創作版画展　世界風景版画を十二日から十六日まで三越ギャラリーにて」と告知される（『京城日報』，1934.5.10）．山岸主計（1891-1984）は，1906年から東京で木彫を学び，1911年頃には読売新聞社木版部に職を得た．1926年に文部省の版画に関する調査の委嘱を受け欧米各国を歴訪し，満洲，朝鮮を経て1929年に帰国し，1934年以降日本各地で版画展を重ねたという（矢島，1999）．京城三越における本展も平塚同様にその一環であったのであろう．なお山岸は，矢島（1999）によれば，1937年にも満洲各地や朝鮮の写生に出かけ，1939年から1943年にかけては5回にわたって中国，蒙古などの写生を経て「東亜百景」を完成させたという．作品の実物は確認されないが，朝鮮を題材とした大金剛山，慶州，平壌牡丹台，半島の生活，鴨緑江，清津，仁川，普光庵金剛山

など8点が含まれているという.

　そして8月,『京城日報』(1934.8.26) に「木版小品展」の見出しで,「東京上野美術学校出身の李 秉玹,金 桂桓両氏木版小品展覧会を廿五日から卅一日まで京城長谷川町プラターヌで開催」と報じられる. 前章で既述のように, 李 秉玹は, 朝鮮創作版画会第1回展に木版作品を出陳しており,「朝鮮に於る版画界に覚醒を叫ぶ同人奮励の姿尊」い作品を寄せた1人である (『京城日報』, 1930.3.18). さらに李の出陳作品については,「李 秉玹氏の諸作中には『フランス人形』の単色中に持て余さざるものあり」と評されている. 李が複数作品を発表していることと, すでになかなかの評価を得ていたことがわかる. 金と李による木版小品展については,『朝鮮日報』(1934.8.26) や『東亜日報』(1934.8.25) といった朝鮮語新聞においても報じられており, 美術としての版画が京城においては日本人だけでなく朝鮮人にも少なからず認知されていたと推察される. なお, 本展覧などや李 秉玹および金 貞桓については, 第5章において詳述する.

　この他,『京城日報』には管見では記事を確認できなかったが, 京城日報社 (1935a) によれば,「エリザベス・キース版画展」が平塚の版画展に先立つ1934年2月1日から6日まで京城三越において開催されている. 日本本土で浮世絵版画の制作技法を修得したイギリス人エリザベス・キースの展覧は, 前章で既述のように1921年以来, 2度目となる. 朝鮮語新聞である『朝鮮日報』(1934.2.2) に会場の写真付きで報じられているが, 日本の浮世絵とのかかわりについては言及されておらず, 欧米各国で作品が収蔵されていること, 今般は朝鮮の郷土色を描いたものを多数出陳していることが記されている. そして1921年の記事では英国の女性「미술가」(美術家:筆者訳),「조선풍속인쇄화」(朝鮮風俗印刷画:筆者訳) と表記されたが (『東亜日報』, 1921.9.18), ここでは, キースを英国の「규수판화가 (閨秀版画家)」,「판화 (板画)」の個人展覧会と記述している (『東亜日報』, 1934.2.2). こうしたことからも, 1934年には, 版画が京城において一般に知られる美術ジャンルとして確立していたと考えられるのである. しかしながら別の見方をすれば, 1934年代は5回版画の展覧が開催されているが, 李 秉玹と金 貞桓の「木

版小品展」を除き，いずれも日本本土からの来訪者によるものであった．

　ところで『京城日報』（1934.9.26）に掲載された「新刊紹介」に，『日本蔵書票協会第二蔵書票集』（小塚，1934）が9月25日に刊行されたことが報じられている．本書を刊行した小塚省治（1901-1942）は，1929年に日本蔵書票協会を立ち上げ，1933年に同協会から，『日本蔵書票協会第一蔵票集』（小塚，1933：以下第1集などと本シリーズは略称する）を刊行し，その後第6集（小塚，1939）まで刊行した[2]．このうち第1集と第2, 3, 4集に朝鮮を題材とした蔵書票が掲載されている．『京城日報』の第1集に関する記事は管見に入ってこないが，第3集（小塚，1935）および，小塚が編輯し同協会から1936年に刊行された『三家蔵書票譜』（小塚，1936）については紹介されている（『京城日報』，1935.12.17；1937.2.20）．『三家蔵書票譜』中の朝鮮関係の蔵書票はいずれも第3, 4集（小塚，1935, 1937）の図版と重なる．これら小塚の刊行した蔵書票集のうち，朝鮮関係の図版およびその蔵書票の使用者である票主が朝鮮に在住している蔵書票についてみていく．

　第1集（小塚，1933）には特に「第一回会員氏名及作品目次」が掲載され，そこに「出品会員」（＝票主）の氏名と居住地，作品題名および作者あるいは選者が明記されている．それによれば本集中に票主として名前のある43名中，朝鮮在住者は11名12点にのぼる．掲載順に11名の票主（朝鮮を題材としたもののみ題目を「」に付す）を記せば次の通りである．高原泰造，松尾泰次（2点），根津家[3]，小塚一枝「俳人図」（図1），藤本彦雄，川崎　勇「文廟」（図2），片山義雄「朝鮮風物」（図3），吉田氏「風景」（図4），増永九十九，根津嘉子，吉田新一である．なお11名としたが，「吉田氏」の図版に挿入された票主名「S. YOSHIDA」は「吉田新一」と同一と考えられる．これらの

---

2) 本集は，斎藤昌三（1887-1961）らが設立した日本で最初の本格的な蔵書票の会である日本蔵票会（1922-1928）が解散した後を受け，小塚らが斎藤の賛助下に新たに設立した日本蔵書票協会（小塚，1933-1939）が発行したものである．各集の刊行年は，第1集1933年，第2集1934年，第3集1935年，第4集1937年，第5集1938年，第6集1939年である．

3) 「根津家」，「根津嘉子」などについて南朝鮮鉄道を経営した根津嘉一郎（1860-1940）の遺族関係者に調査したが親族ではないようである（根津記念館私信，2015.4.29；山梨市根津記念館私信，2015.5.16：回答）．

図2. 文廟（川崎 勇）, 小塚省治,
1933年,（小塚, 1933）.

図1. 俳人図(小塚一枝),
小塚省治, 1933年,（小
塚, 1933）.

図3. 朝鮮風物（片山義
雄）, 片山義雄, 1933年,
（小塚, 1933）.

うち「片山義雄」が制作した1点を除き, すべて作者は小塚省治である.

　彼らの中で情報が得られたのは, 高原泰造 [1894-不詳. 福岡県出身（京城
日報社, 1940a), 1935年から1938年まで郡山, その後1941年まで木浦専売局
出張所長] と小塚一枝 [生没不詳. 俳人. 1928年現在煙草会社支店長（『京城日
報』, 1928.5.1)] のみである. 小塚の妻千代の姪にあたる池田氏によれば,
小塚は貿易商をしており, また朝鮮に小塚の兄が住んでいたことから, 度々
朝鮮を訪れていたとする（池田氏私信, 2006.10.31：回答）. 1934年に刊行さ
れた第2集（小塚, 1934）には, 朝鮮の風物をオムニバス的に配した小塚の
自票「小塚省治朝鮮旅行記文庫蔵書票」（図5）が印刷されている[4]. 池田氏
に確認することはできなかったが, 第1集（小塚, 1933）に掲載された「俳
人図」（図1）から, 小塚の兄とはこの煙草会社に勤める俳人小塚一枝でない
かと考えている. また小塚省治の朝鮮関係の書票が1933年の本集から1936
年の『三家蔵書票譜』の刊行までの間に集中し, その後刊行された第5, 6
集（小塚, 1938；1939）には朝鮮関係の図版がないことから, 小塚の訪朝も
この期間だけであったとみる. また第1集11名の票主はいずれも第2集以

────────────
　4）　本図は小塚（1935a）にも挿画として使用されている.

図4. 風景（吉田氏：吉田新一），小塚省治，1933年，（小塚，1933）．

図5. 小塚省治朝鮮旅行記文庫蔵書票，小塚省治，1934年，（小塚，1934）．

降には名前が現れていないことから，小塚が朝鮮を訪れた折に知己となり，書票の制作にいたり，その後は継続的に交際していたわけではなかったのではないか．いずれにしても前掲の尾山　明の寸評も併せ，小塚が朝鮮を訪れたと考えられる1933年前後は，「創作版画が近来非常に隆盛」になったというのも，朝鮮とりわけ京城のこととしてとらえるなら，あながち当てはまらないではないのではないか．

　また，第3集（小塚，1935）には，朝鮮を題材とした書票が6点掲載されている（図6-11）．これらはすべて小塚の作で，票主は当時京城に居住していた愛書家堀田和義（1908-1940）である．堀田は，1912年4歳から1938年までの26年間京城に在住し，自宅に開設した青園文庫には5000冊の蔵書があったという（佐藤，1940）．蔵書票専門作家である中田一男（1907-1938）を援助していたことや棟方志功（1903-1975）など著名な版画家に依頼した蔵書票も数多く所有していることは周知で，書票の信奉者である小塚が滞在中に堀田と接触するのは不思議ではない．そして第4集（小塚，1937）にも朝鮮を題材とした蔵書票が1点あり（図12），やはり小塚が堀田に制作したものである．これら7点は，前掲の『三家蔵書票譜』にすべて再掲載されている（小塚，1936）．

　小塚が制作した堀田の書票には，いずれもハングルで「훗다가수요시 친소

図6. 両班（堀田和義），
小塚省治，1935年，（小塚，
1935）．

図7. きぬた打つ女（堀田
和義），小塚省治，1935年，
（小塚，1935）．

図8. 南大門（堀田和義），
小塚省治，1935年，（小塚，
1935）．

図9. 林檎を運ぶ鮮女（堀
田和義），小塚省治，1935
年，（小塚，1935）．

図10. 風景（堀田和義），
小塚省治，1935年，（小塚，
1935）．

図11. 温突（堀田和義），
小塚省治，1935年，（小塚，
1935）．

（堀田和義親蔵：筆者訳，ただし친소は音訳であり，本来は친장）」「亥다소쇼（堀
田蔵書：筆者訳，ただし쇼쇼は音訳であり，本来は장서）」などの文言が挿入さ
れている．制作年や作者名も挿入されており，小塚が1935，1936年に制作
したものとわかる．詳細は次章に譲るが，版画家の佐藤米次郎（1915-2001）
が，仁川で編んだ堀田の追悼号に掲載した堀田の書票の目録中に，「小塚省

図13. 鮮婦（夢人庵は佐藤
米太郎の雅号），佐藤米太郎，
1936年，（小塚，1937）.

図12. 僧舞（堀田和義），小塚
省治，1936年，（小塚，1937）.

治図案」として，「南大門」「両班」「温突」「鮮女」「同（＝鮮女：筆者)」「風景」
「僧舞」と記されている（佐藤，1940）. その題目から図6から図12に示した
作品と内容が合致しており，これらを指すものと推測される. ここでは『三
家蔵書票譜』（小塚，1936）で小塚自身が付した題目を採用している. なお，
第4集には米次郎の兄で当時仁川に居住していた版画家佐藤米太郎（1912-
1958）の朝鮮を題材とした自票1点も掲載されている（図13）（小塚，1937）.
佐藤兄弟は，次章で述べるように斎藤昌三（1887-1961）の著した『蔵書票
の話』（1929年，文芸市場社）によって蔵書票に魅了された. 第4集の刊行に
先立ち，弟米次郎が青森で主宰する版画誌に小塚が朝鮮を題材としたと見ら
れる蔵書票を寄せており（佐藤，1935）. 堀田と同様に，蔵書票の信奉者とし
て小塚が兄米太郎と朝鮮において接触があった蓋然性も高いと見る.
　ところで，これらの書票集の刊行を，植民地朝鮮ではどのようにとらえて
いたか. 『京城日報』（1935.12.17）では，第3集について小塚が同集に寄せ
た文章（小塚，1935）をそのまま紹介文として引用し，同集に掲載された武
井武雄（1894-1983）や鈴木登三（生没不詳）などの作品の他，自身の「朝
鮮文字入りの堀田和義氏蔵票六点」などをあげ，「正に当今に於ける記録的
作品であろう」と自賛している. ところが『三家蔵書票譜』についての書評

では，「愛好者らしい一枚の複製も無く纏め上げた，雅趣あるうれしいもの，日本特有の木版のもつ素朴な味を追ったところが宜しい，中田一男氏の作品が光っている，<u>朝鮮カラーのものは愚作である</u>，もっと李朝時代のものを試みては如何に（略）」（『京城日報』，1937.2.20）とある．第3集（小塚，1935）と同じ図版であるが，小塚の朝鮮関係の書票のみ厳しいコメントが付されている．こうした評価には，かつて多田が「『旅行者の眼に映ずる朝鮮』が郷土色とされてもよいが，私共の土着党では承知のならぬ内容がある」と吐露したように（『京城日報』，1932.9.27），訪問美術家がモチーフとして朝鮮の風俗や風景を切り取ったものを安易に「朝鮮らしさ」や「郷土色」としてとらえていることに対する憤りが滲んでいる．

さて，続く『京城日報』における版画関係の記事は，1936年3月に「東京電」として，「コロンビア国から浮世絵の研究に青年が憧れて来朝」として，西洋人が日本の伝統的な浮世絵版画の修得に来日したことが伝達されている（『京城日報』，1936.3.20）．そしてその2か月後には，今度は新興の創作版画について，斯界の権威である平塚運一が執筆した「版画界の近頃」が掲載された（『京城日報』，1936.5.8）．第5章で詳述するがこの年平塚は，平壌ホテル（同年に開業した朝鮮総督府直営の平壌鉄道ホテルのこと）のラベルをつくるために3度目の訪朝をし，併せて版画の講習会と展覧会を開催したという（平塚，1978）．平塚は「版画界の近頃」で，昨今創作版画に対する一般的な理解が深まってきたとしている．それが日本人の嗜好や趣味に合っているとする．そして国内だけにとどまらず海外でも展覧活動が行われており，国際宣伝において日本人を理解してもらうのに適している．しかし創作版画が西洋画の追随であり，海外に紹介するには浮世絵の類がよいという考えも一部にあり，非常に後進的な思考だと批判している．平塚のいう海外での展覧活動とは，前掲の1934年2月のパリにおける展覧以降，1937年にかけて欧米諸国における一連の展覧を指している．しかしこのような西洋人の嗜好を念頭にした浮世絵版画の起用は，次第に軍国化が進むにつれて，官側によって欧米に誇るべき日本文化の表象としての意義が強化されていく．それは植民地朝鮮でも，『京城日報』（1937.5.6）において，武者小路実篤の著した「文芸

時評㊂」に、「浮世絵が代表する日本的なもの論」と大見出しが付されたことにも象徴される．本文は、文芸書の短評に続き、後半部分で昨今「流行」の「日本的」という言葉に着目し、絵画には相当日本人の特色が明示されるものがあるとして尾形光琳（1658-1716）などの画業をあげる．浮世絵に言及したのは最後の数行にすぎず、西洋画に与えた影響は多大で、「浮世絵をはなれて印象派を通さずに新しい絵は世界的に生まれなかった」と結んでいる．官側にとって、西洋人が早くから認知し、かつ真似できない浮世絵版画は、日本的なものとして格好のモデルといえたのである．平塚はこうした傾向に対して、創作版画に現れる色彩や描写こそが日本の風土や日本人の情緒を醸し出しており、むしろ浮世絵に安易にそれを求めることこそ西洋への闇雲な追随だと主張したのである．

　さて平塚の記事に続いて、1936年11月には再び、浮世絵版画の系譜である新版画に関する記事が掲載される．「エリザベス・ケイス夫人が京城三越で版画展（五日から七日まで）」とあり、1934年に続き「世界的に有名な木版画の巨匠」の再訪と版画展の開催が告知される（『京城日報』、1936.11.1）．記事は、同氏の近作で朝鮮風景を描いた12枚が目を惹くだろう．その後、東京に続き米国各地で展覧を催すとしている．浮世絵の技法を日本で身につけた西欧人の再来は、当局側にとっても格好の話題であった．またこの記事は、京城が日本から大陸そして西洋、西洋からアジアへと中継地として芸術家をはじめ人々の往来が盛んな地域であることも示唆している．こうした地理的な事情も、植民統治期を通じ美術活動のみならず音楽や演劇などの様々なジャンルの芸術活動を一貫して維持できた背景の1つであった．

　こうしてみてみると、京城では日本本土の版画界を取り巻く創作版画家と浮世絵版画の技法を踏襲する画家らによって同時的に展開された推進運動をうかがいながら、両者による活動が偏りなく確認される．むしろ注視すべきは、朝鮮創作版画会の活動が確認されなくなり、多田が同地を去った1934年以降日中開戦にかけては、既述のように李と金の「木版小品展」を除き、日本本土を発信地とする記事や来訪版画家の展覧記事ばかりとなったことであった．

## 第2節 日中開戦後から植民地朝鮮の終焉まで：1937年–1945年

　前掲のように『京城日報』紙上をにぎわしていた日本からの来訪美術家などによる美術展などの記事は，1937年7月日中戦争の勃発によって一変する．それらは途端に数を減らし，専ら戦況を伝え戦意高揚を狙った映画会や写真展の開催，国威発揚のためのスポーツなどの記事に終始したのである．1937年代は版画展や来訪版画家についての記事は皆無であった．7月以降の絵画展の開催も4件だけで，学芸欄や家庭欄のカットも兵士や従軍看護婦にかわった．

　一方朝鮮美展においては，序章で既述のように1935年から1938年まで版画作品の入選は無い．その要因は，やはり，多田が朝鮮を離れたことを契機として，それまで必ず出陳していた朝鮮創作版画会の同人が，そうした活動から距離を置くようになったことがあげられよう．また朝鮮美展第13回（1934年）から17回（1938年）までの洋画の入選点数自体が低迷しており，序章で既述のように朝鮮美展に対する潜在的な不満の表面化や，制度の変更，さらに日中戦争の勃発の影響があったとみる．

　しかしこうした状況も1938年2月以降には，従軍画家による画展や，戦意高揚のための漫画展など，また「彩筆献金」として国防献金などのための色紙の頒布記事などに始まり，徐々に美術関係の記事も数を増やし始める．そして1939年代になると朝鮮では日本国内の閉塞感を吐き出すかのように，美術家が盛んに同地を訪れるようになり，『京城日報』にも個展や即売会の開催やスケッチ旅行などの記事が，1942年にかけてひっきりなしに続いた．展覧は，その種類も，日本画，西洋画，陶芸，書など多岐にわたり，初めて木彫展が開かれた時には，「各種美術展覧会が相次で行われ京城は正に半島における美術市場の観がある」（『京城日報』，1939.11.4）とされた．とりわけ朝鮮美展の前後には美術関係の記事は枚挙にいとまがなく，後掲のように，その中で版画展や版画家の来訪など版画関係の記事もたびたび取り上げられるようになっていく．

　展覧の場所としては京城三越はじめ京城府内の主要百貨店とされた丁子

屋，三中井，和信などの商業施設や，日本生命ビル，また書画，陶器などの販売を取り扱う京城美術倶楽部などが使用された．とくに百貨店は，販売促進だけでなく，文化向上の担い手としての自認の下に旺盛に美術活動のサポートを展開している（福原，1990）．例えば三中井百貨店では，1939年9月になって，従来の美術工芸部を刷新して新たに美術部が新設されている（『京城日報』，1939.9.5）．また1940年の11月に丁子屋も美術部新設1周年を記念した展覧を開催しているので（『京城日報』，1940.11.3），同様に1939年秋ごろに美術部を創設したとわかる．『京城日報』（1940.3.31）には日本画展の開催に際して，「昨今目覚しい活躍ぶりをはじめた丁子屋美術部では」と形容されている．こうした動きは，1939年11月には「宣伝美術家集団を丁子屋，三越などの企業の宣伝部で結成」（『京城日報』，1939.11.12）して，相互に協力可能な体制を作り，各百貨店の活動が相乗的に朝鮮の美術界を活性化させた．1940年5月には商業報国を旨として団結を図るため朝鮮百貨店組合を創立させている（『京城日報』，1940.5.11）．そしてそれは戦争が激化するに従い，戦意高揚や団結を狙いとした「撃ちてしやまむ展」（『京城日報』，1943.12.5）などの展覧を合同で展開するなどし，効果的に機能した．1942年以降は『京城日報』は急速に文化欄を縮小していくが，三越（1990）によれば，その存在期間を通して京城は日本国内と比べ物にならないほど物資も豊富で，朝鮮人の青壮年も多く残っており活気に満ちていた．その背景には「半島の人や在留邦人，更に半島を通過して大陸と往復する人たちに日本の敗色を隠し，半島の物資の豊富さを誇示していた見せかけの策」があったという．

　さてこのような植民地朝鮮の美術界で，前掲のように1937年5月には日本的なものとして浮世絵が注目され，また創作版画も日本独特の風情を醸すものとして提唱される機運において（『京城日報』，1937.5.6；1936.5.8），戦局にしたがい，同地において版画がどのように展開したか，『京城日報』の記事をたどっていく．

　1938年代には，まず「童宝芸術院」が「朝鮮に誕生する新しい展覧会」を企画していることが告知された．『京城日報』（1938.3.18）によれば，童

宝芸術院は日本において子どもの思想，情操教育に役立つとして人形が注目され，公的援助の下で展覧会が開催されるなどの動きがあるのを受けて朝鮮においても組織されたものという[5]．同院の朝鮮における主幹は，前章でたどった多田毅三の活動においても名前が見られた日本画家松田黎公であった．そしてその第1回展の作品募集を告知する記事（『京城日報』，1938.3.18）や広告（『京城日報』，1938.3.24）（図14）には，版画も募集対象として明記されている．「人形，玩具，絵画（日本画，西洋画，版画），彫刻，工芸品で，人形玩具又はこれらに関係あるものを題材としたもの」などとある．実際に版画の応募があったかはわからないが，募集側の認識として版画を募集するに足る状況があったことは，同地において一定程度版画が普及していたと推しはかることもできるのではないか．あるいは後述するように日本からの版画の旺盛な流入に鑑みれば，当局側が版画の普及を企てていたとみることもできる．こうした風潮を敏感に感じ取ったのか，ちょうど同じころ「歯磨スモカ」の広告は，文楽人形の頭部を木版調に表した図版が使用され（『京城日報』，1938.3.30），これまでの同社の広告に見られたペン画によるモダンなカットとは異なる素朴な風合いで目を惹く（図15）．ただし，童宝芸術院の展覧や活動については1941年までたどることはできるが，版画の募集については第1回展のように明記されていない．そして1941年7月に同院主幹の松田が腸チフスにより急逝すると（『京城日報』，1941.7.1；同.7.27），その後同院関係の記事は確認されない．

1938年5月には，『京城日報』（1938.5.29）に日中開戦後における最初の版画展について報じられる．「美術界色めく」として美術展の開催や日本の展覧への朝鮮出身者の入選を伝える記事に続き，版画家新田　穣（1905-1945）の来訪を，「先ごろ来城した国画会展覧会の版画家和歌山県勝浦町の

5) 『京城日報』（1938.3.18）によれば，「東京童宝美術展」は文部省や東京府市が後援し，年々盛大になっている．同展覧の同人で帝国芸術院会員の津田朗夫，旧帝展審査員西沢笛畝が来朝し，朝鮮でもその設立を進めた．朝鮮では人形が迷信的に禁忌され，子どもの好む玩具もないため，積極的に会を組織して推進することとなった．両氏と元総督府学務局長富永文一（任期1936-1937）を顧問に迎え童宝芸術院を組織したとある．

図14. 第1回童宝芸術院展の開催と作品募集広告，三越，1938年，（『京城日報』，1938.3.24）.

図15. 歯磨スモカの広告，作者不詳，1938年，（『京城日報』，1938.3.30）.

新田 穣氏は目下京城近郊の風景をスケッチ中でこれを木版創作にして近く発表の予定である」と伝える．その後新田の版画展が開催されるにおよび，まず浮世絵を指して「日本版画」として次のように解説する．「江戸時代の文化を象徴する日本版画」である「歌麿や写楽や広重や北斎やなどの国宝的名版画」は気付いた時にはほとんど欧米人に持ち去られ，「今日倫敦の博物館や巴里のサロンで，古今の名画と肩を並べて，世界的讃仰の的になって居る」．そして次のように続く（『京城日報』，1938.6.30）.

> たゞ幸いなことには，日本版画なるものが，<u>日本人固有の情緒文化に依って産み出されたる特殊の民族的芸術</u>であるから，西洋人がいくら模倣せんと欲しても絶対に模倣し得られない処に，日本版画復興の余地が現代日本人の文化生活の上に残されて居るのではなかろうか．（以下略）

すなわち，たとえ持ち去られても，それが日本人固有の芸術なので西洋人に吸収されることはない．今こそ我々日本人がその再生に取り組む必要があることを喚起している．本記事では，浮世絵版画を源流とする「日本版画」として，制法に拘泥するのではなく，日本という国で育まれた日本人固有の情緒によってこそ生まれ得るものであることが強調されている．

新田の展覧の約1か月後に「ゴーガンの木版画　油絵以上に神秘的な幻想」として，ポール・ゴーガンの「タヒチ島隠棲時代に製作した木版画の完全コレクションが，ブルックリン博覧会に陳列されて，美術愛好家を喜ばしている」と報じられる（『京城日報』，1938.7.29）．そして「これらの木版画はゴーガン自身の手記によれば，『有り合せの木で版り出し機械も用いずに』製作したものだが，南海の孤島の土人の原始的生活や神秘的幻想を油絵よりも尚よく描き出している」とある．著名な画家ゴーガンも木版画を試みていたこと，およびモチーフによっては一層効果的な描出ができることが取りざたされている．これらの記事は，やはり西欧や西欧人に対する日本や日本人の優位性，独自性を，日本で育まれてきた日本版画に見出し，戦時下にあって，より日本的なものを問うためにそれが再び脚光を浴びていることを周知した．それはかつて同地において多田をはじめとする朝鮮創作版画会の同人たちが推進した，朝鮮の風土に育まれた創作版画の普及とは異なる見地で，日本的なものとして日本本土から持ち込み定着を図ろうとするものであった．

　前述のように1939年から1942年頃にかけて『京城日報』は，植民地朝鮮の美術界がほぼ毎日のように日本からの来訪者を迎え，個展や企画展などを開催していることを報じている．そうした中にも従軍美術家による戦地からの報告や出発の報，聖戦美術展の開催などの記事が掲載されることで，戦時中であることに気づかされるほど活況をみせていた．これらの中に版画の展示や版画家の来訪を告げるものが断続的に現れ，植民地朝鮮の版画界も再びにぎわいを見せている．

　1939年代には新版画の権威である川瀬巴水（1883-1957）の来訪が，『京城日報』紙上で逐次取り上げられている．川瀬の来訪の経緯は，朝鮮総督府鉄道局が「半島紹介のため文展（文部省美術展覧会：筆者）の日本画審査員矢沢弦月，池上秀畝，山川秀峰，永田春水氏及び版画の川瀬巴水氏等五名を招くことになった」（『京城日報』，1939.4.28）と報じられ，当局側の招聘とわかる．朝鮮美展審査員としてすでに京城にいた矢沢を除く4人は，東京から釜山に赴き矢沢と合流し，東萊，慶州，仏国寺，大邱，扶余，内蔵山白羊寺，平壌，金剛山を周遊し京城に入り，その間に京城三越で展覧を行う予定という．

川瀬の版画展関係の記事は，4名の日本画家の展覧と同様のボリュームで取り上げられており，その後も4度にわたり『京城日報』紙上に掲載され（『京城日報』，1939.5.20；同.6.2；同.6.11；同.6.13），また会場である京城三越の広告も掲載された（『京城日報』，1939.6.13）．通例では個展などの開催においては，事前の告知のみか，大家の場合であると鑑賞後の記者の講評なども掲載されるが，本展の場合は単独展であるにかかわらず掲載本数も多く，その開催の周知に注力していたことがうかがえる．とくに『京城日報』（1939.6.13）では，紙面の中央に会場風景およびそこに佇む川瀬の写真を掲載し（図16），作家の経歴や展覧概要，「昭和の広重」の譬えのあることを紹介しつつ，朝鮮の風物の写生に基づく作品の予約を目下募集中であることが知らされた．そこには，今回の出陳が80余点にのぼり，同地において「未だ紹介されたことのない味也を存分に見せている点，早くも人気を呼んでいる」とある．

　ところで，朝鮮総督府図書館では毎日の朝礼で館員が講話を行っており，その概要が館報に記録されている．その中の1939年11月21日分に「版画の話」とある．そこには，「往時の版画と違い，現代のは画，彫，摺の三つのものが一人の版画家に依って為されるものであって，その美術的価値も高く，鑑賞に耐え得るものも多いのである」とし，その工程や種類，傾向について話したとある（川瀬，1940）．トピックとして館員が取り上げるほど，「往時の版画」（＝浮世絵）に加え「現代の（版画）」（＝創作版画）も卑近なものとなってきたのであろうか．いずれにしても植民地朝鮮における黎明期の創作版画と比べ，10年の時を経て芸術作品としての版画の出来栄えも向上してきたようである．前掲の童宝芸術院主幹の松田黎光が手がけた「朝鮮風俗木版画」は，その好事例と言える．1940年2月に『京城日報』（1940.2.2）において，「松田黎光画伯の朝鮮風俗木版画」として，松田が同地の風俗に取材した木版シリーズ全12回の頒布を始めることが報じられる（図17）．本作は京都の芸艸堂（1891年に創業以来今日まで続く手摺木版の版元）が摺りを担っており，朝鮮を日本国内へ紹介する土産にもなると宣伝され，200部販売する予定であった．その20日後には早くも部数を250部に増やしており，「新しき半島芸術としての分野を描いたものとして」注目されているとある

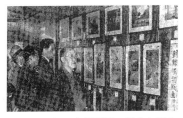

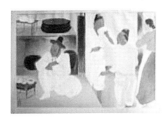

図16. 川瀬巴水版画展の記事に添え
られた会場写真. 記事に「右端川瀬巴
水氏」とある. 京城日報社, 1939 年,
(『京城日報』, 1939.6.13).

図17. 酒幕（『松田黎光朝鮮風俗
木版画』第10回）, 松田黎光,
1940年, 個人蔵.

（『京城日報』, 1940.2.23）. 松田のこうした仕事が実を結び, 東京目黒の雅叙
園（1931年創業の日本初の総合結婚式場で, 各間には著名な芸術家による装飾が
施された）にある朝鮮の間に, 揮毫の依頼を得たことも報じられており（『京
城日報』, 1940.11.16）, 日本にも本シリーズが届けられ, 評価を得ていたこ
とがわかる. 本シリーズは版元から印行され, 自画自刻自摺によるいわゆる
創作版画の制法ではなないが, 川瀬（1940）が捉えたように, 植民地朝鮮の
作家の技術も向上し, 美術としての版画の受容者も増加したとみてよいので
はないか. 松田の木版シリーズは, 新聞の欠落などですべてを確認すること
はできなかったが, 既述のように松田が急逝する直前の1941年5月の最後
の頒布記事まで（『京城日報』, 1941.5.15）, 毎月頒布されるたびに紙上に作
品の写真が掲載されたと推察される[6]. 本紙が朝鮮総督府機関紙であること
に鑑み, 日本画家松田が日本版画によって同地を描出した作品を, 積極的に
発信しようとする当局側の意向も垣間見える.

　そして1940年3月には川瀬巴水の朝鮮への再訪が告げられる.『京城日報』
（1940.3.24）によれば, 昨年鉄道局が招聘した日本画家とともに来訪した「わ

---

6）『京城日報』（1940.2.2）によれば, 今後の頒布予定について, すでに頒布済の「独
　楽」以下,「砧」「板飛」「春鴬舞」「鼓匠」「書堂」「騎旅」「糊塗」「誕生」「妓生の家」
　「酒幕」（図17）「機女」の12回とある. その後『京城日報』に掲載された図版は,
　管見において「独楽」（1940.2.2）に続き,「砧」（同, 2.23）,「板飛」（同, 3.31）,
　「観相子」（同6.2）,「妓生の家」（同, 7.27）.「騎旅」（同, 9.10）,「蚊遣り」（同,
　11.1）,「双楹塚東壁画模写」（1941.1.16）,「剣舞」（同, 5.15）であった.

が国版画界の第一人者川瀬巴水氏は，来る五月再び来鮮」とあり，次のように続く．

　　今度は朝鮮風景をも新に十二三点製作一般の展観に供する筈で，<u>最近鮮内にも俄然木版画熱の昂揚して来た折柄だけに早くも期待されている</u>．

木版画熱が俄然高揚して来たとある．そして川瀬の展覧に前後して，同じ京城三越で開催された「和田三造氏版画展」の記事にも次のようにある（『京城日報』，1940.5.1）．

　　<u>版画熱が俄然昂揚して来た折柄</u>，四月二十八日から三越三階社交室において和田三造画伯の版画『昭和職業絵尽し』の展観が行われている．
　　和田画伯は人も知る通り帝国芸術院の会員，また美術学校の教授としてわが国美術界に重きをしている人だが新しき人情世態を写すために<u>最も日本的なる版画に之を移して広く海外へまでも頒とう</u>という意気組だと聞く．
　　殊に今回の展観においては版画に対する一般の認識を深めるため，いわゆる百度摺りとか，百五十度摺りとかいうことの真相を知らしむべく原画，版木をも陳列しているのは京城として珍しいことである．［写真＝朝鮮慶州に取材せる『陶工』］（図18）．

ここでも昨今における版画熱の高揚をあげる．本展覧は，和田三造（1883-1967）が，『昭和職業絵尽』として，伝統的な職人絵尽くしの描画法に範をとり，日本の新旧の職業人物画の制作を企てたもので，版元の品川清臣（1907-不詳）が全国各地から彫り，摺りの名手を集めて版行させた（品川，

図18．和田三造版画展の記事，京城日報社，1940年，（『京城日報』，1940.5.1）．

1983). 1938年から2年間に西宮書院を版元として48種を完成させ、全国各地や戦地からも申し込みが殺到したという（品川、1983）。品川（1983）によれば、その間に招きに応じて京城、台北、新京（現・長春市）などで展示即売会を開催したとしており、本展もその一環であったと思われる。品川はさらに「植民地の邦人各位は、版画に見る郷土の生き生きとした人たちの姿や、忘れ難い旧来の風俗習性の様相に涙せんばかりに随喜して下さった」とその折の反応を記している。すなわち展覧されたのは日本版画の粋を結集した作品群で、『京城日報』には記事とともに当地に取材した「陶工」が掲載されているものの、多くは郷土日本の人物を主とした原風景に取材したものであった。また「百度摺りとか、百五十度摺り」というのは、浮世絵版画の技法を当代に進化させた新版画の摺りの技術の真骨頂で、その工程も理解できるように版木とともに展示し、日本版画の深淵が顕示されたのである。

　その数日後、再び川瀬巴水の版画展についての告知記事が掲載される（『京城日報』、1940.5.11）。今回の展示が「朝鮮物を中心にしているのは勿論だが、伊藤深水氏の美人画、山川秀峰氏の日本舞踊を扱ったものを版画に移して特別出陳することになっている。昨年同氏の来鮮以来俄然昂まって来た版画熱の中にあって今回の同氏の新作展は一入に期待されている」とある。すなわち朝鮮を題材とした川瀬の新作に加え、日本画家の伊藤深水や山川秀峰の作品も版画にして特別展覧されるという。いずれも髷や和装といった日本独特の被写体を、日本独特の版画で描出したものであった。この版画熱の高揚が昨年の川瀬の来訪以降に起こったものだとする。開幕後には、一層詳細に川瀬の画業を解説した記事を掲載する（『京城日報』、1940.5.15）。

　（前略）最近の版画熱昂揚の折柄、夙に版画を以つて美術界における一独立部門として精進し、鏑木清方門下より斯界に転向した人であるだけに、その線に色彩に独自の境地を味得、日本独特の風韻を伝えて広重以来の東洋趣味を盛った諸多の作品は、いわゆる本絵画家の余技的製作と異り本格的な効果を示して、昨年の展覧会の際にも京城空前の反響を呼び、ために益々版画熱を昂め来ったことは世間周知の通りである。

そして今回の出陳が昨年の朝鮮周遊の取材に基づくものであること，伊藤や山川の諸作も「すぐれたる版画の妙義を多分に発散している」と添えられた．

　続く7月には「現代名家素描版画展　明日から三中井で開催」（『京城日報』，1940.7.26）という見出しで次のように報じられている．

> これはまた珍しい展覧会―廿六日から卅日まで三中井六階ギャラリーに開かれる現代名家素描版画展覧会は京城では初めての展観であるところに興味がある．版画もいわゆる専門の版画家の手になったものではなく画家自らが手を下したという点に面白味があり，これには前川千帆氏や平塚運一氏，川西　榮氏，永瀬義郎氏等のものがある（以下略）

本展の主催は明記されていないが，後述するように翌年に再び開催された際には主催が明記されている（『京城日報』，1941.7.6）．すなわち旭　正秀（1900-1956）が1926年に創立した素描社を前身とするデッサン社によるものと思われる．また記事には，「専門の版画家の手になったものではなく画家自らが手を下した」とあるのは，川瀬や和田らのような彫りや摺りの専門家によって協同で制作される新版画ではなく，画家が摺りまで単独で行う創作版画を指していると知れる．前川や平塚など日本版画協会の主要メンバーが出陳している．

　1941年代にも，日本から持ち込まれた版画の展覧が複数開催される．まず3月に「徳力兄弟　美術工芸品展　一日から丁子屋で開催」（『京城日報』，1941.3.30）という記事が確認される．徳力兄弟とは徳力富吉郎，彦之助，孫三郎，牧之助のことで，本記事には版画家である長兄富吉郎（1902-2000）の作品「桜花爛漫の富士」が掲載されている．そして以下，彦之助は工芸，孫三郎は陶器，牧之助は漆器および象嵌を出陳したことが記されている．さて富吉郎は，日本画家であったが，平塚運一の版画講習を契機として版画を始め，1929年には帝展第10回展に版画で入選を果たし，1931年には版画の大衆化を企図して雑誌の創刊をするなどの活動を始め，戦後には産業的版画の確立に力を入れたとされる（東京文化財研究所，2003）．富吉郎についての記述を抜粋すると（『京城日報』，1941.3.30），

富吉郎氏は版画家として知られ日本版画協会員たる傍ら京都創作版画会 (1929
年創立：筆者) の創設者で，既に京洛卅題，版画大阪名所，京都名所京洛十二
題，京十二ケ月，新東京名所等は斯界でも有名な作品で，最近には富士三十六
景を完成してベルリンの美術館に寄贈したことはラヂオでも目新しいところ，
今度はその富士三十六景を出陳するもの，東洋的というよりも即<u>日本的版画の
味</u>を備えている．

とある．本展に展示したという「富士三十六景」は，前年の1940年に内田
美術書肆を版元とし大丸美術部から頒布している．ここでも日本固有の富士
山を「日本的版画」で表現して同盟国へも届けられたことが強調されている．
　ついで，5月に「(朝鮮：筆者) 総督府の壁画を描いた作者として朝鮮にも
なじみの深い帝国芸術院会員和田三造氏」が，「風俗図としての昭和職業絵
巻の完成を志し，着々その写生に専念し，これを<u>日本伝統の木版画</u>に移すこ
とによって固有の芸術味を出すこととし，既に四十種を完成したので」，展
覧を三越において行うと報じられた (『京城日報』，1941.5.4)．記事には版元
として「西宮書院」とあることから，「昭和職業絵巻」とあるのは前年にも
展覧された既出の『昭和職業絵尽』のことであろう．
　そして7月には「昨年も三中井に開いて珍しい展覧会として注目を惹いた
デッサン社の現代名家素描画展が，今年もまた」開催されると報じられた (『京
城日報』，1941.7.6)．「素描画展」とあるが，前掲の「現代名家素描版画展」
の第2回展であろう．本記事では，注目すべき画稿や主な出陳作家を紹介し，
最後に「ほかに日本独得の版画も多数出陳される」とのみ記された．昨年の
記事と比較すると，見出しから「版画」が消え，紹介文も短くなっている．
このほか1941年には，東京に留学している朝鮮人美学生の作品展第4回展
が，景福宮朝鮮総督府美術館で開催され，「今回特別にロダンの彫刻とデッ
サン，ピカソのエッチングが展示され，目を惹いている」(『京城日報』，
1941.9.3) とあり，エッチングも展示されたようである．
　しかしこうした芸術関係の記事は次第に数を減らし，1942年以降はそれ
まで芸術関係の記事を掲載していた文化欄が8月以降からなくなるなど，い
よいよ時局の影響が顕著になっていった．版画の展示については，前掲のデッ

サン社による3回目の素描展のみで，これが最後となった。『京城日報』
(1942.6.23) に「デッサン展」の見出しとともに，「現代名家の素描，水墨，
版画展というのがデッサン社主催で廿三日から廿八日まで京城三中井六階画
廊に開かれる」とある。そして素描および水墨での出陳大家の名前をあげ，
その他に「版画に恩地孝四郎，前川千帆以下十四名が出品」とあり，本地か
らも日本画家の加藤松林人らが出品するとある。

　1942年の8月以降は，もはや京城への個展のための来訪者の記事も見え
なくなり，聖戦美術展や宣伝ビラの展示など戦争関係の美術展や，写真展，
漫画展などとなり，鑑賞を目的とした展示は見られなくなった。1943年は，
朝鮮美展の開催前後の5，6月を除き，そうした傾向が一層濃厚になる。「版
画」は，唯一「版画家森田路一」(1903-1991) という文言に見られるだけ
であった（『京城日報』，1943.8.26)。本記事は挿絵画家の吉田貫三郎 (1909-
1945) が「満洲各地の画旅から帰途」に京城に立ち寄った際の両氏の旅行
の感想などを綴ったに過ぎない。1944年になると広告もなくなり文字ばか
りの16段組になり，もはや戦争を離れての美術関係の記事を見つけるのも
難しくなる。1月に決戦美術展覧会の募集があり（『京城日報』，1944.1.16)，
それが開催された3月まで同展覧関係の記事が続く。かろうじて最後の朝鮮
美術展の初入選者が紙上において発表された後には（同，1944.5.30)，「四百
貨店を航空色に」の見出しで，京城府内4百貨店（三越，丁子屋，三中井，和
信）における「予科練展覧会」（同，1944.9.16) や，「敵機B29号の正体を暴
く展」（三越）（同，1944.9.30) といった戦争関係の展覧の開催記事ばかりと
なった。また朝鮮総督府政務総監遠藤柳作 (1886-1963. 任期：1944-1945)
が「軍援展へ」（同，1944.10.11) といった，朝鮮総督府高官がそうした展
覧を参観する様子なども報じられた。そして1945年5月に，朝鮮軍事美術
協会による国民に平易に軍隊生活などを紹介することを狙いとした「軍隊生
活紹介素描展」（同，1945.5.7) の記事をもって，植民地朝鮮における美術関
係の報道は終焉を迎えた。

# 第3節 おわりに

　このように1934年以降の版画関係の記事をたどると，植民地朝鮮の版画界は，1930年前後に朝鮮創作版画会が創作版画を推し広めようしていたのとは，全く異なる様相を呈していることが示された．多田毅三らと活動をともにしたことのある李　秉玹と金　貞桓（1934年に木版小品展開催）や松田黎光（1940年から1941年にかけて朝鮮風俗木版画を頒布）を除き，いずれも日本から本地に持ち込まれ，創作版画であろうと，新版画であろうと，日本的なものとして日本版画の受容が促された．

　さて，おわりにかえて，こうした任を負った版画は，一体同地のものとして定着を見たのか，序章で言及した当局側の分析（辛島，1944）に照らして考察したい．辛島（1944）では，「決戦下に於ける朝鮮の美術界」として様々な角度からの分析を行っている．そのうち版画について次のようなくだりがある．

> 　偖，朝鮮に木版画の普及しないのは如何であろうか．支那では故魯迅の努力によって普及し，台湾から送って来る文芸書にしばしば木刻画の優れたものが見受けられるが，朝鮮では雑誌の編輯者も之を殆ど顧みない．決戦下いろいろの意味に於て意義もあり役に立とうと思うが，努力する者の無いのは如何なる理由によるのであろうか．美術協会及び出版界の注意を促しておきたい．

「朝鮮に木版画の普及しない」と断じられている．つまり，日本本土から盛んに持ち込まれた版画が，同地のものとして昇華していないことを意味していよう．そして同地と同様に日本の進行地である中国大陸と台湾を，木版画の普及した成功例として引き合いに出している．中国大陸では魯迅（1881-1936）が，青年美術家たちに革命美術として木版画を教え，「新興木刻運動」を展開し，それは魯迅の没後も美術家たちによって発展的に継承されて革命推進の手段の1つになっている（川瀬，2000）．本文には「魯迅の努力によって普及し」とあり，当局側には魯迅の影響についてはよく知られていたようだ．魯迅没後の1937年には『大魯迅全集』全7巻の刊行に当たり，出版元

の改造社が『京城日報』(1937.2.19) の第1面において，木版画による魯迅の肖像を添えた予告広告を掲げている（図19）[7]. そこには「支那は世界の偉大な謎,此謎を解く鍵はたゞ大魯迅全集あるのみだ！！」と大書されている. また台湾においても，文学者西川 満 (1908-1999) をはじめとする愛書家たちによって，日本と比肩する台湾の独自文学の構築を期した文学活動の一環として，木版挿画のある文芸誌や蔵書票が継続的に制作された（辻,2006）. こうした活動に比して，朝鮮においては魯迅のように，西川のように「努力する者」がなく，木版画が普及していないと指摘されたのである.

　多田は朝鮮芸術雑誌『朝』の創刊において，「進んでは汎く東洋の芸術を味い，遠く西洋の芸術を伺い，美の精髄を摂取して未来の芸術を建設しようとするものである」．そして「ただ我々の立つ大地は此朝鮮である事を自覚したい」，そこから生まれたのが朝鮮芸術社であると宣言している（多田,1926）. すなわち植民地朝鮮を立脚地として新たな芸術の「朝」を迎えんとして，彼らの結社を打ち立てた. そしてそれを具現化するものとして，西洋でも東洋でもなく，同地の風土や物理的な事情に最も適した創作版画の普及

図19. 『大魯迅全集』刊行広告，改造社，
1937年，（『京城日報』，1937.2.19）.

---

7)　本肖像画の作者とされる李 樺 (1907-1994) は，1930年に東京の川端画学校［1909年に川端玉章 (1842-1913) によって設立された私立美術学校］に学んだ（畑山,2010）. 李 樺は，中国版画研究会を主宰しており，日本の版画人との交流も積極的に行った. 例えば作品が料治 (1935) の巻頭図として掲載されている.

を推し進めようとしたのである．しかしながら，1934年に多田自身が植民地朝鮮から遠ざかったことを要因の1つとしてそうした企ては頓挫した．その後は日本から日本的なものとして流入した日本版画を受け入れることに終始し，本地から発信することはなくなってしまった．

　戦時中にあってもむしろ版画関係の記事は増加していたのだが，「朝鮮に木版画の普及しない」と認識されたのは，小塚のような趣味家によるもの，川瀬巴水らのような大家によるものとにかかわらず，また創作版画，新版画といった制作手法のいかんにかかわらず，たとえ朝鮮の風光や風俗を描いたものであっても，それらが朝鮮を立脚地とした版画ではなかったことを意味していよう．自らを「土着党」と称した多田らの身体を流れる「郷土色の湧出」（『京城日報』，1932.9.27）した版画を欠いたことが，「朝鮮に木版画の普及しない」最大の理由ではないか．すなわち植民地朝鮮の版画の展開は，朝鮮創作版画会の存在期間には朝鮮を立脚地とした朝鮮の芸術と意義づけられたが，多田が朝鮮を離れた後は，日本固有の日本人の文化を担うという意義づけに変化したことを浮き彫りにした．

### 引用文献

辛島 曉（驍）（1944）文化．朝鮮年鑑〈昭和二十年度〉，222-230．京城日報社．
川瀬健一（1940）版画の話（11月21日）．文献報国，6-1，27．朝鮮総督府図書館．
川瀬千春（2000）戦争と年画—「十五年戦争」期の日中両国の視覚的プロパガンダ—，梓出版社．
京城帝国大学（1931-1937）京城帝国大学一覧 昭和六年-昭和十二年，京城帝国大学．
京城日報社（1915-1945）京城日報，京城日報社．
京城日報社・毎日新報社（1935a）朝鮮年鑑〈昭和十一年度〉，京城日報社．
京城日報社（1940a）昭和十五年度朝鮮人名録，京城日報社．
小塚省治（1933）日本蔵書票協会第一蔵票集，日本蔵書票協会．
小塚省治（1934）日本蔵書票協会第二蔵票集，日本蔵書票協会．
小塚省治（1935）日本蔵書票協会第三蔵票集，日本蔵書票協会．
小塚省治（1935a）昭和九年蔵票界展望．書物展望，45，74-78．書物展望社．
小塚省治（1936）三家蔵書票譜，日本蔵書票協会．
小塚省治（1937）日本蔵書票協会第四蔵票集，日本蔵書票協会
小塚省治（1938）日本蔵書票協会第五蔵票集，日本蔵書票協会．

小塚省治（1939）日本蔵書票協会第六蔵票集，日本蔵書票協会．

佐藤米次郎（1935）陸奥駒，**18**，青森創作版画研究会夢人社．

佐藤米次郎（1940）第五回趣味の蔵書票集，終刊号，夢人社．

品川清臣（1983）鼎談　餐，柏書房．

多田毅三（1926）朝，**1**，朝鮮芸術社．

朝鮮創作版画会（1930）すり繪，**2**，朝鮮創作版画会．

朝鮮総督府朝鮮美術展覧会（1922-1940）朝鮮美術展覧会図録（第1回-第19回），朝
　　鮮総督府朝鮮美術展覧会．

朝鮮日報社（1934）朝鮮日報，朝鮮日報社．

辻　千春（2006）日本統治期の台湾における蔵書票の展開．アジア文化研究所論集，**7**，
　　13-39．中京女子大学アジア文化研究所．

東亜日報社（1921-1934）東亜日報，東亜日報社．

東京文化財研究所（1970）日本美術年鑑〈昭和44年版〉，大蔵省印刷局．

東京文化財研究所（2003）日本美術年鑑〈平成13年版〉，大蔵省印刷局．

東京文化財研究所（2006）昭和期美術展覧会出品目録（戦前篇），中央公論美術出版．

畑山康幸（2010）『京城日報』に掲載された李樺の版画「魯迅先生木刻像」．WEB版日
　　中藝術研究，**13**，2-6．日中藝術研究会．

平塚運一（1949）版画三昧，推古書院．

平塚運一（1978）平塚運一版画集，講談社．

福原義春（1990）企業は文化のパトロンとなり得るか，求龍堂．

三越（1990）株式会社三越85年の記録，三越．

矢島太郎（1999）世界を廻った版画家　山岸主計―知られざる中国，台湾の風景版画
　　群を中心に―．中国版画研究，**13**，123-130．日中藝術研究会．

料治朝鳴（1935）白と黒，再刊第**1**号，白と黒社．

# 第3章 | 仁川における佐藤米次郎の版画創作と普及活動

　これまで，京城で発行された朝鮮総督府機関紙『京城日報』(1915-1945) を主な分析対象として，京城に居住する日本人の美術家などや日本からの来訪美術家による版画創作や普及活動をたどった．1930年前後には，多田毅三を中核として朝鮮創作版画会が普及活動を展開していた．彼らは，植民地朝鮮を立脚地とした同地の新たな芸術として創作版画を意義づけた．一方1935年前後からは，軍国化の進展とともに日本本土から，西欧に誇るべき日本的なるものとして京城に日本版画が断続的に持ち込まれ，日本固有の日本人の文化を担うという意義を負い普及が企てられた．

　さて本章では，京城において日本版画の普及が盛んに企てられていた1940年に青森から仁川に移住した版画家佐藤米次郎が，1944年の応召まで仁川を拠点として展開した版画の創作や普及活動について解明する．一連の考証は，米次郎および彼の知己が朝鮮や日本本土で印行した版画作品や版画誌などや，版画の挿画を寄せた紙誌などにおける言説の分析に基づいて行う．またそうした米次郎による創作版画の普及活動の一環として開催した，時局下の本格的な蔵書票展の顛末について明らかにする．まず第1節では，米次郎に先立って仁川に移住した兄米太郎による版画創作活動について明らかにする．そのうえで，仁川を拠点とした版画の創作活動が佐藤兄弟によって始動し，弟米次郎によって普及活動が展開されたことを明かす．第2節では，米次郎の仁川への移住以降から京城における蔵書票展の開催前までの米次郎

109

による版画創作や普及活動の展開をたどる．そして第3節では，1941年に米次郎が企画した京城における蔵書票展の開催の経緯や，これまで米次郎の手記に依ってきた展覧内容などについても，同展の招待状や出陳目録および作品集（佐藤，1941b-d）などの分析により明らかにする．第4節では蔵書票展開催後から米次郎が応召するまでの版画創作や普及活動の展開をたどる．そして最後に，米次郎による一連の活動がどのような意義で展開したか，再び当局側による決戦下の美術活動についての分析（辛島，1944）を踏まえて考察する．

## 第1節 | 佐藤兄弟の仁川移住と版画創作

　本節では，先に仁川に移住した兄米太郎の版画創作や，弟米次郎が仁川に移住後に同地を拠点としてどのように版画創作を始動したか，移住後に執筆した手記や創作版画誌などに寄せた佐藤兄弟の言説や作品などによって明かしていく．弟米次郎は，出身地青森の中学に在学中から版画をはじめ，同人誌を刊行し，前章で言及したように14歳の時に蔵書票の権威である斎藤昌三が著した『蔵書票の話』（斎藤，1929）に出会ったことで兄米太郎とともに蔵書票の世界にのめり込んでいった（佐藤，1988）．すでに青森時代に佐藤兄弟は，自宅を拠点に版画の同人誌を印行するなど，版画を創作し，美術活動を行っていた（佐藤，1988）．そして1931年半ばに先に仁川に移住した兄米太郎の勧めで，米次郎も1940年1月に同地に移住し，知人の紹介で「朝鮮製鋼所営業部」において，PR紙やパンフレットの作成の職を得た（佐藤，1989）．1943年9月には「朝鮮海陸運輸株式会社仁川支店」の店員と記している（佐藤，1943）．

　先に仁川に移住した兄米太郎の版画の創作活動については，仁川移住当初から弟米次郎が青森で主宰する創作版画誌を中心に，朝鮮の風俗や風景を描いた版画作品を積極的に発表している．まず，同地の風俗を捉えた「朝鮮の便り」を，移住の翌年1932年12月に弟米次郎が主宰する創作版画誌『彫刻刀』（1933年1月から『陸奥駒』に改題）第17号（佐藤，1932）に寄せている．

さらに翌年1月に本図を「朝鮮女」と改題して，版画誌の刊行により版画家の育成に尽力した，古美術研究家で郷土玩具の愛好家であり版画家の料治朝鳴（1899-1982）が編集・発行する『白と黒』第31号（料治，1933）に寄せている（図1）．その後も『陸奥駒』などに断続的に同地から作品を寄せている．その過程では，『陸奥駒』第17号（佐藤米次郎, 1935）に発表した作品（図2）に添えた「作者の言葉」で，本作が仁川の海浜のスケッチであることを解説し，さらに「内地と違って版画材料が乏しくて制作に些か支障を来しますが，大いに朝鮮の風景，風俗をスケッチし版画として『陸奥駒』に発表します」（佐藤米太郎，1935）と意気込みを見せている．実際，兄米太郎が「朝鮮の風景，風俗」を描いた版画作品は，管見において1939年まで複数の創作版画誌などにおいて跡付けられる[1]．

　前掲のように，兄米太郎は移住後10年近く創作版画誌などに小品を発表していたが，弟米次郎が仁川に移住し版画創作を始動した1940年から，日本本土の版画展へ断続的に出陳しているのが確認される．1940年第15回国展に「洗濯婦女」が入選し，その後同第18回に「夏日」，第19回に「朝風」を出陳した（東京文化財研究所，2006）．また，朝鮮での展覧における版画作品の入選はさらに遅く，1944年に朝鮮美展第23回に前掲の国展に出陳したものと同図と思われる「朝風」「夏日」の2点が確認されるに過ぎない（『毎日新報』，1944.5.30）．このほかは，弟米次郎が仁川移住後に編集・発行した『第五回趣味の蔵書票集』（佐藤，1940b）と，後掲の1941年の蔵書票展にそれぞれ1点見られるだけである（佐藤，1941c）．

　一方弟の米次郎は，後述のように朝鮮へ移住する前も，移住後も一貫して

---

1)　兄米太郎が日本本土の創作版画誌に発表した作品は次の通りである．（刊行年），題目，誌名，巻号の順に記した．(1932)「朝鮮の便り」『彫刻刀』17，(1933)「朝鮮女」（図1）『白と黒』31（ただし「朝鮮の便り」と「朝鮮女」は同一），「蘇武」『陸奥駒』1，「朝鮮・洗濯女の図」同4，「憩いるチゲ君」同5，「朝鮮風俗ムリチゲ」同6，「ムリッケ」同7，「洗濯女（朝鮮風俗）」『版芸術』15，(1934)「牛」『陸奥駒』8，「朝鮮風俗」同10，「朝鮮風景」同12，「朝鮮風景」同14，(1935)「朝鮮風景（A）」（図2）（「作者の言葉」有）『陸奥駒』17，「朝鮮男文人（自票）」同18，「朝鮮風景」同20，「朝鮮風俗」『不那の木』4，(1936)「鮮婦（自票）」『日本蔵書票協会第四蔵票集』，(1939)「朝鮮風俗」『青森版画』1，「蔵書票（夢人庵）」同2．

図2. 朝鮮風景（A）, 佐藤米太郎, 1935年,
（佐藤米次郎, 1935）, 個人蔵.

図1. 朝鮮女, 佐藤米太郎,1933年,
（料治朝鳴, 1933）, 東京都現代美
術館蔵.

版画を精力的に制作し，創作版画と蔵書票の普及に尽力した．また同時に童話や童謡の普及活動にも積極的にかかわり，児童文学家らの書籍類や自身が編集した童話，童謡集などに木版による挿画を配し刊行した．そうした活動の一環として，時局下に京城において蔵書票展の開催も実現を見た．米次郎も自身の移住後の活動を振り返って，「中央及鮮内展に出品せるも，主として版画展出版等にて普及に努め」ているとし（佐藤, 1943），すなわち内外の官設展にも出品するが，とりわけ創作版画に特化した展覧や出版活動などによる普及に重点を置いたとしている．

　地理的に近接する京城では，既述のようにすでに1930年前後から朝鮮創作版画会の活動の一環として，創作版画の展覧会や研究会なども開催されていた．一方，仁川は朝鮮への移民が急増した1906年時点で，日本人の移民が釜山（1876年に日本人の入植が始まった最初の地域である）に次いで多く（林, 2004），早期から日本人居住地を形成してきたが，管見において，仁川における日本人の版画創作は，佐藤兄弟の活動を除き確認されない．したがって弟米次郎によって仁川を拠点とした版画創作や普及活動が始動し，1944年

に米次郎が応召するまでそれが継続されたのである．では，以下に米次郎による版画創作や普及活動がどのように展開されたか，1940年1月の移住後から1941年10月の蔵書票展開催前夜まで，そして蔵書票展を経て，同展開催後から1944年に応召するまでの3つの段階に区分して，時系列的に見ていくこととする．

## 第2節 │ 仁川移住後から蔵書票展開催前夜まで：1940年1月-1941年9月

　米次郎は朝鮮に初めて足を踏み入れた1940年「一月廿日（土）」に，「初めて踏む朝鮮の地釜山の四囲は内地と大差ない見事な建物ばかりなれど，今なお言語，風習を異にする朝鮮に活さねばならぬ事を思へば些か気が沈む」と心情を吐露し，仁川に移動後には「仁川府浜町の寓居に夢をむすぶ」と記している（佐藤，1940a）．これは，米次郎が移住当初に身を寄せた木村武男（生没不詳）方を指す．そこから同年末には「仁川府本町」に引っ越し，引揚まで同所を拠点とした．米次郎は移住後に木村用の蔵書票を制作しており（図3），『第五回趣味の蔵書票集』（佐藤，1940b）や，玩具の趣味家で版画家である釜山の清永完治（1896-1971）が刊行した創作版画誌『朱美』第4冊（清永，1941）にも同図の出陳が確認される．なお，清永の『朱美』第1冊から第5冊（清永，1940a-c；1941-1942）やそこに作品を寄せた版画家などについては，ここでは生没年など最小限の情報に留め，次章で詳述する．

　米次郎は朝鮮に到着時は前掲の様に消沈した様子であったが，「一月廿四日（水）」には次のように記している（佐藤，1940a）．

　　建築に，言葉に何一つ不自由を感ぜぬ程．内地に同化された朝鮮仁川の姿を見たその喜びは大きかったが，やはり朝鮮の本然の姿を見ぬ事はさびしい．時折街行く人に鮮語に語り，朝鮮服の姿を見るものの，何となく調和を欠いて見えるのはどうした訳か．内地に居た時の朝鮮の認識が根底から異っているのだ．聖代の朝鮮の躍進振りをはっきり認識していなかった自分を笑い度くなった．

想像していたより，植民統治下の仁川が近代的に変貌を遂げていたことに対

する無知を思い知った，というのである．米次郎の朝鮮に対する認識は，兄
米太郎から送達された作品をはじめとする，朝鮮を題材とした版画などに青
森で接してきたことにあると考えている．すなわち，自身が発行する創作版
画誌に，兄米太郎から届く作品は，前掲の通り卑近な風俗や風景を描いたも
のであったし（図1，2），そうした題材はその他の創作版画誌はじめ官設展
などにおいても，植民地朝鮮の代名詞となっていた．また信奉する斎藤昌三
による衰退した朝鮮を憐れむ言説や（斎藤，1941e），料治朝鳴などによる当
地を牧歌的に捉えた言説に接してきたことが，朝鮮に対するイメージの形成
に影響を与えたことは想像に難くない．例えば料治は，「世界中の民族のうち，
もっとも詩的な情趣にとんでいる」「悠々として日月のそとに生を楽しんで
いるさまは，美しい次第である」と記している（料治，1936）．

　その後は，青森に比べ冬が厳しくなく過ごしやすいという印象を持ち，さ
らに兄米太郎の朝鮮人の友人申 命均（生没不詳）の家族とも交流するなどし
（佐藤，1940a），日を追うごとに同地に馴染んでいったようだ．それに伴い
同地において盛んに版画の創作活動を展開していく．その皮切りは，大分の
版画家武藤完一（1892-1982）が主宰する創作版画誌『九州版画』第21号に

図3．玩具蛇（木村武男用），佐藤
米次郎，1940年，（佐藤，1940b），
個人蔵．

図4．朝鮮の花売り，佐藤米次
郎，1940年，（武藤，1940），
個人蔵．

寄せた多色木版作品「朝鮮の花売り」（図4）であった．同誌は，大分県師範
学校の教員である武藤が中心となって同校で主宰した，平塚運一らによる1
回目の版画講習会の開催（1931年）を記念して創刊した『彫りと摺り』（1931
年9月刊-1933年6月刊）の後継誌である．平塚による2回目の講習会の開講
（1934年）にあたって，九州全土への版画の普及を期して『九州版画』（1933
年9月刊-1941年12月刊）に改題した．米次郎は，『彫りと摺り』第4号（武藤，
1932）に作品を寄せて以来，1939年11月刊行の『九州版画』第20号（武藤，
1939）まで断続的に作品を寄せている．また仁川移住後も前掲の1940年6
月刊行の第21号以降，第23号および24号終刊号まで作品を寄せている（武
藤，1940；1941a-b）．一方武藤も，大分から米次郎が青森で刊行する『彫刻
刀』第12号（1932年7月刊）から，同誌改題後の『陸奥駒』（1933年1月刊-
1935年12月刊）や『青森版画』（1939年2月-同年5月）などにほぼ毎号作品
を寄せている．このように双方が主宰する創作版画誌での作品発表を通じて，
1930年代初めから交際を続けている．そして米次郎は，1940年5月末を寄
稿の締め切りとする『九州版画』第21号に「朝鮮の花売り」（図4）を寄
せ[2]，作者の言葉として，仁川に移住して5か月になるが，「青森時代の如く
版画に打ち込む力が消えた様ですが『九州版画』の熱に動かされてボツボツ
何か又やって見る心算です」と記し，仁川における版画創作や普及活動の始
動を告げている．そして「朝鮮の花売り」（図4）については，「朝鮮色濃い
花売りの姿です．さびれ行く朝鮮の姿を版に残して見るつもりです」として
いる．これ以降米次郎の版画の創作活動は一気に加速していった．

『九州版画』第21号への寄稿と同時期に，米次郎は仁川で同地における初
めての創作版画の展覧会を開催している．恩地（1940）によれば，「朝鮮に
定住した佐藤米次郎君の手で仁川で最初の版画展が催された．五月二五二六
両日，仁川公会堂，又同一内容で六月，仁川公立女学校 [仁川公立高等女学
校（現・仁川女子高等学校）：筆者]．恩地，川上，棟方，武藤，前川，松木，

---

2)　『九州版画』第20号（武藤，1939）に，次号第21号への作品の受付は，5月末日
　　を締め切りとすることが記されており，米次郎はそれ以前に版画を創作し作品を送
　　付したと考えられる．

下澤，平塚，関野，今 純三氏及佐藤氏の作品及協会の百景（『新日本百景』のことで，1938年から日本版画協会所属の作家が制作し毎月頒布した．1941年39点までで頓挫した：筆者）中の三十点陳列」とある．仁川において，日本版画協会所属の版画界の錚々たる作家の作品が展示されたと知れる．また，米次郎は，本展の開催に前後して，前掲の清永の『朱美』第1冊（1940年5月20日刊）（清永，1940a）に仁川の風景を描いた木版作品を寄せている．続いて同年8月には，日本本土や朝鮮在住の日本人の児童文学家による童謡に，日本の子どもの遊戯の様子を捉えた米次郎の版画を添えた童謡版画集『こけしの夢』第1輯（佐藤，1940）を創刊した．

　そして1940年12月には，『第五回趣味の蔵書票集』（佐藤，1940b）を刊行する．本集は前章で既述したように，同年7月に他界した愛書家で蔵書票愛好家である堀田和義の追悼号として刊行した．本輯の構成は，堀田の書票を作った棟方志功や料治など版画界の重鎮や，堀田が在学した京城中学校の恩師前川為一（生没不詳）などの追悼文を掲載し，堀田が所蔵していた全蔵書票の目録を掲載した．そのうちの蔵書票53点が貼付されている．『趣味の蔵書票集』は，1936年の『第一回趣味の蔵書票集』（佐藤，1936）から毎年1集ずつ刊行を続けて来たが，堀田の追悼号をもって終刊した．追悼号に掲載された会員名簿によれば（佐藤，1940b），会員45名のうち朝鮮在住の会員は兄米太郎の他，前掲の清永完治，そして京城の版画家尾山　清（1914-不詳），釜山の野田習之（1918-2002），大邱師範学校の教諭で洋画家の岡田清一（1909? -1998）の名前があり，兄米太郎以外は，いずれも前掲の『朱美』第1冊（清永，1940a）に米次郎とともに作品を発表しており，それ以前の米次郎の出版活動には出陳していないことから，移住後に『朱美』への参加を通して親交を深めたと考えられる．作家以外の朝鮮在住者は，前掲の恩師前川と，仁川在住の木村武男および医師廣兼寅雄（生没不詳）の名前を確認でき，やはり移住後の交友関係といえよう．

　一方1941年3月に刊行した『こけしの夢』第2輯に添えられた佐藤の私信によれば（佐藤，1941），同書第1輯の刊行を経て，京城元町小学校校長で童話作家である土生米作［1891-1970；1921年から1946年まで京城に在住

した（大分県地方史研究会, 1971）］や，出版社仁川社社長西 香山（生没不詳）夫人で，野口雨情門下の西 葉津香（生没不詳）などと知己になり，彼らの作品を『こけしの夢』第2輯に掲載することになったとしている．

　さらに1942年9月刊行の『こけしの夢』第3輯の私信には『こけしの夢』第1, 2輯の刊行について，「僅か五十部の趣味出版にもかかわらず『童謡研究』はじめ『京日小國民新聞』『朝鮮新聞』『朝鮮商工新聞』『仁川（前掲の仁川社が1936年に創刊した月刊誌：筆者）』等に写真入り二段三段見出しで」紹介されたとあり（佐藤, 1942），朝鮮においても反響が少なからずあったようだ．ただこれらの同地で刊行された紙誌は，目下管見に入っていない．米次郎は，このように精力的に版画を創作し，創作版画の普及活動と同時的に児童文学の普及活動を推進し，当地に知己を増やしていった．そして，1941年10月に蔵書票展覧会を企画するに至った．『こけしの夢』第2輯を1941年3月に刊行して以来，蔵書票展開催のため「日時を費して方々へ御無沙汰はするし版画らしい版画も作れませんでした」（佐藤, 1942）とするように，それまで積極的に展開していた創作および普及活動を一旦休止し，同展の開催に没頭している．

## 第3節 ｜ 蔵書票展開催の顛末：1941年10月16日-19日

　米次郎が蔵書票展の開催について最初に言及したのは，1941年6月18日と執筆日の記された「第二十回鮮展を見て」（佐藤, 1941a）においてである．米次郎は，エッチングの普及に尽力した西田武雄（1894-1961）が編集・発行する『エッチング』へのこの寄稿が，朝鮮美展あるいは同地の創作版画界について書くように西田から依頼されたためと前置きし，「半島の版画はこれからだ」とし，次のように記している（佐藤, 1941a）．

　（前略）野崎副社長の御厚意で近く朝新紙（朝鮮新聞：筆者）上に朝鮮を知っている中央の版画家の後援を得，朝鮮内の版画人の作品を『朝鮮版画だより』として連載する事になりました．朝鮮で最初の試ですからどれ位迄続くか二三

週間も続いたら多少創作版画の名前位は知らせ得るのではないかと思います.
　　次に今年の十,十一月頃に斎藤昌三様を迎えて小生の念願である蔵書票の展
　覧会を小奇麗に開く事になりました.（以下略）

「朝鮮内の版画人」とは，前掲した移住後に交流を深めた『朱美』への寄稿
者たちで，清永完治らのことを指していよう．彼らの作品を新聞紙上におい
て紹介していくとある．そしてさらに10，11月ごろに「蔵書票の展覧会」
を開催すると最初の告知をしている.

　「野崎副社長」とは朝鮮新聞社の野崎真三［1891-不詳（谷, 1943）］のことで，
佐藤（1941a）によれば，移住に際して斎藤から旧来の友として紹介を得てい
たが，実際に米次郎が対面したのは1941年の朝鮮美展第20回参観のために
初めて京城を訪れた時であったという．野崎は1935年から1937年までは同
社の「編輯総務」として，1938年から1939年は取締役の1人として名前が
記され，1940年から1942年の廃刊まで副社長であったことが確認される（東
京興信所, 1935-1939；1940-1942).『朝鮮新聞』は，仁川に拠点を置く『朝
鮮新報』を前身として1908年12月1日から同名に改称し，首都機能の整備
が進行しジャーナリズムの拠点となった京城に1919年に移転した．その後は
朝鮮における日本人経営の2大新聞として『京城日報』に比肩する発行部数
を上げたが（金, 2011），1942年2月29日に「一道一新政策」によって廃刊
を余儀なくされた．朝鮮新聞社は読者の獲得と発行部数拡大のために，博覧
会などを断続的に主催しており（金, 2011），こうした同社の読者寄りの姿勢
が文化面の充実にも反映し，野崎による米次郎の活動に対する支援を円滑に
したと考えられる．同紙が廃刊になった後は，朝鮮映画配給社の常務理事に
異動となり（野崎, 1943），翌1944年も同職を継続していることが確認される
が（野崎, 1944），植民統治終焉前後の動静については管見に入ってこない.

　米次郎は,時局下に蔵書票展が野崎の「絶大な御援助によって実現された」
としている（佐藤, 1942a）.具体的には，『朝鮮新聞』紙上における事前の
宣伝だけでなく，同社が広告料代わりに配布冊子「招待客用朝鮮紙千枚」並
びに「一般鑑賞者用ざら紙二千枚」の印刷も請け負ったとしている（佐藤,

1988)．また展覧初日の京城中央放送局のラジオ放送で，斎藤による「蔵書票について」と題する講演が実現したのも野崎に負った（佐藤，1942a）［『京城日報』（1941.10.16）に掲載された番組プログラムにも確認される］．斎藤も蔵書票展の開催が，旧友野崎を米次郎に紹介したのが縁でと記している（斎藤，1941c）．すなわち，米次郎が時局下に『朝鮮新聞』紙上における創作版画の普及活動や，官側の後援を取り付け蔵書票展を開催できたことは，正にこの野崎の知遇を得たことによったと言える．

　そもそも野崎の名前が当地に現われたのは，管見では『京城日報』（1921.1.5）に掲載された「朝鮮の俚言及び伝説に現われた酉に就て」の執筆が最早期である．その後，『京城日報』（1928.6.9）に，朝鮮創作版画会のメンバーが属していた短詩の会「甕の会」の1人として短詩を寄せている．1929年には，多田毅三の司会による京城日報社主催の日本画中堅作家展についての座談会で，第1章で言及した「ゲラ句会」のメンバーとともに見識を披露している（『京城日報』，1929.3.20；21；23；24；26）．また米次郎が蔵書票展に先立ち朝鮮美展第20回を参観した折に，同展や朝鮮の美術界に関する野崎の解説で事情が詳細に理解されたと記し（佐藤，1941a），後には野崎を「半島斯界の長老」と紹介しており（佐藤，1942a），野崎が朝鮮の美術界に精通し，美術にも相当造詣が深かったと推察される．そして多田やその関係者と交流が見られることに鑑み，野崎も1930年前後の多田らによる創作版画の普及活動に対して少なからず知識と理解があったと考えられる．それゆえ時局下にありながら創作版画についての紙上連載を可能にし，蔵書票展の開催に際しては「朝鮮新聞の割愛されたスペースは甚大なもので，時局柄まったく感謝せざるを得ない」（佐藤，1942a）という米次郎の言葉からも，いかに異例の計らいであったかがわかる．ただ第1章でも言及したように1922年以降の『朝鮮新聞』は管見に入っておらず，今後の調査で関係の記事が見つかることを期している．

　さて，時局下の蔵書票展とはどのようなものであったか，本展の招待状（佐藤，1941b）や出陳目録（佐藤，1941c）（図5）により具体的に記していく．本展の招待状や出陳目録（佐藤，1941b；1941c）には，会期が1941年10月

図5. 蔵書票展覧会出陳目録, 佐藤米次郎, 1941
年, (佐藤, 1941c), 個人蔵.

17日から19日までとあるが, 佐藤 (1989) によれば, 会場である京城三越
の好意で1日前倒しとなって開催されたとする. これについては, 斎藤も出
発前の手記で日程の前倒しに言及していないことから (斎藤, 1941a-c), 蔵
書票展の日程がかなり差し迫ってから確定したとわかる. 米次郎は, 防空演
習の日程が当初予定から前倒しとなり, 蔵書票展と重なったために, 斎藤の
朝鮮訪問やラジオ放送に影響がないかと懸念したと, 同展開催後に振り返っ
ている (佐藤, 1942a).

　同展は, 前掲の通り野崎が副社長を務める京城の朝鮮新聞社と斎藤昌三が
社長を務める東京の書物展望社との共催で, 後援は朝鮮総督府図書館が担っ
た. ただ朝鮮総督府図書館の同展に関する記録は, 管見において館報 (『文
献報国』) にも確認されない. また, ガラス入り額縁50枚など, 一切の経費
は米次郎自身が負担した (佐藤, 1989), とするように, 当局側が積極的に
開催を後押ししたのではないようだ. 米次郎の言葉を借りるなら (佐藤,
1942a), ちょうど会期中に「実践的な第二次防空演習」の最中であり, 「時
局柄此の種の道楽展はあまり薫しい事ではな」いといった事情によったと推
し測ることができる.

　米次郎は本展の企画の趣旨を, 斎藤の朝鮮来訪を機に, 海外に日本の蔵書

票を紹介するために斎藤が英文で刊行した『BOOK PLATES IN JAPAN』(斎藤, 1941) の収録作品や蒐集品の展示により，日本の蔵書票の認知と普及および欧米の作品を展覧することと招待状に記している (佐藤，1941b). また展示作品は，蔵書票展の開催が自身の長年の心願であったとするように (佐藤，1942a)，斎藤の蒐集品 (「日本古代初期蔵書票」6点) の他は，米次郎がこれまでに刊行した蔵書票集や創作版画誌などに掲載した作品および移住後に制作あるいは蒐集したものからなる．そして米次郎は本展に「小品美術展覧会」としての性格を持たせることも狙いとし (佐藤，1942a)，招待状や記念作品集, 開催後の手記などにおいても著名な美術家の出陳は「特別後援者」などとして明記している (佐藤，1941b；1941d；1942a). たとえば，招待状 (佐藤，1941b) には「特別後援出品者 (五十音順)」として，「牛田雞村，織田一磨，太田臨一郎，岡田清一，恩地孝四郎，川上澄生，今 純三，佐藤米次郎，下澤木鉢郎，鈴木登三，関野準一郎，武井武雄，高橋友鳳子，平塚運一，廣瀬栄一，前川千帆，松木満史，棟方志功，武藤完一，山内神斧，吉田正太郎，料治朝鳴」の22名をあげる．このうち, 目録 (佐藤, 1941c) に「蔵票愛用者」として経歴が記される廣瀬栄一 (生没不詳) と吉田正太郎 (1887-1971) を除き，朝鮮在住の美術家である岡田と米次郎，そして日本本土の創作版画界の大家を網羅した，正に「小品美術展覧会」であった．

　目録 (佐藤，1941c) によれば，具体的な展示数は，「日本現代蔵書票」は額1番から16番，20番から42番まで合わせて195点を展示し [内3額20点は少雨荘 (斎藤の文庫名) の蔵書票]，『BOOK PLATES IN JAPAN』(斎藤，1941) の全収録作品50点 (額数不詳)，「蔵書票専門作家故中田一男」の作品が全3額27点 (内16点は後援者掘田和義の蔵書票)，さらに斎藤が出品した「日本古代初期蔵書票」6点，中国版画協会員である李 樺らの「中国現代蔵書票」10点[3]，および「欧米蔵書票 (独・伊・洪・英・米・和・葡・濠・波等)」

---

3) 中国の書票は, 佐藤 (1936) に「中国版画協会員」の寄贈を得た旨が記されている．佐藤 (1937) にも中国版画協会員が寄せた作品を掲載しており，これらを展示したと考えられる．佐藤 (1988) によれば，両集について「当時として珍しく支那の版画家李 樺，頼 少其，陳 仲綱らが参加してくれ，これが『蔵書票日支交流の始め』と言われたのには驚きもし，嬉しくもありました」としている．

約七〇点」, 総数360点に及ぶ膨大な数であった. 各額に5点前後を展示し, 額番号は「特別後援者」を番号の前方から並べ, そのほかは同一の票主の作品でまとめられている額もある. また朝鮮と台湾在住者の書票については, 各1額にまとめられている.

　米次郎は, 使用者 (＝票主) あっての蔵書票との考えから, 展示票には, 作者だけでなく票主を明記した (佐藤, 1989). 目録 (佐藤, 1941c) は, 縦書きで題名, 版種, 作者, 票主, および票主の経歴を付している. その記述から朝鮮在住者が制作した蔵書票は, 米次郎自身のほか, 岡田清一, 尾山 清, 野田習之, 清永完治, 保田素一郎 (1909–1974) および兄米太郎の名前を確認できる. 前掲の通り, 保田を除き『第五回趣味の蔵書票集』(佐藤, 1940b) の会員で, 兄米太郎を除き『朱美』第1冊 (清永, 1940a) に作品を寄せている. 米次郎と岡田以外は第7額にまとめられており, いずれも自用で「版画家」とある. 清永らの作品は目録に記された題目から, 『朱美』第1冊 (清永, 1940a) や『第五回趣味の蔵書票集』(佐藤, 1940b) などに寄せられた作品である蓋然性が高い. また第25額には岡田の作品5点が集められている. 岡田の自用2点の経歴には各々「鮮展無鑑査」, 「鮮展作家, 洋画家」とある. 岡田は, 朝鮮美展に1937年第16回から1943年の第22回まで油彩で入選している (朝鮮総督府朝鮮美術展覧会, 1937–1940, 『毎日新報』, 1941.5.25；1942.5.27；1943.5.25). また岡田による「合谷春人　音楽家」(1902–不詳. 大邱師範学校教員) を票主とする「楽器」は, 『第五回趣味の蔵書票集』にも同題で掲載されており (図6) (佐藤, 1940b), これを展示したと思われる. この他は「里見卓郎　大邱医専」(生没不詳. 大邱医学専門学校教授) と「吉越吉雄　教育家」(生没不詳. 大邱師範学校教員) を票主とする作品であった. 大邱関係の票主は, 次章で言及するように岡田が大邱師範学校の教員であった関係からの知己と考えられる.

　米次郎の作品は, 第21額に廣瀬栄一を票主とする4点, 第29額に, 「田沼敬三　実業家」(1900–1975) と, 朝鮮在住の前出の廣兼寅雄, そして野崎真三を票主とする蔵書票各1点, および米次郎の自票2点が展示された. それ以外の額にも『BOOK PLATES IN JAPAN』(斎藤, 1941) への出陳作

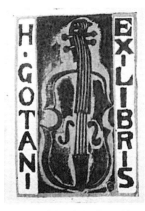

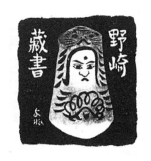

図7．玩具（野崎真三用），
佐藤米次郎，1941年，（佐藤，
1941c），個人蔵．

図6．楽器(合谷春人用)，岡田清一，
1940年?，(佐藤，1940b)，個人蔵．

品3点のほか，2点が確認される（佐藤，1941c）．廣兼の書票は，記念作品
集の掲載図版によって（佐藤，1941d），既述したように『第五回趣味の蔵書
票集』（佐藤，1940b）に掲載されたものと同図と確認できる．記念作品集に
掲載された野崎の蔵書票は（図7）（佐藤，1941d），本展の招待状（佐藤，
1941b）に貼付された米次郎の自票と同様の朝鮮玩具「起き上がりこぼし」
を題材としたものである．既述のように野崎との初対面が前年の朝鮮美展の
折であることから（佐藤，1941a），本展開催に際して野崎に作ったものとみ
る．蔵書票展を経た後も，野崎には『こけしの夢』第4輯（佐藤，1943）を
贈呈しており，野崎自身も版画を嗜好し，普及活動に理解を示したと推し測
れる．また米次郎は「起き上がりこぼし」を，『第五回趣味の蔵書票集』（佐
藤，1940b）では廣瀬栄一と田沼敬三に制作し，さらには戦後に制作した蔵
書票にも確認され，米次郎にとって愛着のある朝鮮玩具であったようだ．
　さて，時局下に米次郎が企画した「小品美術展覧会」と位置付けた蔵書票
展は，米次郎らの期待通りの成果が得られたのであろうか．まず，日本側の
主催者であり，そもそも本展開催の契機でもある斎藤昌三自身はどう考えて
いたか．斎藤は同展開催に前後して，自身が編輯・発行する『書物展望』に
おいて逐次言及している（斎藤，1941a-e）．その皮切りが，1941年8月1日

発行の同誌において「京城で催す蔵書票展の準備も忙中の閑を利用して着着進捗しているが，佐藤君の熱心に対しても成功させたい」とある（斎藤，1941a）．そして開催後には，今般の様な蔵書票の単独展は「日本としては最初であったと思う」と自負している（斎藤1941e）．そして企画した米次郎自身も，三越側から1日4000人の参観があったと報告を受け，本展が成功したかは言明できないが，入場者を半分としても8000人が蔵書票について理解したと思われるとする(佐藤，1942a)．このような主催者らの感想から，時局下に開催された同展が概ね満足の行くものであったとうかがうことができる．

## 第4節｜蔵書票展開催後の版画創作と普及活動：1941年11月-1944年4月

　米次郎は前述の通り蔵書票展に一定の手ごたえを得た後，時局下にどのように版画の創作や普及活動を展開したか見ていく．まず1942年9月に刊行した『こけしの夢』第3輯に添えた私信（佐藤，1942）により，同展開催後から1942年8月までの活動をたどる．それによれば，「仁川公立高等女学校皇紀二千六百年記念『あらゝぎ文庫』ノ蔵書票ヲ二種木版ニテ完成」させたとし，米次郎は早速蔵書票の普及活動を展開している．なお本蔵書票については，目下管見に入っていない．

　そして米次郎は，日本本土および朝鮮における展覧会にも，仁川を描いた風景などを積極的に発表していることを報告している．日本本土における展覧では，1941年11月の日本版画協会展第10回に「明治大帝御衣奉安殿」「夏の仁川閣（1905年にイギリス人商人の別荘として竣工した洋館．1936年から日本の料亭となった：筆者）」，「仁川閣の秋」の3点を出陳した［東京文化財研究所（2006）では「明治大帝御衣奉安殿」「冬日の仁川閣」「新緑の仁川閣」とある］．また朝鮮美展には，1942年第21回に「仁川閣三題（夏・秋・冬）」（序章図13）を出陳し［『毎日新報』（1942.5.27）により確認される］，本作はその後，仁川府庁に寄贈されたとしている．

　1942年6月には,前年に続き日本版画協会展第11回に「暁の仁川」（＝「仁

川小月尾島」),「冬の仁川閣」の2点が入選したとする[4]. 米次郎は, これらの作品のほか,「一昨年ノ造型版画協会展発表ノモノ」[5]など合計8点が仁川郷土館に常設展示され, 今後は2か月に1点制作し出陳することになったとしている (佐藤, 1942). 常設展示も始まり, 米次郎の活動はより普及に力点を置いたものとなっている. ただ展示施設の仁川郷土館や, 題材とした仁川閣および歴代天皇ゆかりの建造物などは, 朝鮮人の日常からは乖離したものであり, 彼らも普及の対象であったとは考えにくい.

さらに,「今年 (1942年:筆者) 八月八日満洲国朝鮮訪問使節団長臧式毅 [(1884-1956) 満洲国成立時には皇帝に推す声もあった高官:筆者] 閣下ガ仁川視察ノ際ニ仁川郷土館出陳中ノ版画『夏の仁川閣』ヲ郷土館ヨリ献上御嘉納ノ光栄ヲ賜ル」としている (佐藤, 1942). また, 同年に青年隊 (青年動員政策の一環として組織された青年団の下部組織として公立国民学校に組織され, 1941年以降は職場にも組織された) の委嘱を受けて「皇軍慰問ヱハガキ『朝鮮風俗版画ゑはがき』」を制作したとする. 本図は管見に入ってこないが, 同時期に米次郎が制作した朝鮮子供版画絵葉書 (図8) から, 戦争とは無関係の朝鮮人の日常を描いたものと思われる. このように仁川においては, 米次郎の版画創作が当局側にも認知されていたと分かる.

佐藤 (1942) によれば, この他に「大阪・駸々堂刊・蘆谷蘆村先生編輯『童話學校』六冊ノ扉絵」はじめ「稲田新一氏ノ『さくらんぼ』『珊瑚礁』」などの童謡集の装幀や挿画, また『童謡藝術』,『青森縣文化』,『川柳みちのく』,『民謡部落』といった詩誌などに表紙カットや口絵, 挿画を寄せたと記している[6]. 一方『こけしの夢』第3輯への寄稿者については,「上海の米山愛紫,

---

4) 東京文化財研究所 (2006) によれば「仁川の朝」「雪の仁川閣」とあり, 米次郎が戦後に刊行した絵葉書では「大正天皇聖蹟碑」「仁川小月尾島」とあるが, いずれも同じ作品に違う題目を付したとみる.

5)「一昨年」の造型版画協会展に発表したものとあるが, 加治 (2009) によれば, 1940年第4回に米次郎の作品は確認されず, 1941年4月第5回に「仁川風景A-G」があり, これを指すと思われる.

6) 1941年刊行の『童話學校』(駸々堂刊) は,「一年生」(須古清著),「コトリノウタ」(1, 2年生向き, 本冊のみ1942年に改訂)(須古清著),「三年生」(花戸久子著),「四年生」(田辺善一著),「五年生」(花岡大学著),「六年生」(和田機衣著)の扉に米次郎の多色木版画がある. 管見に入った1942年3月刊行『さくらんぼ』第2冊(桜

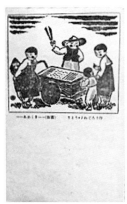

図8. あめうり(橋本興家宛, 1944年1月17日の消印),
佐藤米次郎, 不詳, 個人蔵.

青森の川島健至, 北海道の志田十三, 大阪の田中好太郎」,「今春京城元町小
学校長先生より京畿道視学官に御栄転の土生米作」と紹介し, 国内外におけ
る地道な活動において幅広いネットワークを形成し維持している.

　次いで『こけしの夢』第4輯の私信 (佐藤, 1943) により, 1942年9月か
ら1943年8月までの米次郎の活動を見ていく. 米次郎は1943年1月下旬に,
京城丁子屋百貨店で版画展を開催している. 本展については, 日本本土で刊
行された日本童謡藝術協會 (1943) の消息欄にも,「佐藤米次郎氏京城に於
て版画個展を開催」と記されている. 佐藤米次郎は, 1941年の蔵書票展に
先立ち,「京城で創作版画展を開く様当地の人々に再三再四すすめられる」(佐

---

桃童謡詩社) には, 表紙, 口絵 (作品貼付) などを提供している. 同年11月刊行
の『民謡部落』第22輯 (川島健至編輯, 民謡部落社) にも版画が貼付され, あと
がきでは『こけしの夢』第3輯の刊行が告知されている. これらの木版画は, いず
れも日本の子どもを題材とした. 『青森縣文化』(青森縣立図書館編刊) は, 米次郎
の単色木版による郷土玩具の陸奥駒2種が, 1942年第8号から1944年第3号まで
表紙を飾っている. 当該期間の『川柳みちのく』(工藤禮作編輯, 川柳みちのく吟社)
は管見に入っていないが, 移住前に木版ではないが表紙画を提供している. 『童謡
藝術』(日本童謡藝術協會) には, 6巻11号 (1941年11月刊行) の扉絵および7
巻3号 (1942年3月) の表紙絵に木版画を寄せている. また7巻7号 (1942年7月)
では朝鮮美展の入選について, 8巻3号 (1943年3月) では本文で後述する京城で
の個展の開催について記されている (日本童謡藝術協會, 1943).

藤，1941a）と記している．本書で見てきたように，京城では朝鮮創作版画会が創作版画の普及に奔走した1930年前後に，すでに創作版画を知る人もいたし，1935年前後から官側の意向で日本版画の流入が積極的に行われ，1940年前後はそのピークに当たり，版画に対する知識や需要が少なからずあったと考えられる．しかし米次郎は，「朝鮮の版画界はこれからだ」と見ており，創作版画を知らない当地の人々に美術品は高ければ売れるという風潮から，高価で売り付けて版画を普及することは不本意として応じなかった（佐藤，1941a）．それから一年余を経て，漸く米次郎が京城で創作版画展の開催に応じる環境がととのったと言える．

　また，1943年には，日本本土の展覧では第18回国展に「雪の仁川神社」を出陳し，一方朝鮮美展第22回に「仁川風景」（序章図14）が入選したことを報告している［東京文化財研究所（2006）および『毎日新報』（1943.5.25）により確認される］（佐藤，1943）．そして「半島徴兵制実施記念朝鮮童謡版画集『おんどるの夢』」の発刊を記している．これは，「『朝鮮童謡版画集おんどるの夢』第一輯」（佐藤，1943a）のことで，米次郎が制作した朝鮮の子どもの伝統的な遊びを題材とした「板飛び」（図9）「石けり」（図10）「あめうり」（図11）「コンヂル」（図12）の4作に，いずれも童謡研究などに造詣の深い朝鮮在住の土生米作（京城壽松学校長），田中初夫（朝鮮放送協会嘱託），真田亀久代（慶尚北道慶州近郊の国民学校に勤務）および西 葉津香の童謡詩を合わせたものであった［（　）の現職は佐藤（1943a）によった］．本集に添えられた私信によれば（佐藤，1943a），「恩師童話家蘆谷蘆村先生はじめ児童文学界の人々」から朝鮮の子どもを題材とした版画を依願されて作ったという．そして徴兵制実施を来年に控え発刊に至ったことを心から喜んでいるとある．ただ，本集自体には「半島徴兵制実施記念」という文言は見当たらず，内容もそれと結びついていない（図9-12）．佐藤（1943）に，「小生の版画もお国のお役に立つのか今般日本版画奉公会設立と共に会員に推挙され，今又日本版画協会々員に押されるの光栄を賜りました」，そして不肖ながら許される範囲で懸命の努力を尽くすと記している．すなわち「『朝鮮童謡版画集おんどるの夢』第一輯」の発刊に前後して報国の任を負ったことが，それに

図9. 板飛び, 佐藤米次郎, 1943年,
(佐藤, 1943a), 佐藤光政氏蔵.

図10. 石けり, 佐藤米次郎, 1943年,
(佐藤, 1943a), 佐藤光政氏蔵.

図11. あめうり, 佐藤米次郎, 1943年,
(佐藤, 1943a), 佐藤光政氏蔵.

図12. コンヂル, 佐藤米次郎,
1943年, (佐藤, 1943a), 佐藤
光政氏蔵.

図13. 『朝鮮童謡版画集おんどるの
夢』の題字, 武井武雄, 1943年,
佐藤光政氏蔵.

図14. チェギ, 佐藤米次郎, 1944
年, 『朝鮮』2月号の扉絵（朝鮮総督
府, 1944).

「半島徴兵制実施記念」という文言を添えさせたとも考えられる．

　一方「『朝鮮童謡版画集おんどるの夢』第一輯」（佐藤，1943a）と題字にあるのは，本集の題字を版画家・童画家の武井武雄（1894-1983）が第5輯分まで揮毫していることから（図13），『こけしの夢』のように継続する予定であったためと考えらえる．しかし，翌年には自身も応召し，愈々決戦下の体制も厳しいものとなり頓挫したものと思われる．ただ，『おんどるの夢』の刊行は第1輯で頓挫したものの，米次郎は本集の刊行と前後して1943年5月から翌年4月の応召まで，朝鮮総督府機関誌『朝鮮』の扉絵に朝鮮の子どもの遊びを描いた版画を寄せている．5，6月号は「ぶらんこ」，7から9月号は「角力」，10から12月号は「板飛び」（図9と同構図），翌年2から4月号は「チェギ」（図14）であった（朝鮮総督府, 1943.5-1944.4）．米次郎は，これらを『おんどるの夢』の掲載図版として制作し，順次刊行する予定であったのではないかと考えている．

　さて，引き続き佐藤（1943）によれば，「愛国婦人会始祖故奥村五百子記念館建設期成会の委嘱により『奥村五百子刀自版画像』」を完成したと記している．そして9月30日に「鮮満支蒙に御巡錫のため御来鮮の東本願寺御門跡様御裏方様に故奥村五百子刀自長女敏子先生（現在七十一才の御高齢にて京城徳風幼稚園主として半島幼児の薫育をして居られる）が，拙作『明治大帝御衣奉安殿』『大正天皇御聖蹟』及び『おんどるの夢』第一輯を献上御嘉納の光栄を賜る」とある．奥村五百子（1845-1907）は，1896年に光州に実業学校を創設し，1901年には愛国婦人会を創設した社会運動家である．そして米次郎は1944年の第19回国展に「奥村五百子刀自版画像」を出陳している（東京文化財研究所，2006）．このように時局下に当局側の活動にも米次郎の版画が重用されたことは，米次郎が同地において版画の創作や普及活動と児童文学の普及を積極的に展開してきたこと，およびその成果を既述のように当局側が認めていたこと，また仁川のみならず京城の文化人にもそうした活動が認知された証左といえよう．

　米次郎は，『こけしの夢』第3，4輯の贈呈者を各輯に記して謝意を表している．とくに第4輯では，第3輯で混在していた朝鮮在住者を，「鮮内」と

して別記するほど朝鮮在住の贈呈者が増加している．第4輯には，「◎土生米作◎岩本正二◎遠田運雄（洋画家，朝鮮美術界の重鎮：筆者）◎野々村修瀛（仁川公立高等女学校長：筆者）◎奥村敏子◎西　葉津香◎田中初夫◎真田亀久代◎野崎真三」（佐藤，1943）の9名が記されている．第3輯では土生と西の2名であった（佐藤，1942）．米次郎が版画の創作や普及活動を通して，同地において着実に交友関係を広げていったことがわかる．しかし，その足跡は，移住当初から終焉を迎えるまで，一貫して日本人のネットワークを出ることはなかったことも浮き彫りにしている．

　さて，佐藤（1943）によれば，第3輯刊行後（1942年9月）に米次郎の版画・執筆が紹介された紙誌は，朝鮮では『仁川』，『京日小國民新聞』，前掲の扉絵（図14）を寄せた『朝鮮』，また「『川柳朝鮮』（京城），『文化朝鮮』（鮮鉄）（朝鮮鉄道株式会社：筆者），『城大學報（京城帝國大學學報：筆者）』（城大）」とある．また日本本土では，「『書物展望』（東京），『さくらんぼ』（大阪），『童謡藝術』（大阪），『月刊東奥』（青森），『青森縣文化』（青森），『（川柳：筆者）みちのく』（青森），『民謡部落』（青森）」をあげており，前年と同様の活動を継続していたことがわかる[7]．そして既述のように翌年1944年4月に応召し，京城龍山部隊に入営し，縫工兵として事務室勤務となったが，7月には除隊している．敗戦後は，仁川府庁長室に飾ってあった朝鮮美展第21回入選作品「仁川閣三題（夏・秋・冬）」（序章図13）が米軍将校の目に留まったことがきっかけとなり，日本人世話会の取りまとめ役を命じられた（佐藤，1989）．そして1946年3月に，同地最後の引揚船で帰国している（佐藤，1989）．

---

7)　『月刊東奥』（東奥日報社編刊）には，1941年2月号，1943年7月号に扉絵を寄せ，1942年9月号に日本版画協会展第11回に入選した「暁の仁川」が口絵写真の1つとして掲載されている．『京日小國民新聞』『朝鮮商工新聞』『仁川』『朝鮮新聞』『川柳仁川』は管見に入らず，『文化朝鮮』『京城帝國大學報』『書物展望』には，関係の記述は見つけられなかった．佐藤（1948）に，仁川社の雑誌『仁川』に表紙絵を寄せていたことが記されている．

## 第5節 | おわりに

　本章のおわりにかえて，佐藤米次郎の版画創作や普及活動の意義について，当局側の反応などを踏まえて考察する．仁川を拠点とした米次郎の活動は，前章で見たように，ちょうど京城に日本版画が盛んに流入した時期と重なる．植民統治の中枢であった京城では，当局側の意向にしたがい日本版画の受け入れに終始し，同地からは一部の版画家を除き発信することはなかった．一方米次郎は，時局下に仁川を拠点に積極的に創作版画の普及活動を展開し，日本本土や朝鮮において，主に同地の風景を題材とした作品を断続的に発表した．しかしながら，その活動の対象とされたのは，同地に形成された日本人のネットワークであった．また日本本土の既存のネットワークとのかかわりを敬重し，そこに朝鮮人の参加は見られなかった．

　米次郎の活動は，一貫して芸術としての創作版画の普及に主眼を置いて展開していた．日本版画協会員の作品を仁川で最初の版画展（1940年）として主催したことや，時局下に企画した蔵書票展（1941年）に創作版画界の大家の作品を展示することによって，「小品美術展覧会」としての意義も加味したことはその好事例であった．米次郎自身も，時局下の蔵書票展を「此の種の道楽展」（佐藤，1942a）と自認し，また一連の版画集の刊行にあたっては，「大東亜戦下この種出版はどうかと思わぬでも」ない（佐藤，1942）などと記している．一方で，米次郎は委嘱を受けて時局にまつわる図版も制作し，自らも歴代天皇にゆかりの建造物を題材とした作品など（「明治大帝御衣奉安殿」「大正天皇御聖蹟」「奥村五百子刀自版画像」）も手掛けている．そして日本版画奉公会の会員となり，『『朝鮮童謡版画集おんどるの夢』第一輯』（佐藤，1943a）の刊行を知己に報告する際には，「半島徴兵制実施記念」の文言を冠した．しかし，そこに描かれた朝鮮の子どもに米次郎が向けたまなざしは，日本の子どもに向けたそれと異なるものではなかった．また，移住当初から題材としていた仁川の風景描写も一貫して変わることはなかった．

　米次郎は『こけしの夢』第4輯に添えた私信に，「年に一度でもよいから，なつかしいふるさとの土に友に親しみたい」（佐藤，1943）と記し，「初旅」

と題し近影を貼付して知己に送付している．米次郎や版画家にとって，創作版画の味わいとはどのようなものであったか．それは同郷で同年輩の版画家関野準一郎（1914-1988）の言説にうかがうことができる．関野（1935）は，郷土玩具や木版画の味わいをその土地の「地理的歴史的な香」のしみ込んだものとする．すなわち，米次郎の創作版画は郷土日本や故郷青森の「地理的歴史的な香」に培われ，それを具現化したものであり，米次郎の視線の先には終始日本の原風景があった．そのため日本人のネットワークを出ることはなく，同地の人々にお仕着せに普及することもなかったのではないか．

　戦後に仁川時代を懐かしんで刊行した版画集『おんどるの夢』（佐藤，1964）は，前年（1963年）に「仁川の友Ｓ氏［佐藤が仁川移住後に最初に訪問した兄米太郎の友人申　命均（佐藤，1940a）と思われる：筆者］から戦後初めてのお便りを頂き，以来旧知との文通が出来，仁川作家展に私の版画が出陳され」たとある．すなわち，米次郎も仁川の作家として同地の人々に認識されたととらえることができ，それは，時局下の活動が当局側の意向とは乖離した，純粋な芸術としての創作版画の普及活動であったからといえるのではないか．既述のように当局側が，1944年に決戦下の美術活動を統括する中で，版画について，「いろいろの意味に於て（版画が：筆者）意義もあり役に立とうと思うが，努力する者の無いのは如何なる理由によるのであろうか」（辛島，1944）と指摘したことは，そうした活動が意に沿わないものであったことを示唆していよう．そうした状況下に，米次郎は応召するまで当局側の機関誌『朝鮮』に，屈託のない朝鮮の子どもの姿を描出し続け（朝鮮総督府，1943.5-1944.4），版画家を貫いたのである．

## 引用文献

大分県地方史研究会（1971）大分県地方史，**61**，102．大分県地方史研究会．

恩地孝四郎（1940）日本版画協会々報，**34**，日本版画協会．

加治幸子（2009）造型版画協会の航跡．生誕100年小野忠重展（図録），99-104．町田市立国際版画美術館．

辛島　曉（驍）（1944）文化．朝鮮年鑑〈昭和二十年度〉，222-230．京城日報社．

清永完治（1940a-c）朱美，第1冊-第3冊．

清永完治（1941-1942）朱美，第4冊-第5冊．

金 泰賢（2011）朝鮮における在留日本人社会と日本人経営新聞，神戸大学大学院文化学研究科社会文化専攻（博士論文）．

京城日報社（1915-1945）京城日報，京城日報社．

小塚省治（1937）日本蔵書票協会第四蔵票集，日本蔵書票協会．

斎藤昌三（1929）蔵書票の話，文芸市場社．

斎藤昌三（1941）BOOK PLATES IN JAPAN，明治書院．

斎藤昌三（1941a-d）書物展望，**122-125**，書物展望社．

斎藤昌三（1941e）続銀魚部隊（十四）．書物展望，**125**，75-77．書物展望社．

佐藤米次郎（1932）彫刻刀，**17**，青森創作版画研究会．

佐藤米次郎（1935）陸奥駒，**17**，青森創作版画研究会夢人社．

佐藤米次郎（1936）第一回趣味の蔵書票集，夢人社．

佐藤米次郎（1937）第二回趣味の蔵書票集，夢人社．

佐藤米次郎（1940-1943）（童謡版画集）こけしの夢，第1輯-第4輯，私家版．

佐藤米次郎（1940a）朝鮮だより．エッチング，**87**，10．日本エッチング研究所．

佐藤米次郎（1940b）第五回趣味の蔵書票集，終刊号，夢人社．

佐藤米次郎（1941a）第二十回鮮展を見て．エッチング，**102**，5-6．日本エッチング研究所．

佐藤米次郎（1941b）蔵書票展覧会招待状．

佐藤米次郎（1941c）蔵書票展覧会出陳目録．

佐藤米次郎（1941d）蔵書票展覧会記念蔵書票作品集．

佐藤米次郎（1942a）蔵書票展覧会を終えて．エッチング，**108**，15．日本エッチング研究所．

佐藤米次郎（1943a）朝鮮童謡版画集おんどるの夢，第1輯，私家版．

佐藤米次郎（1948）郷土愛の結晶．二豊随筆，**1**（11），10-11．二豊随筆社．

佐藤米次郎（1964）おんどるの夢，私家版．

佐藤米次郎（1988）えきす・りぶりす生活 55年蔵書票自分史(戦前篇1)．これくしょん，**7**，3-7．吾八書房．

佐藤米次郎（1989）えきす・りぶりす生活 55年蔵書票自分史(戦前篇2)．これくしょん，**8**，3-8．吾八書房．

佐藤米太郎（1935）作者の言葉．陸奥駒，**17**，青森創作版画研究会夢人社．

関野準一郎（1935）郷土玩具を木版の画材として．陸奥駒，**17**，青森創作版画研究会夢人社．

谷 サカヨ（1943）第十四版 大衆人事録 外地 満・支 海外篇，帝国秘密探偵社．

朝鮮総督府（1943-1944）朝鮮，朝鮮総督府．

朝鮮総督府朝鮮美術展覧会（1922-1940）朝鮮美術展覧会図録（第1回-第19回），朝

鮮総督府朝鮮美術展覧会.

東京興信所（1935-1939）銀行会社要録（39版-43版），東京興信所.

東京興信所（1940-1942）全国銀行会社要録（44版-46版），東京興信所.

東京文化財研究所（2006）昭和期美術展覧会出品目録（戦前篇），中央公論美術出版.

日本童謡藝術協會（1943）童謡藝術，**8**（3），33．日本童謡藝術協會.

野崎真三（1943）誌上交驩．朝鮮公論，改巻2（6），120．朝鮮公論社.

野崎真三（1944）三つの手紙．朝鮮公論，改巻3（4），31-33．朝鮮公論社.

林 廣茂（2004）幻の三中井百貨店〜朝鮮を席巻した近江商人・百貨店王の攻防〜，晩聲社.

毎日新報社（1941-1944）毎日新報，毎日新報社.

武藤完一（1932）彫りと摺り，**4**，版画研究会（大分県師範学校）.

武藤完一（1939）九州版画，**20**，九州版画協会（大分県師範学校図画教室）.

武藤完一（1940）九州版画，**21**，九州版画協会（大分県師範学校図画教室）.

武藤完一（1941a-b）九州版画，**23-24**，九州版画協会（大分県師範学校図画教室）.

料治朝鳴（1933）白と黒，**31**，白と黒社.

料治朝鳴（1936）朝鮮土俗玩具集（全国郷土玩具集16）．版芸術，**53**，白と黒社.

# 第4章　釜山における清永完治の版画創作と創作版画誌『朱美』刊行の意義

　植民地朝鮮において刊行された創作版画誌は，1930年に朝鮮創作版画会が京城で刊行した『すり繪』（朝鮮創作版画会，1930a-b）と，釜山に移住した郷土玩具の愛好家である清永完治と趣味家の仲間によって形成された朱美之会が1940年から1942年にかけて刊行した『朱美』（清永，1940a-c；1941-1942）の2誌が知られている．なお趣味家とは，何かを蒐集する好事家のことで，郷土玩具の蒐集はその代表格とされる（鈴木，2009）．

　『すり繪』については，これまで，1930年前後に京城で発会した植民地期朝鮮における唯一の創作版画の活動団体であった朝鮮創作版画会が創刊し，第2号まで刊行したことを確認している．第1章で同誌が，朝鮮創作版画会によって，多田毅三を中核として創作版画の普及活動を展開する中で刊行されたものであったことをみた．また『すり繪』が，多田が1926年に創刊した朝鮮芸術雑誌『朝』（朝鮮芸術社）において版画の投稿を呼びかけたが実現を見ず，『朝』の後継誌として1928年から1929年にかけて刊行した朝鮮総合芸術雑誌『ゲラ』（朝鮮芸術社）における版画作品1点の掲載を経て，ようやく創作版画誌の刊行を実現させたものであったことも明かされた．しかしながらこれらの雑誌はいずれも短命で，『すり繪』も第2号までの2か月間の存在が確認されているに過ぎない．

　一方，『朱美』は，時局下の1940年5月に釜山で創刊され，1942年8月までの足かけ3年の間に計5冊刊行された．なお，『朱美』と表紙にあるの

は第1冊のみで，第2冊以降は『創作版画朱美之集』とあるが，目次には全て『朱美』と記されているのでこれに統一する．さて『朱美』については，管見では韓国における論考は皆無であり，日本では，畑山（2002）において，植民地朝鮮における「版画創作状況を知る手がかり」として氏が入手した第2冊から第5冊による本誌の概要と，清永完治や同誌に作品を寄せた「版画家たち」についての経歴などが報告されている．加治（2008）では，同誌全5冊の概要と各冊の全図版が掲載されている．また清永完治については，鈴木（2009）において，日本本土だけでなく，植民地の広がりとともに移動した朝鮮，満洲，台湾などの趣味家の間で，清永が朝鮮玩具の第一人者と認識され，ほとんどの郷土玩具の趣味家が玩具蒐集に朝鮮を訪れる際に，清永を尋ね援助を得たとある．そしてこうした趣味家の間では，版画によって表現した玩具情報や消息などの通信が頻繁に交わされたことから，版画が当時の「趣味家のたしなみ」であったことが示唆されるとしている．

　本章では，これらの先行研究を踏まえ，『朱美』各冊に附された「朱美通信」や『土偶（志）』などの分析により，日本本土では1941年6月時点において，前章で既述した大分の版画家武藤完一が編輯兼発行を担う『九州版画』が「現今では我国唯一の版画誌となった」（武藤，1941a）と認識される状況下に[1]，『朱美』がどのように創刊をみて，2年間にわたり刊行されたかを明らかにし，清永らの版画創作や普及活動の意義について解明する．第1節では，そもそも「趣味家のたしなみ」（鈴木，2009）とされた版画を，清永がいつから手掛け，彼の仲間をどのように版画界に取り込んで朱美之会の礎を築いたかを明らかにする．第2節では，時局下における『朱美』創刊の経緯について跡付け，その創刊を支えた作家について明らかにする．そして第3節では，先行研究では詳述されてこなかった朱美之会の会員数や作品発表点数などの推

---

1)　1941年12月15日の『九州版画』第24号（武藤，1941b）の廃刊以降に，『きつつき版画集』昭和18年版（平塚運一編輯・きつつき会刊）や，『孔版』（若山八十氏編輯・日本孔版研究所刊，1944年8月まで刊行）などがあった（加治，2008）．しかし前者は不定期刊行であり年1冊の刊行であるため版画集としても捉えられ，また後者は版種が限られている．『九州版画』は定期刊行を掲げ，版種に拘泥しない現物添付の版画誌という意義において，戦前最後の版画誌と認識されたと思われる．

移を踏まえて，2年間に及び刊行を維持した朱美之会の会員について明らかにする．おわりに，時局下に創刊され刊行を続けた『朱美』が，どのような経緯で終刊に至ったか明かし，清永らが展開した版画創作や普及活動の意義を解明する．

## 第1節 │ 趣味家ネットワークにおける版画創作の展開

　前述のように版画は「趣味家のたしなみ」とされるが（鈴木，2009），そもそも郷土玩具を愛好する版画家も少なくない．その理由を版画家の関野準一郎（1914-1988）の言説にうかがうことができる．関野（1935）は「郷土玩具と創作版画とが一脈相通ずる所がある」とし，大量生産や複製ができない点を挙げる．そして前章でも見たように，「郷土玩具の持つ重要性は製作された其の土地の匂が豊であるべきで，地理的歴史的な香がその玩具にしみ込んでその素朴さ稚拙さの味こそ版画家の好む重要な特色である」とする．すなわち版画家が郷土玩具を愛好するのは，ともにその土地の風土に育まれた味わいによって特徴づけられるからといえる．同じように郷土玩具の愛好家にとっても，版画によって郷土玩具を表現することは，郷土玩具の味わいを存分に発揮できる手段と認識されたため，彼らの通信手段として版画が多用され，また版画を知らない趣味家もその手法を身につけようとしたと考えられる．ここでは，清永がそうした表現手段としての版画をいつから手がけ，清永の周囲に形成された趣味家のネットワークにおいて版画創作はどのように広がっていったか見ていく．

　清永は，釜山開港期の入植者の1人として事業に成功し同地で最大の富豪とされた義父大池忠助（1856-1930）（高崎，2002）の要請で，1931年に朝鮮に渡り，終戦まで釜山に居住した．地理的に日本本土に最も近接する釜山は，朝鮮で最も早く開港し（1876年），最初に日本人が入植した地域であった．そして植民地朝鮮における鉄道敷設により，釜山にその南東端の起点を擁したことで，海上および陸上移動の要所となり，日朝間および朝鮮半島各地へ，さらには日本本土から大陸各国への出発地，中継地として賑わった（坂本，

2007).

　清永の玩具趣味は移住前からすでに始まっており，早稲田大学卒業後の就労地である仙台で，馬の郷土玩具の蒐集を始めたことが契機であったという（鈴木，2009）．しかし清永の個人的な蒐集活動が普及活動に転じていくのは，清永が釜山に移住して5年後の，1935年8月に清永の下に集った，主に釜山の日本人教員など6人によって発会した釜山郷土玩具同好会の機関誌『土偶』（1937年5月から『土偶志』に改題）の創刊（清永，1935.8）によった[2]．そして『土偶』創刊に伴い，後述するように日本本土の玩具界の重鎮である孔版画家板　祐生（1889-1956）や，前章で言及した，板をはじめ多数の版画家を世に送り出した郷土玩具を愛好する料治朝鳴らの知遇を得たことにより，清永や『土偶（志）』が，日本本土の玩具の趣味家や版画家などからも一目置かれる存在になっていった．『土偶（志）』（清永，1935-1942）には，日本本土や植民地各地から清永を訪ねた趣味家との交流についてしばしば報告されている．

　さて，板　祐生との交際は，『土偶』第1期4号（清永，1935.12）において，清永は板を「敬慕する先輩」とし，板から同誌に「督励の言葉」が寄せられたと記しており，『土偶』を創刊してじきに板は清永と交流を始めたとわかる．また料治朝鳴との交流も，『土偶』第1期2号（清永，1935.9）の「文献報告」欄において，料治が主宰する白と黒社発行の『版芸術』を，「各地の郷玩版画集　毎月発行」と紹介して以来，『土偶（志）』において白と黒社発行の『郷土玩具集』『おもちゃ絵集』などの料治の仕事を知らせている．一方料治は，自身の創作版画誌において，清永を「釜山の友人」として紹介し，『土偶』の刊行を紹介している（料治，1936）．こうした玩具趣味を通しての版画界の重鎮との交際は，後述するように清永が版画界のネットワークを広げる糧となっていく．

　清永の版画創作は，釜山郷土玩具同好会の活動が機関誌の刊行を通して活

---

2)　『土偶』第1期2号（清永，1935.9）で，創刊時より会員が2名増員したことが告げられ，同誌第1期3号（清永，1935.10）に掲載された会員名簿には8人の名前が記されていることから，創刊時は6名であったとわかる．

発化するに従い，同誌における版画による玩具表現や版画の普及活動として
展開していく．その契機となったのは，1936年3月『土偶』第2期1号（清永，
1936.3）において，板 祐生から孔版画の寄贈を受けて，それが表紙を飾っ
たことによったと考えられる（図1）．清永はこれに先立つ『土偶』第1期4
号に自身が制作した仮面の版画を入れようとしていたが実現にいたらなかっ
たと記しており（清永，1935.12），すでに『土偶』に版画を挿入しようと考
えていたことがわかる．そこへ，「私淑して居る板さんより表紙絵，小野（正
男：筆者）さんより版画を恵まんとの御来翰を得て編輯子先ず飛び上がって
驚喜した」（清永，1936.3）のである．本号には前掲の通り板の孔版画と，
久留米の医師で玩具仲間の小野正男（1910-1977）の木版画の他に（図2），
料治朝鳴からも朝鮮の玩具を題材とした清永用の木版蔵書票を得て（図3），
清永が制作した凧の版画（図4）とともに，いずれもカラー刷りで掲載し発
刊している．小野と清永との交際は深く，小野が1937年11月から1939年
12月まで軍医として中国大陸に従軍中も，小野のために『土偶志』慰問号
を刊行し，また同誌において度々戦地の小野を思いやっている（清永，

図1．満洲首人形（表紙孔版），
板 祐生，1936年，（清永，
1936.3），鹿児島県歴史資料
センター黎明館蔵．

図2. 不知火おぼこ（版画），小野正男，1936年，（清永，1936.3），鹿児島県歴史資料センター黎明館蔵.

図3. 大将軍（蔵書票版画），料治朝鳴，1936年，（清永，1936.3），鹿児島県歴史資料センター黎明館蔵.

図4. 凧（ヤン）（版画），清永完治，1936年，（清永，1936.3），鹿児島県歴史資料センター黎明館蔵.

1937.11-1940.3）．そして『土偶』に版画の掲載が開始されると，小野は毎号九州から版画を寄せ，また小野が制作した『朝鮮玩具版画集』を釜山郷土玩具同好会から刊行している（清永，1936.5）．

　『土偶』第1期1号から4号（清永，1935.8；9；10；12）では，図版は白黒の写真掲載に留まっていたが，第2期1号に前掲のように版画作品4点がカラー刷りで掲載された後は，引き続き彩色による版画作品が掲載され，誌面がカラフルに一新されることになった．『土偶』第2期2号に，「前巻（第2期1号：筆者）より始めました版画挿入を今回は特に増して見ました」，「始めて間のない習作ばかりで却って物笑ですけど枯木も山の賑いと云うところで見逃して貰い度いと思います」とある（清永，1936.5）．第2期2号ではさらに「同人の中でこの方面にも応援して頂ける方があると更に幸いと思います」と版画の投稿を呼びかけている．

　そして板 祐生から毎号送達される孔版画が『土偶』の表紙を飾り［板の娘の死去により送達されなかった第4期2，3号（清永，1938.6；12）を除く］，

版画の掲載点数も第3期1号では「版画もこれから十葉にしました」と増やしている（清永，1937.2）. 本号には，小野正男の他に，後に朱美之会の会員となる福岡の玩具の趣味家で教員の梅林新市（1902-1968）や，釜山郷土玩具同好会の中林景三郎（生没不詳）と仁志定治（生没不詳）の作品が新たに加わっている. 清永は，「中林さんも（版画を：筆者）始められ，仁志君の脂の乗り切った力作を加え」，立派な雑誌となったと記している（清永，1937.2）. 仁志は同号の消息欄に「このところ版画に非常に興味が出まして盛に彫って居ります」と近況を記し，その後も1940年3月に高松に転居するまで（清永，1940.3），同誌に版画作品を積極的に寄せているのが確認される.

　また1937年5月の第3期2号では，後に朱美之会の会員となる当時熊本の中学校教員であった梅原與惣次（1901-1977）が，体調を崩し，「文を綴ることも版を彫ることもできない」と近況を報告しており，版画創作が定着した会員もあったと分かる. また同号では，福岡の淵上正月（生没不詳）が初めて版画を2点寄せて，版画にも興味を持ち，そろそろ勉強し始めたと記している（清永，1937.5）. その後，日中戦争の勃発（1937年7月）により，本誌の刊行も急速に困難になり，1942年8月までの5年間に8冊刊行して休刊となるが，その間も1939年5月の第5期1号には新たに長野の版画家小林朝治（1898-1939）が版画を寄せるなど，休刊まで版画作品の掲載は継続された.

　こうしてみると，清永は，主宰する釜山郷土玩具同好会の機関誌『土偶』の創刊に前後して版画創作を始め，同誌に集う玩具仲間にも積極的に版画を推し広め，彼らの間にも次第に版画創作が広がっていったことがわかる. そして1937年に清永は初めて版画作品を日本本土の創作版画誌に発表している. 料治が編輯・刊行した『版画蔵票』（白と黒社刊）の第4号に初めて作品1点を発表すると，続いて第5，8，10号に，作品を合わせて4点（10号のみ2点，他は1点掲載）寄せている. また1939年には「榛の会」の会員に料治の紹介で選出されている（武井，1939）.「榛の会」は，1935年に武井武雄が主宰し，川上澄生，平塚運一など日本の錚々たる版画家を会員とする会員

限定の版画の年賀状の交換会である．会員は50名に限られ，毎年刊行に当たり出品者は厳選され，名前の知れた版画家も容赦なく落選した．したがって本会に名を連ねたことは，清永が版画家として版画界に承認されたともみることができる．ただ武井は清永の入会に当って「清永氏は誰でも名簿を見て清水と読むが困りますから御注意下さい」と添えており（武井，1939），まだ版画界に清永があまり知られていなかったと推し測れる．したがって版画界で清永の名が本格的に広まるのはこれ以降であったと思われる．前章でみた仁川の佐藤米次郎が企画した，1941年に京城で開催した蔵書票展覧会の目録では，作品1点を出陳した清永の経歴を「版画家」と記している（佐藤，1941）．清永は，このように玩具の趣味家とのネットワークを育みながら，彼らに版画創作を促し，自身も版画による玩具表現を礎に創作を続け，「版画家」としての内実も備えて日本本土における版画界のネットワークも強固にしていった．

## 第2節│『朱美』の創刊とそれを支えた作家たち

このように清永や彼の仲間たちは，版画を郷土玩具の表現手法として『土偶（志）』に取り込み，さらに後述するように，創作版画の発表を趣旨とした版画誌の刊行を「思いつ」く（清永，1940a）．しかしすでに時局下に『土偶志』の存続さえ危ぶまれ，前号から5か月を経て，漸く刊行をみた『土偶志』第5期1号で「全く死闘のあえぎを続けて来」たと漏らしている（清永，1939.5）．それ以降も，同年10月に2号を刊行するものの，第6期は1940年3月に1号が刊行されただけであった（清永，1939.10；1940.3）．第7期は1年3か月後に1号を刊行し，続く2号は翌1942年の8月に漸く刊行されたが，同時に清永は「休刊」を宣言した（清永，1939.10；1940.3；1941.9；1942.8）．こうした中で『朱美』の創刊がどのように実現したのか，創刊号に付された「朱美通信一」（清永，1940a）の記述にしたがって見ていく．

「朱美通信一」には創刊の経緯が，「藪から棒と云う言葉がありますが，文字通り全く急な思いつきで」（清永，1940a）とある．さらに，「第一回は急

な思い付きでお願いしました関係上作品の集まりが大変遅れ電報でお願いした先もありました」とする．そして今回は会員不足のため1人に2，3点依頼したが，本来は1人1点の発表で25部刊行が目標であるとあり，慌ただしく創刊を思い立ったと知れる．そもそも，『朱美』を支えた朱美之会の発会については，畑山（2002）では，『土偶志』第5期2号（清永，1939.10）における「釜山朱美会創立」の記述に着目し，清永の自宅の別称である「木馬洞」で第1回の作品小展示会を催したことが記されていることから，1939年5月28日を，『朱美』を運営する「朱美之会」の発会とし，「朱美会」と「朱美之会」が同一のものである蓋然性が高いとしている．しかしながら，この朱美会は，清永（1939.10）によれば，「額に範をとり趣味の絵額を作る」とあり，翌月開催された「造型美術研究会の第六回造型美術展へ応援出品をなす」とある．この造型美術研究会は，『京城日報』（1939.5.16）によれば，二日一郎（生没不詳）が主宰し，釜山商工会議所に研究拠点がある会員60余名に及ぶ染色工芸品の研究団体で，展示物も屏風，衝立，革染などであったとあることから，朱美会は文字通り造型的な額縁を制作する趣味の会であり，『朱美』の刊行とは関連がないとみる．ただ，後述するように，朱美之会には，朝鮮美展の工芸部門の入選作家である野田習之や尾山 清などもいることから，清永の趣味的な交流が玩具，版画，さらには染織工芸などと幅広いものであったことがうかがえる．

さて「朱美通信一」は，『朱美』創刊の経緯を次のように明かしている．

> （前略）保田兄の熱心な煽動もあり，京城の版友尾山兄とも協議し，版画の会を企てましたところ，内地の諸大家を初め鮮内の先輩の御交援を得て朱美第一冊の集成が出来ました事は主催者としてこんな幸ひを感じた事はありません．

前掲から，本誌の創刊が清永と「保田兄」「尾山兄」の3氏によって企画されたと分かる．「一兄」とは，趣味家の間で交わされる書簡や投稿などにおいて互いを「玩兄」「玩友」と呼ぶ習わしがあり，兄は敬意と羨望を込めて付されたもので，「玩人文化」の1つとされる（鈴木，2009）．したがって，両者は清永と共通のカテゴリーに属する趣味家で，清永が敬意をもって接し

ていた趣味家であるとわかる.

　この「保田兄」とは，釜山放送局に勤務する保田素一郎のことで，1945
年まで朝鮮放送協会に勤務し，戦後も郷里広島で郷土玩具の収集や公開に取
り組んだ（加治, 2019）．清永は，保田の依頼を受けて（保田, 1939），同局
で「朝鮮の郷土玩具」と題して講演をし，その内容を『土偶志』臨時号とし
て刊行している（清永, 1939）．ただ保田が『朱美』に寄せた作品は，第1
冊に1点（図5）確認されるだけである．そして「京城の版友尾山兄」とは，
「京城府並木町」（清永, 1940a-c）に居住する尾山 清［同住所で尾山商会（鉱
山業）を営む尾山直治の次男清（1914-不詳）（谷, 1943）と思われる］のことで，
「版友」とあることから玩具ではなく，清永の版画創作を通じての知己とわ
かる．尾山は第1冊にただ1人作品を3点発表し（図6），終刊まで毎回作品
を寄せている．朝鮮美展には1940年第19回から，第21回を除き，1944年
第23回までいずれも工芸で入選を果たしている（朝鮮総督府朝鮮美術展覧会,
1940；『毎日新報』, 1941.5.28；1943.5.25；1944.5.30）．清永の周囲には前掲
の工芸の趣味家による「朱美会」の活動もあったことから，そうした活動が

図5. 蔵票鮮女, 保田
素一郎, 1940（清永,
1940a）, 個人蔵.

図6. ガードから見た風景, 尾山 清,
1940年,（清永, 1940a）, 個人蔵.

両者の交流の契機であったかもしれない．また尾山は1940年第19回以前の朝鮮美展への出陳は確認されず，尾山が『朱美』第1冊から第5冊に発表した作品全9点中，『朱美』第1冊には唯一日本の風景と思われる「雪ノ井頭公園」を寄せていることから，1940年ごろから同地に取材した創作活動を活発化させたと推察される．

　また「朱美通信一」（清永，1940a）には，前掲のように「<u>内地の諸大家初め鮮内の先輩の御交援を得て</u>」とあり，とくに朱美之会の成立には，日本本土の「月岡忍光氏」（1897-1976）と大邱師範学校の教員で洋画家の「岡田清一氏」の多大な尽力を得たと特筆している（清永，1940a）．月岡は，1934年に料治の『白と黒』第46号（1934年4月刊．白と黒社）を皮切りに創作版画誌への作品発表をはじめ，全国各地に会員を有する料治が主宰する白と黒社の創作版画誌や，既述した大分の武藤が発行する『九州版画』など多数の版画誌に作品を発表し，版画家と交流している（加治，2008）．料治が編輯・発行する『版芸術』（1936年3月刊．白と黒社）第7号「全国郷土玩具集（東近畿郷土玩具集）」は月岡の版画集として刊行された．こうしたことから，月岡が朱美之会の成立にどのようにかかわったかは目下のところ不明であるが，料治との交際を通して清永と月岡も，玩具趣味と重層的に展開された版画のネットワークにおいて親交を深めていったと思われる．月岡は『朱美』には第1冊以降第4冊まで作品を寄せている（清永，1940a-c；1941）．

　一方，岡田清一は，「大邱府三笠町七六」を拠点とし『朱美』には第1冊に2点，第2冊2点，第3冊1点を発表している（清永，1940a-c）．第2冊に附された「朱美通信二」（清永，1940b）に，第1冊は「作品を裸でお届けして大変不評でありましたので，<u>岡田大兄のお力添え</u>を以て，台紙と帙を試みました．今後も紙を努力して続けます．<u>岡田大兄の御厚意</u>を深く御礼申し上げます」と特筆している．これらの文言から，岡田が本誌の刊行に物理的に一役買っていたことがわかり，また「大兄」という敬称からも岡田がネットワーク内においてより敬意を払うべき地位にあったとわかる．岡田の経歴は，1931年に東京美術学校図画師範科を卒業し，島根県立松江中学校勤務を経て，翌年水戸工兵第14大隊第3中隊幹部候補生となる．その後は，1936年に発会し

た日本本土の美術団体一水会（二科会を脱退した洋画家が結成した）の会員となる（武藤，1938a）．そして1937年から1942年まで大邱師範学校の教員であったことが確認される．朝鮮美展に1937年第16回に油彩で初入選していることから，1936年前後に朝鮮に移住したと考えられる．岡田は，朝鮮美展に初入選以降，1943年の第22回まで油彩で出陳を果たし（朝鮮総督府朝鮮美術展覧会，1937-1940；『毎日新報』，1941.5.25；1942.5.27；1943.5.25），1943年に「榛の会」の会員にも選出されたが，同年に応召している（武井，1943）．清永が「大兄」としたのは，岡田の物理的な援助に対する謝意に加え，このような美術家としての経歴にもよると考えられる．

　岡田の版画創作が確認できる最早期は，1938年5月発行の『九州版画』第17号である（図7）．これ以降岡田は大邱から大分の本誌に，第20号を除き第22号まで，朝鮮の風景や風俗を題材とした作品を寄せている（武藤，1938a-b；1939a；1940a-b）．武藤は同誌第17号のあとがきで（武藤，1938a），大邱師範学校の岡田の加入を伝え，東京美術学校卒などの経歴を紹介している．岡田は自身の作品が掲載された『九州版画』第17号を武藤から送達され，早速その受領を伝える書簡を武藤に送っている[3]．本書簡に，岡田は，大邱師範学校において木版画を学生にやらせていることなど近況を綴り，同校で図画講習会を開催するので，木版画やエッチングの作品を借りられないか武藤に打診している．また目下入手可能な版画誌の発行所の照会も依頼しており，版画創作だけでなくその普及にも熱心に取り組んでいたことがわかる．なお大邱師範学校をはじめ当時の師範学校などの図画教育における版画の広がりについては，今後の取り組むべき課題と考えている．

　この他創刊を支えた「内地の諸大家」「鮮内の先輩」としてどのような作家がいたか見ていく．まず「内地の諸大家」とは，後掲の「朱美之会会員一覧」（以下，「一覧」と略称する）の通り，『土偶（志）』にも版画の寄稿を続け

---

3）　岡田から武藤に宛てた書簡の封筒裏面には，「六月十□日□」（□は判読できなかった）と記されている．また同封されていた大邱師範学校研究部主催の「図画唱歌夏期講習会」の案内状には，開催日が「昭和十三年七月二十日」とあり，本案内状の作成日は「昭和十三年五月」と記されている．

る旧知の「玩友」「玩兄」（後述するように『土偶（志）』への出陳者は「一覧」の通番を□で囲った）や，清永が日本本土の版画ネットワークにおいて知己となった版画家たちを指していよう．

　一方，「鮮内の先輩」としては，第1冊の会員名簿によれば（清永，1940a），前掲の岡田や尾山以外にも，東京美術学校を卒業した専門家や，朝鮮美展の入選作家，日本本土の美術展に出陳を果たしている作家，および朝鮮において名の知れた作家などが少なくないと知れる．例えば，「朱美通信二」（清永，1940b）によれば，「本会員より鮮展の特選として岡田，<u>野田</u>両氏があり<u>伊東</u>，尾山氏の入選がありこんなうれしい事はありません．お喜びと共に吹聴します」とある．「野田」とは，野田習之［熊本県立工業学校染織科中退（熊本日日新聞社熊本県大百科事典編集委員会，1982）］のことで，戦後は染織・図案作家として知られる．「釜山府富民町」に居住し（清永，1940a-c），第1冊から第5冊終刊まで作品を確認することができ（図8），いずれも朝鮮の風俗や風景を描いたものであった（清永，1940a-c；1941-1942）．朝鮮美展には，1937年第16回から1944年第23回まで工芸部門に出陳している（朝鮮総督府朝鮮美術展覧会，1937-1940，『毎日新報』，1941.5.28；1942.5.27；1943.5.25；1944.5.30）．また「伊東」とは，伊東正

図7．薬水，岡田清一，1938年，（武藤，1938a），個人蔵．

図8．鉢里面，野田習之，1940年，（清永，1940c），個人蔵．

図9．仁王尊　伊東正明，1940年，（清永，1940a），個人蔵．

明（1913-1988）のことで，1934年に東京美術学校図画師範科を卒業後に，和歌山県女子師範学校勤務を経て，1938年から1942年まで「全州府全州師範学校」に在籍した．『朱美』には第1冊から第3冊まで各1点出品している（図9）（清永，1940a-c）．朝鮮美展にも全州から1938年第17回から1944年第23回まで西洋画に出陳している（朝鮮総督府朝鮮美術展覧会，1938-1940，『毎日新報』，1941.5.25；1942.5.27；1943.5.25；1944.5.30）．1938年には第2回改組文部省美術展覧会（新文展）に「朝鮮所見」，翌年第3回にも「仏魔仁王朝鮮所見」（ともに水彩）が入選しており（東京文化財研究所，2006），それぞれ1939年の朝鮮美展第18回，そして翌年の第19回の入選作品と同構図と推察される．

　また後掲の「一覧」によれば，釜山の土肥徳太郎（1872-不詳）は，同地において写真館，土肥耕美園を運営し，「釜山第一流の写真師」（中田，1905）として知られた．また晋州師範学校の教員西村義人［1910-1982．1940年に出征している（西村義人生誕100年記念展実行委員会，2010）］や，台湾から会員となっている台南師範学校の教員山本磯一（1898-不詳）も，ともに東京美術学校図画師範科を卒業している．西村は1939年朝鮮美展第18回に出陳し（朝鮮総督府朝鮮美術展覧会，1939），山本は台南師範学校に赴任して早々に創設された，官設展台湾美術展覧会第1回（1927年）に無鑑査で出陳している［第1回から1930年第4回に出陳が確認される（台湾教育会，1928-1931）］．とくに山本が『朱美』第1冊に台南から寄せた作品は，『朱美』全5冊中の唯一のエッチング作品であった（図10）．山本は東京美術学校卒業とともに台南師範学校に赴任しているが，「榛の会」の会員でもあり，日本本土の版画誌にも台南からエッチング作品を盛んに発表しており[4]，版画のネットワークにおいて清永と知己になったと考えられる．

　そして前章で見たように佐藤米次郎も，『朱美』第1冊から第4冊まで作

---

[4]　『エッチング』（西田武雄編輯，日本エッチング研究所刊）の7号（1933年5月刊），9号（1933年7月刊），11号（1933年9月刊），12号（1933年10月刊），15号（1934年1月刊），26号（1934年12月刊），30号（1935年4月刊）に台湾から各1点作品を寄せている．

品を寄せている（清永，1940a-c；1941）．佐藤も，1942年朝鮮美展第21回および翌年の第22回に入選し（『毎日新報』，1942.5.27；1943.5.25），日本本土の版画展にも出陳を重ねている．また月岡同様に数多くの版画誌に作品を寄せ，「榛の会」の会員でもある．そして自身も版画誌を多数刊行するなど創作や普及活動を活発に展開しており，清永とは朝鮮に移住前から版画のネットワークにおいて知己になっていたと考えらえる．

　この他に『朱美』の創刊を支えた「鮮内の先輩」として，後掲の「一覧」に示す通り，釜山に居住する作家があげられる［「一覧」の（1）から（7）．『朱美』のみに版画作品が確認される作家は下線を付した］．清永を除き『朱美』以外の創作版画誌には版画作品を発表しておらず，清永の周囲に形成された趣味家のネットワークに端を発し版画を手がけたと推察される．清永は，第1冊に附した「朱美通信一」において，「初歩の方も参加して居られますので，半島の版画界を啓発して頂く意味に於て，指導して頂くと云う大衆的観点より一時見過して貰うことに致します．必ず号を追い充実した美本なものと致します」と記している．すなわち，清永は，趣味家のネットワークにおいて版画を始めた朝鮮在住の会員たちの版画の修得の場としての意義も同誌に見

図10．顔の習作，山本磯一，1940年．（清永，1940a），個人蔵．

図11．川口風景．半田一夫，1940年．（清永，1940a），個人蔵．

出している．そうした会員のうち，半田一夫（1899-不詳）は玩具趣味から版画の創作に，より傾倒していった会員といえる．半田は，元々釜山郷土玩具同好会の会員であった同僚教員の勧誘で1935年代に会員となったが，1937年に他学校へ校長として赴任すると，同会の会員としての目立った活動が確認されなくなったという（鈴木，2009）．一方『朱美』には，第1冊から第4冊まで朝鮮の風俗を捉えた版画作品を寄せている（図11）（清永，1940a-c；1941）．

## 第3節｜『朱美』刊行の推移と作家の動静

このように清永の周囲に形成された朱美之会に支えられて，『朱美』は時局下に創刊された．しかし清永は，『朱美』各冊に添えた「朱美通信」において，その刊行が当初から一貫してスムーズではなかったことを吐露している（清永，1940a-c；1941-1942）．本誌は，会員による実費負担によって賄われており，会員には「朱美通信」を通じて台紙や送付時の梱包材の調達が困難であることが知らされ，紙類の返送や実費の送金が求められた．また，刊行期日も不安定で，第2冊は予定より1か月遅れて1940年8月に，第3冊は「身辺の雑事と紙難の為」2か月遅れて1940年12月に刊行された（清永，1940a-c）．第4冊は翌年2月の予定であったが，やはり「身辺の雑事と統制強化により仕事に追われて」1941年9月となった（清永，1941）．第5冊は1941年10月末を原稿の締め切りとして，「今度は絶対に時を間違えず刊行します，是非奮って御参加願います」としていたが（清永，1941），結局約1年後の1942年8月25日に刊行された第5冊に「終刊」と記された（清永，1942）．

本節では，まず『朱美』各冊の出品者と作品総数，朝鮮在住者数とその作品点数がどのように推移しているか具体的に見ていく．冊次（刊行年月日），出品者総数（作品総点数）/朝鮮在住者数（朝鮮在住者の作品点数）の順に記す．

第1冊（1940.5.20）　22名（26点）　/　12名（16点）

第2冊　（1940.8.25）　21名（24点）　/　　8名（10点）
　第3冊　（1940.12.15）　25名（21点）　/　10名（10点）
　第4冊　（1941.9.10）　15名（17点）　/　　7名　（8点）
　第5冊　（1942.8.25）　　6名　（7点）　/　　3名　（3点）

　前掲から，1940年に刊行された第1冊から第3冊までは，会員も継続的に
作品を寄せており，遅延しながらも安定して運営されていたとわかる．既述
のように，清永は会員数の目標を25名としており（清永，1940a），『朱美』
第3冊ではそれを達成している．第3冊の発行に際しては，「御蔭で本誌は
益々内容も充実して好評であります，沢山出してはとの御希望もありますが」
とあり，増刷を求める声もあったようだ（清永，1940c）．
　しかし『朱美』第4冊の刊行は前述の通り大幅に遅れ，第4冊が刊行され
た1941年秋以降になると日本の戦局を如実に反映して，日本本土からの参
加者が『朱美』第3冊の15人から，第4冊では8人に激減している．「朱美
通信四」（清永，1941）によれば，「此の輯には岡田（清一），川上（澄生），
伊藤（正明），中川（雄太郎），内山（一郎），梅林（新市），梅原（興惣次），西
村（義人）の諸氏の御作が，矢張色々な事故の為め参加出来ませんで，非常
に淋しい思いが致します」[（　）はすべて筆者が付した]とある．このうち朝
鮮在住者は，既述した岡田，伊東（伊藤），西村の3名で，他は全て日本本
土からの参加者であった．すでに1940年11月末に刊行された『九州版画』
第22号のあとがきに，「お互いに時局のために本職の方に忙殺されて」とあ
り（武藤，1940b），日本本土では趣味的な活動の継続はより困難を極めて行
き，その1年後に日本本土で最後の創作版画誌であった『九州版画』も廃刊
となっている（武藤，1941b）．日本本土からの参加者が半数以上を占めてき
た『朱美』には，そうした状況が直接的に反映されたのである．
　また，朝鮮在住者は創刊時こそ日本在住者を上回っていたが，その後は常
に半数に満たなかった．さらに延べ89人（朝鮮在住者は延べ40人）が本誌に
作品を寄せたが，そのうち朝鮮人の参加は第1冊の金　正鉉（生没不詳）1名（図
12）に過ぎない．『朱美』の刊行が，清永の周囲に形成された日本人の郷土

図12. 鮮女（習作），金 正鉉，1940
年，（清永，1940a），個人蔵.

玩具や版画を愛好する趣味家の発表と交流の場に終始したと言わざるを得な
い．なお，金 正鉉の経歴などについては目下管見に入ってこないが，名簿
の住所である「釜山府瀛州町五四〇」（清永，1940a）は，朝鮮人が多く居住
する地域であり，日本人趣味家との交流がどのように展開されたか調査を続
けたい．

　次に『朱美』各冊の会員名簿（第4，5冊には会員名簿がない）および目次
などから（清永，1940a-c；1941-1942），朝鮮在住者を中心に，全会員の参
加状況について居住地ごとにまとめた「一覧」を掲載した．〇数字は引用し
た冊次を表す．朝鮮在住者については，氏名，［住所；経歴］，冊次「作品名」
の順に記した．朝鮮在住者以外は［経歴］，居住地および出陳冊次のみを記
した．また加治(2005)に収録された創作版画誌への作品発表がなく，『朱美』
のみに版画作品が確認される作家は下線を付し，『土偶（志)』に版画の出陳
歴がある会員は通番を□で囲った．

「朱美之会会員一覧」

○朝鮮在住者

釜山：(1)　土肥耕美 ［①②③釜山府幸町 1-37;写真館経営・写真家］:①「部
落」②「種を播く」（目次は土肥茗雲とある:筆者）③「鮮舞」（目
次は土肥徳太郎とある:筆者）

(2)　半田一夫 ［①②釜山府谷町 3-75③釜山大淵公立尋常小学校］:
①「牡丹台」「川口風景」②「槐亭里風景」③「海路」④「通度
寺風景」

(3)　野田習之 ［①②③釜山府富民町 3-10］:①「早春」②「少女の
印象」③「雙魚（題箋）」「鉢里面」④「仁王門の踊聲」⑤「石
窟庵十二面観音」

(4)　保田素一郎 ［①釜山府昭和通り 2-29；釜山放送局］:①「蔵票
鮮女」

(5)　山口孝二郎 ［①釜山府大新町 463-2］:①「面（習作）」

(6)　金　正鉉 ［①釜山府瀛州町 540］:①「鮮女（習作）」

(7)　清永完治 ［①②③釜山府大倉町 2-9］:①「枇杷（題箋）」「或る
路地」②「初夏」③「山門風景」④「水仙（題箋）」「水原長安門」
⑤「道」

全州：(8)　伊東正明 ［①②③全州府全州師範学校；1934年東京美術学校図
画師範科卒］:①「仁王尊」②「将軍標」③「眼鏡をかけた男」

大邱：(9)　岡田清一 ［①②③大邱市三笠町 76；1931年東京美術学校図画
師範科卒］:①「陽春街頭スケッチ」「蔵票（冬ノ号）」②「屋根」「庭」
③「秋果を売る」

仁川：(10)　佐藤米次郎 ［①②仁川府浜町 17　木村方③仁川府本町 2-17］:
①「仁川風景」②「鮮女」③「蔵書票（自家用）」④「蔵書票」

京城：(11)　尾山　清 ［①②京城府並木町 151③京城府並木町 4-151］:①「雪
ノ井頭公園」「轟島風景」「ガードから見た風景」②「瑞鳳（題箋）」
「踏切のある風景」③「蔵票（自家用）」④「艶子の像」「蔵書票」
⑤「郊外の停車場」

慶尚南道：

(12) 西村義人［①晋州師範学校②晋州府大正町34；1931年東京美
術学校図画師範科卒．1938年釜山公立中学校に赴任，1940年
晋州師範学校に転任，同年応召］：③「小品」

(13) 岡部忠之［③慶尚南道咸陽郡席卜小学校］：④「土堤の麦畑」

〈台湾〉

(14) 山本磯一［台南師範学校教員；1923年東京美術学校図画師範科
卒］：①台南市開山町3-173

〈日本本土〉

(15) 赤坂次郎：②③④⑤東京市深川区亀住町11

(16) 岩田覚太郎［教員；1927年東京美術学校日本画科卒］：①②③
愛知県半田市北荒古

(17) 内山一郎［教員］：②③愛知県豊橋中学校　＊作品は②のみ出陳．

(18) 梅林新市［教員］：①②③福岡市住吉先新屋1722

(19) 梅原與惣次［教員］：②③下関市長府町古江小路

(20) 江崎幸雄：④　＊『土偶志』第7期1号（清永，1941.3）に版画1
点を発表．

(21) 小野正男［医師・版画家］：①②③④久留米市大石町276

(22) 川上澄生［教員・版画家］：③宇都宮市外鶴田駅前

(23) 川邊正巳［銀行員］：①②③④鹿児島市下荒田町107

(24) 小井戸藤正：②③④⑤高山市東山愛宕下2950

(25) 佐藤達雄［教員］：①豊橋市豊橋中学校　②③東京市小石川区指
ケ谷町77東京聾唖学校図画手工室　＊作品は①②のみ出陳．
1941年死去（清永，1941）．

(26) 月岡忍光［教員・版画家］：①②豊橋市東八町416　③④長野県
松城町東條村田中

(27) 中川雄太郎［版画家］：②③静岡市瀬名　＊作品は②のみ出陳．

(28) 橋本興家［教員・版画家；1923年東京美術学校図画師範科卒］：
①東京市豊島区池袋町3-1566　③東京市豊島区千早町3-5

＊作品は①のみ出陳.
（29）武藤完一［大分県師範学校教員；川端絵画研究所（武藤,
　　　2019)］：①②③④大分市春日浦
（30）守　洞春［呉服商・版画家］：①②③④⑤高山市城坂

「一覧」から，日本本土からは東京，栃木，長野，静岡，愛知，岐阜，九州
各県など，日本各地から玩具趣味の教員や版画家などが朱美之会の会員と
なっていたのがわかる．『土偶（志)』に版画を寄せた会員以外にも，全国各
地の版画家などに広がりを見せており，板や料治，「榛の会」など美術界の
著名な版画家との交流を通して，清永の仕事が日本本土の版画家に知られた
ことによろう．また，そうした交流の1つとして地理的に近接し，日本全国
にそのネットワークを広げる『九州版画』との交流は，清永らのネットワー
クの広がりに影響したと考えられる．同誌終刊号に掲載された会員名簿によ
れば（武藤，1941b)，日本全国から38名の参加があり[5]，朝鮮からは，いず
れも朱美之会の会員である清永完治，岡田清一，佐藤米次郎，岡部忠之
（1907-不詳）の4名が記されている．武藤は，『朱美』が創刊した1940年5
月に，大分県師範学校の修学旅行の引率で朝鮮および満洲を旅した際に，「版
画の友人」のうち清永，岡田，佐藤らと面会できたと記しており（武藤，
1940)，すでに清永と交際していたと分かる．また武藤は『朱美』創刊以来
の会員で，第1冊から第4冊まで大分から作品を寄せている（清永，1940a-c；
1941)．そして前掲の岡田清一と同様に，佐藤も前章で既述したように，
1932年頃から双方の版画誌における作品発表などを通して交流をしていた．
　『九州版画』の会員名簿（武藤，1941b)にある岡部忠之については，『朱美』
には第3冊の会員名簿に初めて現れるが（清永，1940c)，実際の出陳は第4
冊だけである（図13)（清永，1941)．岡部は1925年に大分県師範学校を卒

---

5)　同誌終刊号に付された会員名簿によれば（武藤，1941b)，日本本土の参加状況は，
　都道府県（参加人数）の順で記せば，愛媛（2)，大分（13)，福岡（2)，岐阜（1)，
　愛知（2)，和歌山（1)，徳島（1)，大阪（1)，広島（2)，北海道（1)，京都（1)，
　東京（4)，宮崎（2)，長野（1)，兵庫（1)，佐賀（1)，静岡（1)，秋田（1)と
　各地に会員がいた．朝鮮の他に満洲からも1名参加している．

図13．土堤の麦畑，岡部忠之，1941年，
（清永，1941），個人蔵．

図14．洗濯女，岡部忠之，
1937年，（武藤，1937a），
個人蔵．

業後，県内の小学校教員を経て（大分合同新聞社，1981），1936年に朝鮮の
慶尚南道小学校教員，1939年からは他校において校長となり，1942年には
晋州公立高等女学校に転任したことが確認される．戦後は1946年には大分
県の四日市高等女学校に職を得て，後には大分県の宇佐市において教育や文
化，美術活動などをしている．朝鮮における岡部の版画作品は，管見におい
て『朱美』第4冊以外には確認されず，また日本本土においては『九州版画』
によってのみ，その足跡をたどることができる．武藤は1937年7月刊行の『九
州版画』第15号（武藤，1937a）において，本号から，朝鮮，咸陽公立普通
学校の岡部が加入したとし，「熱心な版画愛好家」と紹介している．そして
同誌には，岡部が寄せた多色木版「洗濯女」（図14）が掲載されている．武
藤との交際は前掲の岡部の経歴から，武藤による大分県師範学校を拠点とす
る版画の創作活動においてではなかったかと推察される．1936年に朝鮮に
移住の翌年に，早速『九州版画』に作品を寄せていることもそれを裏づけて
いる．これ以降岡部は同誌に，第20号と23号を除き，第24号まで朝鮮の
市井の風俗や風景に取材した作品を寄せている（武藤，1937a-b；1938a-b；
1939a；1940a；1941b）．こうしたことから岡部は，『九州版画』における版

画のネットワークを経て，『朱美』に出陳することになったと考えられる．なお，岡部は戦後に刊行された『九州版画』再刊［（橋本，1947；1948）．管見では再刊は2号まで確認されている］に，「表紙図案」と題する作品を寄せており，引き揚げの翌年には武藤との交際や同誌への版画の発表を再開したと知れる．

## 第4節 | おわりに

『朱美』は，1942年8月25日，清永によって同誌第5冊の封面に「終刊」と記され終わりを告げる．『朱美』第5冊には「朱美通信」が附されておらず，終刊の思いや経緯について知ることはできない．そこで本章のおわりにかえて，「藪から棒に」（清永，1940a）創刊をみた『朱美』終刊の顛末を明かし，そのうえで清永らによる版画創作や普及活動の意義の解明を試みる．

まず，既述のように『朱美』は，日本の戦局の影響を直接的に受け，『朱美』第5冊の会員数は日本本土から4名，朝鮮から3名に激減し，掲載図版も6点となったことが，終刊に至る理由の1つと推察される．また，『朱美』はそもそも時局下に創刊し，刊行を続けたが，『朱美』第1冊から第4冊に附

図15．少年工．赤坂次郎．1942
年．（清永，1942）．個人蔵．

された「朱美通信」には，戦争や戦局に関する記述などは一切みられない（清永，1940a-c；1941）．ただ物理的な困難を伝える「朱美通信」に，戦時下であることが意識されるばかりであった．そしてそこに掲載された版画作品も，時局を連想させるものは皆無であった（清永，1940a-c；1941）．つまり『朱美』は，実質的に戦争の影響を受けながらも，それに拘泥することのない版画創作の発表の場であり，会員の交流の場として機能していた．しかし第5冊はついに会員も7名に激減し，そのうえ東京の赤坂次郎（生没不詳）から「少年工」（図15）が寄せられたことで，戦時下に「報国」の意義を負わず，趣味的な意義の刊行を続けることは困難であると清永が観念したのではないか．

　しかしながら，清永が『朱美』の終刊を決めた最大の理由は，その母体といえる『土偶志』の継続が困難になったことにあったのではないかと考えている．第1節で見たように，そもそも清永らの版画創作は，清永の下に集った釜山郷土玩具同好会の機関誌『土偶（志）』における玩具表現の最適な手段として，清永が同誌において版画の普及を企てたことが端緒であった．『朱美』の「終刊」に先立つ1942年8月10日，清永は『土偶志』第7期2号には「終刊」とせず，敢えて「休刊」と記した（清永，1942.8）．『土偶志』には『朱美』とは打って変わって，日中戦争開戦後から断続的に戦争を翼賛する言葉が並び，戦局などを伝え戦時下であることが直接的に表現されている（清永，1937.11-1942.8）．また盟友小野正男が出征したことや（清永，1937.11），清永の自宅が「出征軍隊の歓送迎宿舎受命」となり，そうした中で『土偶志』の廃刊も考えたとする（清永，1938.2）．しかし「郷土心を培う重大な使命を持つ玩具研究は愛玩報国である」との言葉を得て，刊行の継続を決意したとしている（清永，1938.6）．そして，軍用鳩や軍用犬，軍用馬を偲び，鳩や犬，馬の玩具をモチーフとした版画の特集号を組むなどして（清永，1938.6；12；1939.5），『土偶志』において「愛玩報国」を実践していった．しかし遂に『土偶志』第7期2号に「土偶志休刊の辞」の掲載に至った．そこには清永の本誌への思いが赤裸々に綴られている（清永，1942.8）．8年間に20冊刊行した同誌の編輯を，「血のにじむ苦痛」を感じるほど編輯に行きづまったこともあると記し，「手塩にかけて育てあげた土偶志に暫く『さ

ようなら』をつげるのは全く辛い」，そして「土偶志への愛着はまだつきません．だから敢て休刊と云います」としている．

　このように両誌から窺い知ることのできる清永の思いの違いから，清永らにとっての版画創作が，当初から一貫して玩具趣味の追求に付随するものであったとみることができるのではないか．すなわち，『土偶志』の刊行が継続されなくなったことが，『朱美』終刊の最大の理由であったのではないか．こうしてみると清永にとって，版画創作や『朱美』の刊行は，郷土玩具の普及活動と表裏一体の活動であったといえる．

## 引用文献

大分合同新聞社（1981）大分県人名録，205．大分県合同新聞社．

加治幸子（2008）創作版画誌の系譜　総目次及び作品図版：1905-1944年，中央公論美術出版社．

加治幸子（2019）近代日本版画家名鑑　や前半．版画堂，**125**，68．版画堂．

清永完治（1935-1942）土偶（志）（1937.5から土偶志に改題），清永完治．

清永完治（1939）朝鮮の郷土玩具（土偶志臨時号），清永完治．

清永完治（1940a-c）朱美，第1冊-第3冊，朱美之會．

清永完治（1941-1942）朱美，第4冊-第5冊，朱美之會．

熊本日日新聞社熊本県大百科事典編集委員会（1982）熊本県大百科事典，646-647．熊本日日新聞社．

京城日報社（1915-1945）京城日報，京城日報社．

坂本悠一・木村健二（2007）近代植民地都市釜山，桜井書店．

佐藤米次郎（1941）蔵書票展覧会出陳目録．

鈴木文子（2009）玩具と帝国—趣味家集団の通信ネットワークと植民地．文学部論集，**93**，1-20．仏教大学．

関野準一郎（1935）郷土玩具を木版の画材として．陸奥駒，**17**，青森創作版画研究会夢人社．

台湾教育会（1928-1931）台湾美術展覧会図録（第1回-第4回），台湾教育会．

高崎宗司（2002）植民地朝鮮の日本人，岩波新書，**790**，岩波書店．

武井武雄（1939）第6回榛の会がり版通信上，**9**，榛の会．

武井武雄（1943）第10回榛の会がり版通信，**17**，榛の会．

谷 サカヨ（1943）第十四版 大衆人事録 外地 満・支 海外篇，帝国秘密探偵社．

朝鮮創作版画会（1930a-b）すり繪，**1-2**，朝鮮創作版画会．

朝鮮総督府朝鮮美術展覧会（1922-1940）朝鮮美術展覧会図録（第1回-第19回），朝

鮮総督府朝鮮美術展覧会.

東京文化財研究所（2006）昭和期美術展覧会出品目録（戦前篇），中央公論美術出版.

中田孝之介（1905）在韓人士名鑑，12．木浦新報社.

西村義人生誕100年記念展実行委員会（2010）西村義人　生誕100年記念画集，西村
　　義人生誕100年記念展実行委員会.

橋本富夫・武藤完一（1947-1948）九州版画（再刊），1-2，大分市立瀧尾小学校橋本
　　富夫.

畑山康幸（2002）朝鮮・釜山で刊行された『創作版画　朱美之集』—清永完治とその
　　周辺—．中国版画研究，4，87-98．日中藝術研究会.

毎日新報社（1941-1944）毎日新報（매일신보），毎日新報社.

武藤完一（1937a-b）九州版画，15-16，九州版画協会（大分県師範学校図画教室）.

武藤完一（1938a-b）九州版画，17-18，九州版画協会（大分県師範学校図画教室）.

武藤完一（1939a-b）九州版画，19-20，九州版画協会（大分県師範学校図画教室）.

武藤完一（1940）鮮満の旅ところどころ．エッチング，92，4-5．日本エッチング研
　　究所.

武藤完一（1940a-b）九州版画，21-22，九州版画協会（大分県師範学校図画教室）.

武藤完一（1941a-b）九州版画，23-24，九州版画協会（大分県師範学校図画教室）.

武藤隼人（2019）近代日本版画家名鑑　み後半・む・め・も．版画堂，124，69．版画
　　堂.

保田素一郎（1939）放送室から．朝鮮の郷土玩具（土偶志臨時号），22，清永完治.

料治朝鳴（1936）朝鮮土俗玩具集（全国郷土玩具集16）．版芸術，53，白と黒社.

# 第5章 　朝鮮人美術家の版画創作と日本

　これまで，植民地期朝鮮における日本人美術家による版画創作や普及活動を中心に解明してきた．その結果，1934年までの同地に居住する美術家による創作版画の普及活動と，1934年以降に日本本土から流入した日本版画の普及を期した活動，そして1940年前後に趣味的かつ芸術的な創作版画の普及活動があったことを明かした．本章では，この一連の活動をたどる中でも度々確認されてきた朝鮮人美術家によって，日本や日本人とのかかわりを通して手がけられた版画の創作活動の展開をたどる．それは，看過されてきた日朝の美術家の交差に光を当て，双方の視点から同地における版画の展開を捉え，植民地期朝鮮における両国の空白の美術史の解消を期した本研究の趣旨に鑑み，不可欠の作業となる．

　さて，19世紀末から20世紀半ばまでの韓国・朝鮮半島の版画史に関して，韓国では1989年の崔 烈による研究成果が嚆矢であり（崔，1989），2000年代に至って紙誌の挿画や表紙絵を中心とした版画作品の発見などによって，同地の人々による版画創作については，より体系的に肉付けされていった（金，2007；洪，2014）．しかし，それらでは，いずれも日朝の歴史が交差する場面では主観的に図版をとらえたり[1]（図1），あるいは，本書でこれまで

---

1)　『大韓民報』（1909.7.23）に掲載された図1について崔（1989）では，「この絵は韓国の民族服を着た朝鮮女性を押し出して，着物を着た女性を抱きかかえている親日売国奴を辛辣に皮肉っている」（筆者訳）とある．李 道栄（1884-1933）は日

図1. 普通雙和蕩，李 道栄，
1909年，（『大韓民報』，1909.
7.23）．

見てきたような日本人の活動については一切触れていないし，そうした中で
現れた朝鮮人美術家による版画創作についても触れていないか，あるいは簡
略化された記述にとどまった．たとえば崔（1989）では，平壌に移住した版
画家小野忠明と崔　志元（不詳-1939）や崔　榮林（1916-1985）らについて，
小野が彼らに影響を与え，崔　榮林に棟方志功を紹介したという事実だけが
記載された．

　2007年に日韓両国の共催で青森県とソウルで開催された「棟方志功と
崔　榮林展」（池田，2007）は，そうした状況に一石を投じるものであった．
すなわち，同展の開催は，日韓両国によって植民統治期の美術史を検討する
ことが避けられてきたことを直視したものであった．そこでは，両国の美術
家の交流を通して朝鮮で何が起こり，それが何を創出したかなどの検討の必
要性が指摘されている（奇，2007）．そしてその端緒として，小野や棟方の
影響や交流について，当事者である朝鮮人美術家への口述調査に基づく研究

――――――――――

　　　韓併合に抗し反日的な風刺漫画を数多く描いたとされるが，本図に関しては明らか
　　　に着物ではなく，中国清代の女性の服装と見られることから，親中派を風刺したも
　　　のではないか．

成果も示された（権，2007）．しかし，小野の指導や棟方への師事を通して平壌の美術家が版画の創作活動を展開したことは明かされたが，依然として，そもそも朝鮮の美術家に版画を教授した小野のどの作品にどのような思いが込められ，それがどのように受けとめられたかといった点についての十分な検討には至っていない．また洪（2014）は，日本の創作版画が，朝鮮人の版画創作に与えた影響について客観的に述べているが，やはり，彼らがそれらをどのように吸収したかや，さらには彼らの作品の創作意図などの分析には至っていない．一方北朝鮮では，国家主席であった金 日成（1912-1994）の美術志向を体系化した「美術論」（1991年）が発表され，朝鮮の美術史は抗日闘争の革命美術が起点と定められたために，植民地期朝鮮における日本人や日本とのかかわりにおいて生じた版画は否定されることになった(畑山，2014)．

　植民地期朝鮮の版画を，崔 烈（1989）では，古版画のスタイルを踏襲した伝統様式の版画，現実主義的な版画，そして純粋美術主義的な版画の3つに分類している．これらの版画は植民統治期に重層的に流通したが，主な流通期間と形式などで記すと次のように言い換えることができると考えている．すなわち，伝統様式の版画が1890年前後から1910年代にかけて紙誌や教育書の挿画などとして流通し，現実主義的な版画が1919年の文化統治への転換期からプロレタリア芸術運動が事実上停止を余儀なくされる1930年代半ばにかけて，社会の実情を白黒の陰刻法で表現した紙誌などの挿画や作品，ポスターなどとして現れた．そして純粋美術主義的な版画とは，本書のテーマとする創作版画を指す文言であり，これまでたどってきたように日本本土における創作版画の興隆期である1920年代から，日本文化の表象と位置付けられた日本版画の普及活動が展開した1942年前後までとすることができる．ただ崔（1989）では，純粋主義的な版画において，植民地期の創作版画の存在は認知しながらも，既述のように日本人美術家や日本とのかかわりについて検討していない．そしてそうしたことが繰り返された（金，2007；洪，2014）．本章ではそこに焦点を当て，日本人美術家との交流や日本とのかかわりを通して朝鮮人美術家が手がけた版画創作について，実証的

に跡付けていく．すなわち，1910年以降1945年までの期間で，日本人の美術家や日本における留学や，日本の版画作品の影響を受けた朝鮮人美術家を対象とし，これまで欠落していた日本語で記された史料の網羅的な蒐集と分析を行い，とくに，版画作品を実見することができた3つの事例について明らかにする．

　まず第1節では，第1，2章でも言及した朝鮮や日本本土における日本人との交際を通して創作版画を修得し，朝鮮人で初めて創作版画集を刊行し，そして京城で木版展覧会を開催した李秉玹と金貞桓の創作活動や，彼らの版画創作を支援した日本人との交流の経緯について解明する．当時の年鑑や新聞，および彼らによる創作版画集や，日本での活動が確認できる彼らの作品が掲載された雑誌の分析などにより跡付けていく．次いで第2節では，前掲の，小野忠明の指導を受けて，本格的に版画創作を始めた崔志元や崔榮林の創作活動の展開について，また「同時代の作家」（権，2007）として彼らに認知された小野の作品に，どのような思いが込められていたか，朝鮮人美術家への口述調査（権，2007）などや，小野の版画作品および創作活動などをたどり解明する．そして，第3節では，東京美術学校における留学を経て，京城の母校養正高等普通学校（現・養正高等学校．以下ともに養正高校とする）の図画講師となった李昞圭（1901-1974）の版画の創作活動について明らかにする．韓国では，李昞圭の経歴を記述する中で，当時の美術活動について，官設展を嫌い出陳せず，朝鮮人美術家の書画協会や東京美術学校の朝鮮人卒業生による美術展など，極限られた展覧に出陳したことは言及されているが，版画創作については一切触れられていない（韓國民族文化大百科事典編纂部，1991）．ここでは李昞圭が10年にわたり養正高校の校友会雑誌（以下校誌とする）『養正』の表紙絵に創作版画を発表し続けたことに着目し，それらがどの様な意図で創作され，なぜ創作活動を辞めたかといった点について解明する．『養正』を所蔵するソウルの養正高校で実施した同誌の調査を踏まえて（2017.7.31実施），同校の校風や日本の創作版画界の動静，そして植民統治政策の影響などを検討し明かしていく．最後に，こうした彼らの版画創作は1940年前後から確認されず，なぜそのような展開を見せる

ことになったか考察する．なお，『養正』（徐，1924；磯部，1925-1936；稲見，1937；同，1939-1941）および『朝鮮』（朝鮮総督府，1943-1944）からの引用は，適宜「（『養正』あるいは『朝鮮』号数：編輯者，刊行年）」などとする．

## 第1節 │ 李 秉玹と金 貞桓の版画創作と日本人ネットワーク

　ここでは，植民統治期に朝鮮人として初めて創作版画の個展を開催し，日本本土ではあるが初めて創作版画集を刊行した李 秉玹と金 貞桓による版画の創作活動に，日本や日本人美術家などとの交際がどのようにかかわっていたか明らかにする．そこで，まず金 貞桓に先立ち朝鮮での版画創作が確認されている李 秉玹について，どのように版画創作を展開したか，日本人美術家との交際がそこにどのように関わっていたかたどる．その上で，創作版画集を共同で刊行した金 貞桓との出会いについて両者の経歴を踏まえて考察する．

　李 秉玹は，京城の舟橋普通学校に在学中に図画教師金 鍾泰（1906-1936）と尹 喜淳（1906-1947）の薫陶を受け，1931年に高等普通学校を卒業したことが知れている（井内，2015）．版画創作に関しては，第1章および第2章で言及したように，それに前後して1930年に開催された朝鮮創作版画会が主催する第1回創作版画展覧会に出陳したのが最初である．この時，李 秉玹は，同会の中核である多田毅三から，「李 秉玹氏の諸作中には『フランス人形』の単色中に持て余さざるものあり」と評価されており，弱冠19歳の李 秉玹が版画創作において早くもその頭角を現していたことがうかがえる．

　では，そもそも李 秉玹はどのように創作版画を始め，朝鮮創作版画会の活動に参加することになったのか考察したい．前掲のように，李 秉玹と美術との出会いは図画教師金 鍾泰と尹 喜淳によった．両名はともに朝鮮美展には特選を含む出陳歴を有する．金 鍾泰が第5回から第10回，および第12，14，15回であり，第15回は故人として出陳されており，朝鮮の美術界では一目置かれていたとわかる（朝鮮総督府朝鮮美術展覧会，1926-1931；

1933；1935；1936)．尹　喜淳は，第6，8，10，16回に出陳している（朝鮮総督府朝鮮美術展覧会，1927；1929；1931；1937)．また金　鍾泰が初入選した朝鮮美展第5回は，折しも多田が編輯した雑誌（多田，1926）で，同展の全入選者の経歴を紹介している．さらに『朝鮮年鑑〈昭和十年度〉』（京城日報社，1934a）において同地の「昭和八年八月末現在」の西洋画家として掲載された29人に，金　鍾泰と尹　喜淳も含まれており，当局が認知する美術家であったとわかる．なお彼らとともに後述する李　昞圭の名前も見られる．また，同所に掲載された美術家たちは，既述のように官設展である朝鮮美展への出陳を嫌った李　昞圭を除き，すべて朝鮮美展の常連であった．その中には，多田毅三はじめ朝鮮創作版画会のメンバー（佐藤九二男，石黒義保）も含まれていることから（京城日報社，1934a)，当局側が認める同地の美術家のネットワークに金　鍾泰や尹　喜淳も少なからずかかわっていたと考えられる．さらに彼らが勤務し，李　秉玹が少年期を過ごした舟橋町には，1925年前後から1929年前後まで，朝鮮創作版画会の母体である朝鮮芸術社を兼ねた多田の居宅もあった．こうしたことから，金　鍾泰と尹　喜淳が多田らとの交際があった蓋然性は極めて高いとみる．そして金　鍾泰らから美術を修得した李　秉玹が，彼らを通じて多田らとの交際を持ち，創作版画を始め，朝鮮創作版画会の活動に参加することになったのではないかと考えている．

　朝鮮創作版画会の第1回創作版画展覧会に次いで李　秉玹の版画創作が確認できるのは，第2章で言及したように4年後の1934年である．そして，この時初めて金　貞桓の名前も現われる．すなわち，1934年8月『京城日報』(1934.8.26) に「木版小品展」という小さな記事が掲載され，「<u>東京上野美術学校</u>出身の李　秉玹と金　桂桓両氏木版小品展覧会を廿五日から卅一日まで京城長谷川町プラターヌ（画廊も兼ねた喫茶店：筆者）で開催」とある．朝鮮語新聞である『朝鮮日報』(1934.8.26) にも「金・李両氏　版画小品展」の見出しで，「東京で<u>長年</u>木版画を研究していた版画界の名声である金　貞桓と李　秉玹」（筆者訳）がとし，開催期間と場所を告知し，多数の参観を願っているとしている．『京城日報』にある「東京上野美術学校」とは，1918年に紀　淑雄 (1872-1936) が豊多摩群戸塚町（現・新宿区早稲田）に創立した日

本美術学校のことである．その出身の李と金とあるが，日本美術学校の同窓
会名簿には「金 貞桓」の名前では掲載がなく，卒業を確認することはでき
なかった（日本美術学校校友会，1954）[2]．李 秉玹については，1934年第15
回生として図画科を卒業したことが記されている．さらに，同年の朝鮮美展
第13回に油彩画の入選も確認でき，李が「東京」から出陳したとわかる（朝
鮮総督府朝鮮美術展覧会，1934）．したがって，李 秉玹については，『朝鮮日報』
に「長年」とあり，日本美術学校の卒業を確認できることから，1930年に
朝鮮創作版画会による第1回創作版画展覧会に出陳し，翌年に高等普通学校
を卒業すると早速日本本土における留学を始め，図画科に籍を置き版画を専
門的に修得したと跡付けることができる．

　この「木版小品展展覧会」の開催については，朝鮮語新聞である『東亜日
報』（1934.8.25）においても報じられ，両名についてさらに情報を得ること
ができる．「木版小品展開催　茶房『플라타느』에서（『プラターヌ』で：筆
者訳）」という見出しで，前掲の2紙より一層詳しく次のようにある．翻訳
すれば，

> <u>版画の研究家で舞台装置家として</u>，東京で堀口大學（1892-1981：筆者）そ
> の他諸氏の支持の下に<u>版画限定版</u>を出版することになっている金 貞桓，李 秉
> 玹両氏は，今月25日から来る31日まで1週間市内長谷川町茶房プラターヌで
> <u>木版小品展を開催し，会心の作20余点展示の予定</u>．

とある．「版画の研究家で舞台装置家」とあり，舞台装置家としての経歴は，
後述のように両名とも戦後にたどることができる．版画については李 秉玹
は既述の通りであるが，金 貞桓の経歴によれば，1932年に京城の私立徽文
高等普通学校（以下徽文高校とする）に在学中に舞台照明を担当したことが，
舞台美術にかかわる契機とされるが，朝鮮における版画創作については言及
されていない（韓國民族文化大百科事典編纂部，1991）．では，金 貞桓はどの
ようにして李 秉玹とともに版画を創作するようになったのであろうか．前

---

2)　韓国側の文献では，金 貞桓は，1937年に日本美術学校応用美術学科に入学し
　　1939年まで在籍していたとされているが（韓國民族文化大百科事典編纂部，
　　1991），本稿では日本美術学校同窓会の名簿に準じる．

掲の李 秉玹の図画教師である尹 喜淳は，金 貞桓と同じ徽文高校の卒業生である．また『朝鮮年鑑〈昭和十年度〉』（京城日報社，1934a）によれば，尹 喜淳や金 鍾泰の所在はともに1933年8月末現在「在東京」とあり，後述するように李 秉玹や金 貞桓と同じころに東京にいたと推察される．こうしたことから金 貞桓と李 秉玹の接点は，尹 喜淳や金 鍾泰，あるいは同地に築かれた尹らが集う美術家のネットワークではないかと考えている．

　次いで前掲の『東亜日報』（1934.8.25）に記された，李 秉玹と金 貞桓が「東京で堀口大學その他諸氏の支持の下に」に出版した「版画限定版」について，その実見に基づく検討を踏まえ，それがどのような版画集であったか明らかにする．そのうえで「堀口大學その他諸氏」とは具体的にどういう人たちで，どのような経緯で支持を得ることになったのか解明する．

　「版画限定版」とは，李 秉玹と金 貞桓のサインのある創作版画集『LE IMAGE』（金・李，1934）を指すと考えている．『LE IMAGE』は，形状から既製のスケッチブックに作品を直接貼付したものとみられる（図2）．そして，おもて表紙の見返し（遊び）に「Byung. h.李」「Churng h. Kim」（両名ともに原文のローマ字は筆記体である）「1934.6」とペン書きされている．裏表紙の見返し（遊び）にも漢字縦書き毛筆で両名の名前，その左横に2人のローマ字筆記体の名前を1つに合体させたペン書きのサインも記され，その下には「1934.7」と添えてあり，同集の完成にひと月を費やしたと推測される（図3）．そして同頁上部の左角に「11」とあり，通号を記したものとみる．木版作品は表紙に貼付された1点を合わせて計17点あり（図2，4-19），目次や頁付けは無いが，各作品の下部に題目が手書きで添えられている．ただし，表紙に貼付された作品と，巻頭の樹木を描いた作品には題目もなく（図2，4），それぞれ表紙絵と扉絵の態をなしている．最初の貼付作品である「いちご」（図5）と題された1点だけに李 秉玹のサインが記され，他の作品には作者名はない．「いちご」に続いて掲載された「夜」（図6．以下図19までのキャプションは題目のみとする）および「太陽と波」（図7）の3点が多色摺りで，その他は全て単色である（図8-19）．

　これら17点の作品をみると，版種はすべて木版であるが，単色摺りや多

図2. 『LE IMAGE』表紙, 不詳,
1934年, (金・李, 1934), 個人蔵.

図3. 『LE IMAGE』裏表紙の見返し
に記されたサインと通号 (11), (金・
李, 1934), 個人蔵.

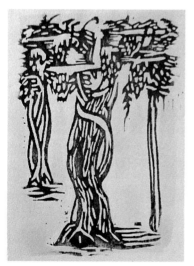

図4. 不詳, 不詳, 1934年, (金・李,
1934), 個人蔵.

図5. いちご, 李秉玹, 1934年, (金・李,
1934), 個人蔵.

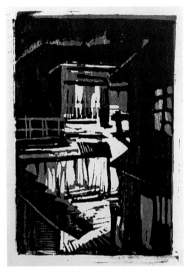

図6. 夜

図7. 太陽と波

図8. 兄と妹

図9. 風景

図10. アトリエの一隅

図11. 室内

図12. 浜辺

図13. 洋館

図14. 農家

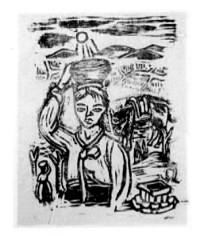

図15. 農村風景

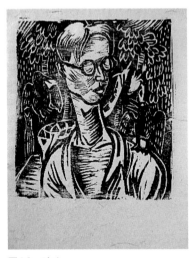

図16. 呟く

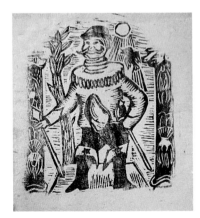

図17. ドン・キホーテ

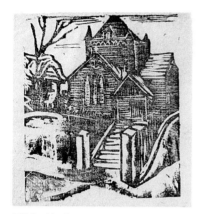

図18. L'êglise

図19. 仙人掌

色摺り，具象表現だけでなく象徴的に対象をとらえた表現など描画法もさまざまである．また，題材も静物，人物，風景，そして朝鮮の風景や風俗を捉えた「農家」（図14）「農村風景」（図15）といった郷土色を表象した，当時日本の創作版画界や植民地の美術界において題材として推奨されたものまでも網羅している．彼らによってこうした多彩な創作が行われた背景には，彼らの留学期間が日本の創作版画界の活動が活発化した時期と重なったことにあったと推察される．すなわち，本書でもすでに述べてきたように1931年に日本版画協会が組織され，翌年にはパリでの展覧を成功裏に終え，その後欧米各国において展覧が継続的に開催された．また版画の技法書の刊行や創作版画誌の刊行も旺盛に行われ，そうした中でエッチングや前衛的な構図など，新奇性のある版種や描画法が現れ（井上，2010；三木，2010），それらに接する機会にも事欠かなかったと推察される．こうしたことから本集の刊行は，彼らが留学期間に修得した創作版画の集大成と位置付けられるのではないか．

次に，『LE IMAGE』を支援したとする「堀口大學その他諸氏」の「その他諸氏」とは具体的に誰を指すのか．それは堀口大學を詩父と仰ぐ出版家秋 朱之介（1903-1997）ではないかと考えている．秋が編輯する書物紹介

の趣味雑誌『書物』（秋，1933a-c，1934a-i）において，李と金両名のカットや表紙絵などが確認される．まず4月号の目次に「カット」として「金 貞桓」「Byung H Li」と明記されており，本誌には金のサインの入ったカット2種，李のサインが入ったもの3種を確認することができる（秋，1934d）（図20）．次いで同年7月号と8月号の目次に「表紙 李 秉玹」と明記され（秋，1934g, h），8月号の表紙絵は無記名であるが（秋，1934h），7月号の表紙絵（図21）の左下には「㊑」とサインも見える（秋，1934g）．ただ，描画法については記されておらず，これらの作品が版画であるか判別することは難しい．

　秋は，「多年の宿望は日本に於ける美書出版の仕事で」，その手始めに『書物』の刊行を位置づけたとしている（秋，1933a）．したがって同誌の装幀にはこだわりを見せ，とくに表紙の装幀については，「三か月おきに変えてゆきたい」と注力している（秋，1933b）．その創刊号の表紙絵は，医学博士で詩人の木下杢太郎（1885-1945）が提供し（秋，1933a），「木版刻摺」を，秋が「木版芸術の大家」（秋，1934a）と重用する岩田泰治（生没不詳）が担い，秋が天下一品と讃える表紙絵であった（秋，1933a）．この他には，日本の版画界でも活躍し（東京文化財研究所，2006），本の装幀なども手掛けるロシア

図20.『書物』4月号見返し（遊び）と扉絵，左図が李 秉玹，右図が金 貞桓，1934年，（秋，1934d），個人蔵．

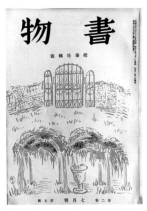

図21.『書物』7月号表紙絵，李 秉玹，1934年，（秋，1934g），個人蔵．

人の画家バルバラ・ブブノワ（1886-1983）や（秋，1934f），秋（1988）に
よれば，「この人（＝ブブノワ：筆者注）ばかり頼むわけにはいかない．だから，
小村雪岱とかいろいろ使った」とある様に，『書物』は様々な表紙絵で飾ら
れた（秋，1933a-c，1934a-i）．小村（1887-1940）も1910年代から泉 鏡花
（1873-1939）の小説の装幀などや新聞の挿画，舞台装置などにおいても活
躍した．秋は，こうした著名な作家の中にあって，無名の留学生李 秉玹の
表紙絵を起用した．同年5月に李が朝鮮美展に入選していることもあり，同
誌の表紙絵のローテーションの1人として李を採用したと考えられる．

　では，そもそも秋が『書物』の装幀に李らの起用に至った経緯はどのよう
であったか．『書物』の出版社である三笠書房は「淀橋区戸塚町」にあり，
同所は1932年に東京府に編入され淀橋区内となるが，かつては豊多摩郡戸
塚町のことで，李 秉玹らが学んだ日本美術学校の当時の校舎も戸塚町にあっ
た．朝鮮出身の美術を専攻する学生が，美書にこだわりをみせる秋の三笠書
房に出入りし，『書物』に挿画や表紙絵を寄せることになったと考えること
はできないか．またその契機が，朝鮮で多田ら日本の美術家との交際を持つ
彼らとのネットワークが何らかの媒介となっていた可能性もあり，今後さら
に調査を継続していきたい．

　一方堀口は本の装幀に版画家長谷川 潔(1891-1980)などの版画を多用し，
版画に愛着があった．また陶磁器が好きで，蒐集した朝鮮や日本の古いもの
を日常においても折に触れ楽しんでいたという（堀口すみれ子氏私信，
2017.9.16）．また堀口の父九萬一（1865-1945）は外交官として仁川に単身
赴任していたこともあり，同地についての印象は幼少期から少なからずあっ
たと思われる．ただ，堀口自らが朝鮮からの留学生ということで支援を始め
たというわけではなく，朝鮮の文物も愛好し，異国における居住経験の豊富
な堀口が，自身を詩父と慕う秋のところに出入りする留学生李 秉玹と金 貞
桓の創作版画集の刊行を援助することになったとしても不自然ではないので
はないか．朝鮮で日本人美術家のネットワークにおいて創作版画を始めた朝
鮮人美術留学生と，活動地域の隣接する出版家との出会い，そして版画を好
む文学家との出会いによって，植民地期の朝鮮人美術家による最初の創作版

画集の刊行が実現した．李 秉玹らは日本留学の最終年度にその集大成的な創作版画集を刊行した後，さらに朝鮮（京城）において初めての朝鮮人美術家主催の創作版画展を開催した．おそらく，同展覧が「会心の作20余点」からなる「木版小品展」であることから（『東亜日報』，1934.8.25），サイズや点数からも『LE IMAGE』に貼付された作品を中心とする展示ではなかったか．

　さて，前掲の『東亜日報』（1934.8.25）には「版画の研究家で舞台装置家」とあったが，その後彼らによる版画創作については一切確認されず，ともに「舞台装置家」としての活動を展開していく．李 秉玹は留学を終えて朝鮮に戻り，やはり1938年に演劇団体「浪漫座」（1940年に朝鮮総督府により解散された）の中心的な構成員の1人となり，舞台装置を担当したという（이두현，1966；張，1974）．同劇団は，実践と理論を通して新劇樹立の一石となろうと創立されたとされる．これは，前掲の日本美術学校の創立者紀 淑雄が志向し，同校で継承された，理論と実技との両方面から美術制作，観照および批評の3つの能力を開発養成するという建学の精神（西，2012）と同義といえる．また，金 貞桓は1939年に東宝映画社の美術科の嘱託として舞台装置の制作の現場で実践を積んだ．そして，1939年の6月から8月にかけて，朝鮮総督府朝鮮語版機関紙『毎日新報』の日本語版週刊新聞『國民新報』に，「金 貞桓」の記名のある日本や日本人の様子を捉えた挿画が確認される（『國民新報』，1939.6.18，6.25，7.9，7.30，8.6，8.13，8.20，8.27）．そして1940年に帰国以降は，生涯にわたり舞台芸術界を牽引し続けた（韓國民族文化大百科事典編纂部，1991）．このように，彼らはいずれも帰国後は版画創作からは距離を置き，日本における留学や就業などを通して修得した志向や技能を生かして演劇の舞台装置を中心に活動を展開した．

## 第2節 小野忠明と崔 榮林と崔 志元の版画創作

　版画家小野忠明は移住地平壤の朝鮮人美術家に創作版画を教授し，彼らとともに自らも版画の創作活動を展開し，彼らに「同時代の作家」（権，

2007）として認知された．ここでは，小野と，具体的に版画創作を確認することのできる崔 榮林と崔 志元による版画の創作活動をたどり，小野との交際や小野の版画創作におけるどのような点が彼らに影響を与え，「同時代の作家」とされたのか考察する．

　青森県弘前市に生まれた小野は，美術家を志して上京するが，関東大震災で被災したことで一旦絵をあきらめて考古学の道に進んだ．そして1929年に平壌府立博物館に職を得て移住し，引き揚げまで同地に居住した（長部，1979）．小野は移住後に，同郷の版画家で，すでに版画界の寵児として一目置かれる棟方志功から日本本土の版画展への出陳を勧められ，対外的な版画創作を始動させている．そして1938年に第13回国展に版画作品「群れる蛙」の出陳を果たすと，第19回まで出陳を続けた（東京文化財研究所，2006）．出陳図版は管見に入ってこないが，題目から小野が好んで題材とした動物や，朝鮮の風俗や風物に取材したものであったとわかる．1939年の第14回は「鯉」，1940年の第15回は「あそび女達」，1941年第16回「婦人肖像」，1942年第17回「玄武門」「七星門」，1943年第18回「扶余落花岩」，1944年第19回『『伝説の平壌』（挿絵）［平壌で刊行された同書（八田，1943）に単色木版の蛙の挿画がある：筆者］」であった．また日本版画協会展にも，いずれも動植物を題材とするものであるが，1942年の第11回に2点，推挙を受け同協会会友となった1944年第13回にも2点出陳している（東京文化財研究所，2006）．一方朝鮮では，後述のように，書籍などの挿画やカットにとどまっている（八田，1943；『朝鮮』5-10月号：朝鮮総督府，1944）．

　小野によるこのような対外的な版画の創作活動は，ちょうどその技法を朝鮮の若い美術家に教えた時期と重なる．なかでも崔 志元と崔 榮林は，小野の影響を深く受けた作家であった．権 幸佳（2007）などによれば[3]，志元は光成高等普通学校美術組を経済的な理由から中退し，同校の先輩である榮林

---

3）　2006年に韓国文化芸術委員会「韓国近現代芸術史口述採録事業」の一環として張利錫に実施した調査（2006.9.26-10.26．計5回）および三星文化財団「元老作家口述プロジェクト」の一環として黄 瑜燁に実施した調査（2006.11.23-12.7．計4回）の採録研究者である権 幸佳への取材（2016.7.16実施），および権（2007）に基づき記述した．

の仲介で，三中井デパートの美術部で働く美術仲間の張 利錫（1916-）の助手として働きながら独学で絵画を学んだ．そして材料の調達が安価なことから版画の創作を始めたという．志元は版木代わりに木製のものを手当たり次第に彫り，屋外に出て一心に彫っていたところを偶然に小野が目にしたことが，小野が自宅で志元に版画を教える契機であった．そして志元を通して，榮林や張も小野から版画を学ぶことになったという（権，2007）．

　この小野との出会いに先立ちそもそも志元が版画を始める契機となったのは，平塚運一の「朝鮮風景木版画」を目にしたことであったとされる（権，2007）．平塚は，第2章で既述のように4回にわたり朝鮮の地を踏んでおり（平塚，1978），同地に取材した作品は枚挙にいとまがない[4]．そのうち3度目の1936年8月に平壌を訪れている．この平壌訪問について，平塚（1978）によれば，朝鮮総督府鉄道局直営の平壌鉄道ホテルのラベル製作のために招聘され，同ホテルの支配人宮川 肇（生没不詳）と洋画家宮坂 勝（1895-1953）のアレンジで平壌師範学校での版画講習会と個展を開催し，思う存分写生と見学をしたとしている．さらに平壌府立博物館館長らと交流したと振り返り，同館の小野についても，棟方との関係や出土品の修理を行う仕事をしていたことなどに言及し，1942年に平塚が結成したきつつき会の同人であったとしている．小野は，きつつき会の版画集（平塚，1942-1943）にも平壌から作品を寄せている．日本の版画界の重鎮であり，自らその普及のために日本全国および植民地まで足を運ぶ平塚は同地の美術界でも名実とも

---

4)　平塚の朝鮮における個展以外の作品発表は，1937年に関釜連絡船金剛丸に制作した「雨の内金剛」，1938年に李王家美術館に陳列した「内金剛風景」，翌年「百済旧都」，1942年「岩屋寺経蔵」（國立中央博物館，2010）などがある．京城で発行の『文化朝鮮』（武内，1941，1942）の挿画や扉に平塚の木版作品を確認できる．次いで日本の創作版画誌に発表した朝鮮に取材した作品を，（刊行年），「題目」，『誌名』巻号の順に記す．（1934）「百済旧都扶余平済塔」『榠』4，「百済旧都扶余平済塔」『版画研究』2，（1935）「鶏林（慶州）」『陸奥駒』19，「慶州古墳群」『陸奥駒』20，「雁鴨池」（慶州）『白と黒』2-1，（1937）「土城里（楽浪郡治址）」『白と黒』3-1．この他官設展などへの出陳作品を，展覧名毎に，（発表年）「題目」会期の順に記す．国展（1934）「東大門（京城）」9，（1935）「百済旧都（扶余）」「新羅旧都（慶州）」「鶏林（慶州）」10，（1936）「仏国寺」11，（1937）「内金剛山」「京城南大門」12，（1939）「内金剛萬瀑洞」14，（1940）「瞻星台名月」15，新文展（文部省美術展覧会）（1939）「平壌大同門」3．

に知られ，1938年および翌年には版画作品を李王家美術館の展示に出陳し寄贈している．志元らが同地において平塚と直接接触があったかは不明であるが，小野に出会う前に平塚の版画を目にすることは，難しいことではなかったと思われる．

　では，崔 榮林と崔 志元が小野の指導を得てどの様な版画の創作活動を展開したか見ていく．崔 榮林はすでに高校生の時に朝鮮美展第14回（1935年）に西洋画で初入選しており（朝鮮総督府朝鮮美術展覧会，1935），相当の力量を有していたが，小野に版画の才能を開花され，1938年から1940年まで東京の太平洋美術学校［明治期の洋風美術団体である明治美術会（1889年創立）の後身である太平洋画会が設立した研究所が1929年に改称したもの］に留学し（奇，2007a），小野の仲介で棟方志功の知遇を得ることになった．棟方は1936年に第11回国展の入選を経て版画家として知名度を上げ，1938年に官設展である第2回新文展において版画で初めて特選を得たことでそれを盤石にした．小野が棟方に榮林を紹介したことは，榮林に格別の才能を見出していたことの証左といえる．そして榮林も，この体験から多くの影響を受けたことが，その作風に跡付けられている（奇，2007a）．榮林は日本への留学に前後して，朝鮮美展には1938年第17回に油彩で入選し（朝鮮総督府朝鮮美術展覧会，1938），1942年第21回，1943年第22回には「創氏改名」の施行（1940年2月）を受け改姓し，「佐井榮林」の名で，やはり油絵で出陳を果たしている（『毎日新報』1942.5.27；1943.5.25）．榮林の版画作品は朝鮮において発表を確認できないが，日本本土では日本版画協会展に出陳している．1939年の第8回に「平壤牡丹台」と「荷運ぶ二人の女」，1940年の第9回に「練光亭（平壤）」，「平壤大同門」，1942年の第11回に「女」「太鼓オトリ」を出陳した（東京文化財研究所，2006）．いずれも作品を確認することはできないが，題目から日本人美術家も度々題材とした朝鮮の景勝地や風俗を描いたものであったようだ．

　崔 志元は，経済的な理由から朝鮮で版画創作を続け，1939年の朝鮮美展第18回に出陳した単色木版画「乞人と花」（序章図12）が，朝鮮人の美術家として，初めての版画作品の入選となった（朝鮮総督府朝鮮美術展覧会，

1939）．本図は，花をつまんだ半裸の志元を手前に描き，後方には志元が思いを寄せていた工場経営者の娘を描いた．従来朝鮮美展への版画の入選作品は，同地の風景や風俗，女性の肖像といった，客体を捉えたものばかりであったが（序章図2-11, 13, 14），本作は作家自身を画面に描き，心象風景を描写し，それらとは全く趣を異にしたものであった．その後まもなく志元は，前掲の娘をはじめ，女性から悉く拒絶され続けたことで自暴自棄となり泥酔して死に至ったとされる（権，2007）．花をつまんだ志元の指が，往生者を極楽浄土に迎えることを表した阿弥陀如来の印相（来迎印）のようにも見え，その死を寓意したとも見ることができる．そしてその描写は，1937年頃から棟方が取り組み始めた宗教を題材とした創作［例えば「東北経鬼門譜」(1937年作)］に現われる神仏の描写を彷彿させる．小野の自宅では，平塚や棟方はじめ，日本の創作版画の権威の作品を目にすることができた（権，2007）．志元の本図だけでなく，戦後に創作された榮林の版画創作などにも，平塚や棟方そして小野の太く明快な刻線などの影響を見て取ることができる．

　1939年に早逝した志元を悼み，小野と榮林，張 利錫ら高校の美術班の先輩後輩を核として美術団体「珠壺会」が結成された（奇，2007）．この「珠壺」とは小野が志元に手向けた彼の号であり，小野が彼らの間で慕われていたことの証左であろう．毎年展覧会が三中井デパートで開催され，1944年まで継続された．特に初回は版画が多く，志元の自宅に残された作品を展示し，また小野が所有する棟方の作品を参考出陳したという（権，2007）．しかし彼らは朝鮮戦争（1950-1953）の勃発により平壌を離れたために，同地から唯一持ち出すことのできた崔 志元の「乞人と花」を除き版画作品は管見に入ってこない．また戦後に韓国の画壇で美術活動を展開する中で，版画を多数創作したのは崔 榮林だけである．榮林は，「越南画家」として独特の民族的な作風を醸し（奇，2007），棟方や小野らとの交際を通して修得した版画を，戦後に独自の芸術的境地へ昇華させて創作活動を継続している．

　では小野自身は朝鮮においてどのような版画を創作し，そこにどのような思いを込め，彼らに「同時代の作家」（権，2007）と認知されたのか考察したい．既述のように朝鮮美展などの展覧に小野は出陳していないが，平壌で

刊行された八田（1943）の挿画の他，1944年5月から同年10月にかけて，朝鮮総督府機関誌『朝鮮』に提供した扉のカットに小野の画業をたどることができる．5，6月号の扉は「蛙」（図22）で（『朝鮮』5，6月号：朝鮮総督府，1944），八田（1943）や平塚（1942-1943）に寄せたような，小野が好む動植物を題材としたものであった．しかし7，8月号には「乙蜜台」（平壌の牡丹台にある高句麗時代の軍事指揮台であり，朝鮮八景の1つとされた），そして9，10月号に朝鮮の風景としてよく題材にされる「玄武門」（図23）（平壌の景勝地の1つで日清戦争時に清国軍が駐屯し，日本軍が最初に攻め込んだ地とされる）を提供した（『朝鮮』7-10月号：朝鮮総督府，1944）．同誌には，第3章でみた仁川の佐藤米次郎が，当地の子どもの遊びに取材した木版画を，小野に先立ち1年にわたり寄せている（朝鮮総督府，1943.5-1944.4）．このように子どもや蛙を題材としたものから，日本人によく知られた戦跡を描いたものに変化したことは，当局側の機関誌である本誌に官側の意向が働いたか，あるいはそうした空気の中で提供したと考えることもできるのではないか．

　ただ「玄武門」（図23）には，小野が密かに発したメッセージを読み取ることができると考えている．本図には木々に溶け込むように，門を見上げる背広を着た男が描かれている．この男は，日本人すなわち小野自身ではないかと考えている．既述のように植民地朝鮮を題材とした版画は，いずれも朝

図22．蛙，小野忠明，1944年，（『朝鮮』5月号：朝鮮総督府，1944）．

図23．玄武門，小野忠明，1944年，（『朝鮮』9月号：朝鮮総督府，1944）．□は筆者が付した．

鮮の人々や風景，風俗といった客体として対象を捉えたものばかりであった．前掲の志元の「乞人と花」や小野の本作のように，作家自身を同地の風景に描いたものは希である．本図に居るのが小野とすれば，志元が「乞人と花」で，朝鮮服も身につけず半裸の自身を描くことでその内面を表現し，貧者と富者，醜人と美人といった理不尽な対峙を描写したように，小野は朝鮮服でない背広の男，すなわち異民族としての自身を描き，風景に一体となって見えるが，決して融解することのない違和感を朝鮮の人々に代って訴えたのではないか．

　このように小野は，朝鮮の若い美術家に版画を教授しつつ，自身も一旦は距離を置いていた日本本土の展覧への出陳を果たすなど，版画創作を積極的に展開したことは，彼らの交流が相互に刺激的で有意義なものであったことの証左といえる．小野が，戦後に珠壺会のメンバーに，「日本人でありながら朝鮮の学生に友好的で版画に対する熱情を包み隠さず伝えた同時代の作家であったと記憶されている」（権，2007）所以であろう．

## 第3節｜李 昞圭による『養正』の木版表紙絵に見る版画創作の顛末

　李 昞圭は韓国では洋画家として知られ，戦後早々に設置された朝鮮美術建設本部の委員などに選出されるが，その経歴に植民地期における版画の創作活動に関する記述はない（韓國民族文化大百科事典編纂部，1991）．また李 昞圭が『養正』に寄せた版画作品については，主に日本語によって編集された同誌の分析などの検討を欠く中で主観的に解釈されてきた（金，2007；洪，2014）．ここでは，同誌の分析を中心に，李 昞圭と日本や日本人とのかかわりおよび植民統治の影響について検討し，主観的な解釈がなされた作品を中心に創作意図について解明を試みる．そして，李 昞圭による足かけ10年余りに及ぶ版画の創作活動が，どのような状況下で展開し終焉を迎えたか解明する．

　李 昞圭の経歴は，1918年に京城の養正高校を卒業し，1920年4月に東京私立正則英語学校へ入学し，その後朝鮮総督府給費生として川端画学校そ

して東京美術学校聴講生を経て，1926年3月には岡田三郎助教室の特別学生として卒業した（吉田，2009）．1927年に京城の徽文高校に赴任し（『養正』3号：磯部，1927），翌年には母校である養正高校の「図画講師」として任用されている（『養正』4号：磯部，1928）．養正高校は，李朝最後の皇太子李 垠の生母厳妃の甥である厳 柱益（1872-1931）が，1905年に創立した養正義塾を前身とする．同校は，厳 柱益の志向を反映し日本語の修得が重視され（稲葉，1990），植民地教育政策に比較的柔軟に対応し，1913年に，朝鮮人男子対象の中等教育機関である高等普通学校として当局から認可を受け（水村，2014，2016），引き続き厳が養正高校校長を務めた．

　さて校誌『養正』の創刊は，1924年に同校の日本人教師磯部百三［1870？-不詳．1923年から1937年まで在籍した（稲見，1937）］が，日本への留学経験のある朝鮮人の生徒から再三にわたり校誌刊行の要望を受け，尽力の末に実現をみた（磯部，1924）．本誌は1924年に創刊以来，今日に至るまで刊行を継続している．ソウルの同校には，本研究の対象とする植民地期（1910-1945）では，1924年の創刊号から1941年の第17号まで所蔵が確認される（筆者現地調査，2017.7.31）．なお本章に掲載した同誌はいずれも同校が所蔵するもので，表紙に蔵書印などが押されているものもある．検討対象とした創刊号から第17号のうち（徐，1924；磯部，1925-1936；稲見，1937，1939-1941），第3号および第5号の表紙と目次が，第4号は表紙が欠落し，第16号が未所蔵である．また，編輯は文芸部長である同校教員が担当し，養正高校校友会が発行者となっている．同校校友会は，在校生を「通常会員」，教職員を「特別会員」，その他旧教職員および卒業生を「客員」とする3種の会員から構成される（『養正』創刊号：徐，1924）．

　まず，同誌第1号から第17号の表紙絵について概観すると，創刊時からカラー印刷され，創刊号と第2号は，同校の図画講師である柴田勝次（生没不詳）による「蓬莱」と題された描画で飾られている（『養正』創刊号：徐，1924；2号：磯部，1925）．同校の所在地「蓬莱町」にちなんで，仙人の住む秘境を描いたようだ．また第3号（磯部，1927）の表紙と目次が欠落しているため確認できないが，第4号で柴田が離任し，新たに李 昞圭が図画講師

として着任したことが記され，同号から表紙絵も李 晄圭が担当していることから（『養正』第4号：磯部，1928），恐らく第3号までは柴田の「蓬莱」であったと思われる．また表紙絵を李 晄圭が手がけることになったのは，後述のように編輯を主管する文芸部長磯部の言説から，磯部の依頼によったものであり，また表紙絵の内容や手法などは李 晄圭に一任されていたと推察される（『養正』第11号：磯部，1934）．そして『養正』第4号，第6から11号，第13から15号までの全10冊については，目次に「表紙絵　特別会員李 晄圭」と明記されている（磯部，1928，1930-1934，1936；稲見，1937，1939）．また第12号（磯部，1935）の目次には，「表紙絵」とのみ印字され作者名が印刷されていないが，図版の特徴から李 晄圭によるものとして間違いないと思われる．さらに実見したこれらの図版は，1932年12月発行の第9号（磯部，1932）を除き，全て木版画が原画であったとみる．1932年は，ロサンゼルス五輪（1932年7月30日-8月14日）に出場した同校生金 恩培（1913-1980）がマラソンで6位に入賞したことを受けて，第9号には五輪をモチーフとした表紙絵が寄せられているが，本図（図24）は恐らく木版画で

図24．『養正』第9号表紙絵，李 晄圭，1932年，（磯部，1932），養正高等学校蔵．

はない．したがって李　晄圭が表紙に寄せた木版作品は，第9号を除く1928年発行の第4号から足かけ10年余りに及んでいたと見ることができる．そして実見できたのは，そのうち第6から第15号までの9点であった（『養正』第6号：磯部，1930；同第7号：同，1930；磯部，1931，1933-1936；稲見，1937，1939）（図25-27，29，31-35）．

　李　晄圭が表紙に寄せた9点を見ると（『養正』第6号：磯部，1930；同第7号：同，1930；磯部，1931，1933-1936；稲見，1937，1939），いずれも1920年代から1930年代に盛んに印行された日本の創作版画誌に寄せられた木版画に見られる構図や題材などと類似している（加治，2008）．それには，2つの背景があったと考えている．1つは李が東京美術学校に留学した時期が，創作版画界の興隆期であったことと，李が留学後に赴任した京城においても，日本の創作版画の展開と，日本版画の盛んな流入があったことがあげられる．2つは，李の帰国に前後して始動し，若い美術家や美学生を惹きつけたプロレタリア芸術運動における版画の湧出期に触れたことによると考えている．後掲のように，李　晄圭の版画作品にはそのいずれの潮流も見てとることができる．

　前者については，李の留学期間が，1919年に日本創作版画協会が発会し，第1回展の成功などを経て，版画の技法書の刊行や東京美術学校における版画科の設置も目指されるなど普及活動が活発化した時期であった（三木，1998）．版画科の設置は，ようやく1935年に平塚運一らを講師とする臨時教室の開設によって果されるのだが，その間も，東京美術学校では彫刻科を中心に版画クラブも結成され（伊藤，2010；版画堂，2016），1928年には初回の展覧も開催されている（東京美術學校校友会，1928）．そして朝鮮に戻ってからも，京城においては，第1章および第2章で見たように同地における新興の美術としての創作版画や，日本本土から流入した版画の普及活動が展開していた．後者については，1920年代からプロレタリア芸術運動が萌芽し，1930年前後の組織形成期にかけて活動は活発化していき（岡本，1967），そうした中で大衆的で量産が可能であることから，プロレタリア美術として版画の創作も提唱された．東京美術学校はじめ美術の専門学校では，学生や留

図25. 『養正』第6号表紙絵,
李 昞圭, 1930年, (磯部,
1930), 養正高等学校蔵.

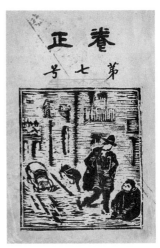

図26. 『養正』第7号表紙絵,
李 昞圭, 1930年, (磯部,
1930), 養正高等学校蔵.

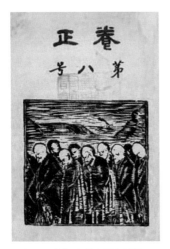

図27. 『養正』第8号表紙絵,
李 昞圭, 1931年, (磯部,
1931), 養正高等学校蔵.

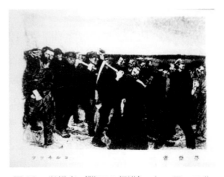

図28. 労働者 (職工の行進), ケーテ・コル
ヴィッツ, 1897, (千田, 1928).

学生の中にもプロレタリア芸術運動への参加も見られ（創立六〇年史編集委員会，1991；喜多，2003），東京美術学校に在籍していた朝鮮人留学生の運動への参加も確認される（喜多，2003）．こうした動きは，日朝両地において1930年前後に活発化したが，1934年には両地ともに官側によって解散を余儀なくされた．朝鮮では1930年にプロレタリア美術展（朝鮮プロレタリア芸術同盟水原支部主催）が開催され（『朝鮮日報』，1930.3.23, 4.1；『中外日報』，1930.3.28；同.3.31；同.4.1；同.4.4），それを契機として版画創作なども展開されたようだが（리재현，1999），翌年には大検挙が行われ，1934年には再び大検挙が断行されると組織的なプロレタリア運動は壊滅した（喜多，2003）．とりわけ，朝鮮におけるプロレタリア芸術運動は，日本のそれよりも官憲の取り締まりや弾圧が厳しく，その推進は極めて困難であったという[5]．このように李 晄圭は，東京美術学校における留学を経て，朝鮮において，純粋芸術としての創作版画の振興と，プロレタリア美術やその版画の湧出に同時的に眼差しを向けることができ，それが李の版画創作に生かされたと推察される．そのことは，李 晄圭の表紙絵に見られる，一見プロレタリア芸術運動における版画を想起させる，生活に取材した版画や白黒の描画が（図25-27），1932年以降には見られなくなったことが，前掲の同運動の顛末を反映したものであると見られ，その推察の一端を傍証するものといえるのではないか．

　次いで，李 晄圭の版画創作の意図を，これまで主観的な解釈がなされていた作品を中心に解明した上で，李 晄圭による版画の創作活動の顛末をた

---

5）　喜多（2003）は，日朝のプロレタリア芸術運動を比較し，朝鮮のそれは日本よりも制約が厳しかったとし，機関誌の発行もままならならず，運動の拡大の障壁となったとする．またプロレタリア美術展も日本では1928年から1932年まで5回開催したが，朝鮮では第1回展の開催にとどまったことや，展覧時の押収作品の多寡を挙げる．実際，朝鮮における同展については，新聞各紙の報道では「第1回」と位置付けられ（『朝鮮日報』，1930.3.23,4.1；『中外日報』，1930.3.28,31），第2回の告知もされ，日本のプロレタリア美術界諸氏の作品やロシアの作品の展示も予定しているとあるが（『朝鮮日報』，1930.8.2），第2回以降の展覧が実現することはなかった．また，第1回展についても，官憲による厳しい取り締まりの様子が報道され，70余点もの作品が押収されたことなどが報じられている（『朝鮮日報』，1930.4.1；『中外日報』，1930,3.31，同.4.1）．

どっていく．まず，『養正』第8号（磯部，1931）の表紙絵（図27）は，ドイツの版画家・彫刻家ケーテ・コルヴィッツ（1867-1945）の諸作を想起させる（図28）．コルヴィッツは，日本には1928年に，新興美術をとらえた美術雑誌に，作品6点とともに紹介されたのが最初であった（千田，1928）．コルヴィッツの作品は，労働者や貧困，戦争と民衆，母子といった題材からなり，それらは日本のプロレタリア美術運動においてだけでなく，中国でも魯迅によって革命美術の手本とされた（川瀬，2000）．第8号の表紙絵（図27）については，これまでコルヴィッツの影響が指摘され（洪，2014），植民統治下の自国に漂う暗鬱とした雰囲気の表象と解釈された（金，2007）．しかし，第8号の記述は，図27が同年（1931年）に死去した初代校長厳 柱益を追悼したものであることを示唆している．同号の冒頭には，厳の経歴に続き，全教員の「輓章」（弔いの漢詩）と「香典」が掲載される．李 昞圭は「輓章」に，「雅範美風老益新．花朝月夕自相隣．公何負我々無負．忍使余生涙湿巾．全州后人　李昞圭　哭輓」と寄せ，悲嘆と哀悼を表した（『養正』8号：磯部，1931）．李 昞圭が，厳 柱益の死に対するこうした思いを表紙絵にも表象したとすると，図27の中央に描かれた2人の首からは大粒の念珠が下がっているようにも見え，葬儀の参列の様子を描写したのではないかと考えている．したがって本作品の創作は，同校の創立と発展に尽力した厳の終生に純粋に哀悼を表し，その哀悼の表象として，コルヴィッツの描画が生かされたとみる．

　そして『養正』第10号（磯部，1933）の表紙絵（図29）も，やはり荒涼とした雰囲気が植民統治期の不穏な空気を表しているとされる（金，2007）．金（2007）は言及していないが，本図の中央に描かれた朽木の根本の左側に民族服を着た母子が描かれている．当時の日本の創作版画誌に寄せられた版画作品に朽木を中央に捉えた構図や，前節の小野の「玄武門」（図23）にも見られる風景に人が溶け込むように描かれたものは少なくない．同様に朝鮮の風景に当地の人を小さく描き入れ，「朝鮮らしさ」を添えたものも珍しいものではなかった（図30）．本図はそうしたスタイルを踏襲したものと考えている．

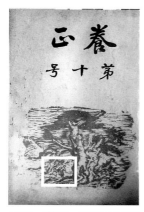

図29. 『養正』第10号表紙絵および□部分（筆者追加）の
拡大図. 李 昞圭, 1933年, （磯部, 1933）, 養正高等学校
蔵.

図30. 鶏林（慶州）, 平塚運一, 1935年,
（佐藤米次郎, 1935）, 渡辺淑寛氏蔵. □
は筆者が付した.

　次に1934年12月に刊行された第11号の表紙絵（図31）は, 典型的な日
本の創作版画の手法である板目木版による多色摺りで静物を描出した. 『養
正』第11号（磯部, 1934）の編輯後記によれば,「表紙画は例によって
李 昞圭先生にお願いした所, 奇抜なものが出来上った. それが題字と共に
三度刷りになったので, たった二つの玉葱だが, 大変高いねだんに付いてい
る. そのおつもりで御賞味を希う」と記されている. この記述は, 前掲のよ

図31. 『養正』第11号表紙絵,
李 昞圭, 1934年, (磯部,
1934), 養正高等学校蔵.

うに磯部が李 昞圭に表紙絵の内容や手法を負託していたことを示唆してい
る. 一方, 『養正』の刊行は校友会費と客員からの実費によって賄われており,
同誌にはほぼ毎号経済的な窮状と実費の納入が「謹告」されてきた(『養正』
2号-11号:磯部, 1925-1935). 同誌において, 李 昞圭の表紙絵について言
及したのはこの記述に限られ, 3度刷りの表紙絵の装幀が新奇なものであり,
また余程費用が嵩んだとわかる. 実際, 第6号(磯部, 1930)が図版と題字
を合わせて2色であった他は(図25), 第10号(『養正』7号:磯部, 1930;
磯部, 1931, 1933)までは, 全て単色であった(図26, 27, 29). そして第
12号以降はいずれも題字と合わせて2色で(磯部, 1935, 1936;稲見,
1937, 1939)(図32-35), 図版だけに2色を配したのは第11号だけであった
(図31).

　では編輯の窮状を知る李 昞圭が, こうした「高価な」表紙絵を寄せたの
はなぜか. それは, 磯部自身も画賛を手がけるなど美術を嗜好していること
から(磯部, 1937), 図画教育にも関心を寄せ, 李 昞圭との関係も良好であっ

図32.『養正』第12号表紙
絵，李　昞圭，1935年，(稲
見，1935)，養正高等学校蔵.

図33.『養正』第13号表紙
絵，李　昞圭，1936年，(稲
見，1936)，養正高等学校蔵.

図34.『養正』第14号表紙
絵，李　昞圭，1937年，(稲
見，1937)，養正高等学校蔵.

図35.『養正』第15号表紙
絵，李　昞圭，1939年，(稲
見，1939)，養正高等学校蔵.

たことにあったと推察される．前掲の本号の編輯後記にもうかがえたが，磯
部は第7号（磯部，1930）でも，李　昞圭の発意で図画奨励のために口絵に
図画の写真版を掲載したとし，会員諸君の丹精打込んだ作品で同誌が彩られ

ることを熱望する1人だとしている．では，李がそもそもこうした作品を手がけた背景はどのようなものであったか．それは既述した京城を拠点とする美術家のネットワークとのかかわりや，同年（1934年）の平塚運一の京城への来訪に起因するのではないかと考えている．すなわち，前述のように李 昞圭はすでに1933年8月末現在，「養正高等普通学校」に在籍する西洋画家として当局側にも知れ，李 秉玹の図画教師金 鍾泰らと同じ美術家のネットワークに数えられていた（京城日報社，1934a）．そして1934年3月末には平塚が京城を訪れ，京城師範学校における3日間にわたる創作版画講習会などや版画の個展などを開催している．また同年8月には，李 秉玹と金 貞桓が木版小品展を京城府長谷川町の「プラターヌ」で開催している．地理的にも養正高校のある蓬莱町と，長谷川町や徽文高校のある舟橋町などはいずれも同じ区域にある．こうしたことから創作版画を手掛ける李 昞圭が，京城で催された平塚の講習や李 秉玹らの木版画の展覧を訪れた蓋然性は高く，それらから得た手法を早速第11号の表紙に寄せた玉葱の多色摺りに実践したのではないか．

　李 昞圭が，彼のネットワークにおいて得た知見などを版画創作に試みていたことは，前掲のように『養正』に寄せた創作版画9点が様々な対象をとらえ，描き方も多様であったことにもうかがえる．また李 昞圭が『養正』第14号（稲見，1937）に寄せた慶州の仏国寺釈迦堂を描いたと思われる単色木版（図34）にも，平塚の版画創作の影響をうかがうことができる．平塚は1936年の第11回国展に木版作品「仏国寺」を出陳し（東京文化財研究所，2006），同年には既述の通り朝鮮を再訪していることなども，李 昞圭の創作に影響しているのではないか．そして李 昞圭のこうした試みを後押ししたのは，第2章でみたように1934年の平塚の来訪以降，京城に日本本土から版画が盛んに流入し，それらを目にする機会に事欠かなかったことが挙げられる．また，創立以来同校に，日本本土の文化の流入を柔軟に受け入れる土壌があったことも（水村，2016），足かけ10年余りにわたって表紙絵に創作版画を発表し続けることを促したとみる．

　しかしながら1939年の表紙絵（図35）を最後に，李 昞圭は版画創作と決

別する．それがどのような事情によるか，李　昞圭や『養正』を取り巻く状況の変化を踏まえて考察する．1938年3月「改定朝鮮教育令」が公布され，日本本土の教育制度と一致させるための「内鮮共学」が実施され，1939年から養正中学校に改称された．そして同年1月に刊行された『養正』第15号以降の見返しには，1937年10月に皇民化教育の一環として朝鮮総督府が作成し，清水（1959）によれば，全ての朝鮮人に斉唱が強いられた「皇国臣民の誓詞」が掲載されている（稲見，1939-1941）．さらに既述のように生徒の意を受け『養正』の創刊を実現し，図画教育の推進や李　昞圭の創作活動にも好意的な磯部が「健康上已むを得ず」退職し，代わって稲見俊次［生没不詳．早稲田大学高等師範部出身（稲見，1937）］が文芸部長に着任し，同誌の編輯担当となった（稲見，1937）．稲見は，その着任最初の編輯後記で，まず卒業生に宛てて『養正』を学内の文芸部主幹から切り離し，校友会全体の団結に寄与するものに改編すべきことを提言した．さらに在学生に宛てて，今年は諺文（植民地期朝鮮において朝鮮文字を指す言い方）が多かったために自身で編輯ができなかったと憤りを露わにし，「詩とか俚謡とかは致し方ないとして随筆，日記，紀行文，運動部報告は次号からは漸次国語で書いて貰いたい」（稲見，1937）と記している．次第に皇民化教育を加速させ，国語としての日本語の普及と定着を狙い，教育機関の統制を強めてきた同地の政治的な風潮が，同校の校友会誌にも顕著な影響を見せている．

　そうした状況下に李　昞圭は，『養正』における足かけ10年余りに及ぶ創作版画の発表を辞めている．1941年に刊行された第17号（稲見，1941）の表紙絵は，同校の4年生金　竣泰（生没不詳）が担当し，本図は木版ではない．金　竣泰は，李　昞圭が部長を務める美術部の部員で，同年に朝鮮美展第19回に入選を果たし（朝鮮総督府朝鮮美術展覧会，1940），その他複数の展覧にも入選している（沈，1941）．既述の通り本誌が学生の要望から発刊したことや（磯部，1924），同校校友会自治の学生への一任も早期から要望されていたことから[6]，校誌の表紙絵が教員から学生に託されたとすることもでき

---

6）　1920年代の抗日学生運動の1つとして京城府内の多くの学校で学生ストライキが
　　頻発する機運の中で，1928年6月には養正高校においても厳　柱益校長に対して，
　　同校校友会自治の学生への一任などが要求されたこともあった（水村，2016）．

る．しかしながら，それは，生徒に朝鮮美展の入選作家を得て学生の自治に委ねたというよりは，同校の体制や『養正』の変容に抗ってのことではないか．李晄圭は，第17号（稲見，1941）に掲載の同校校友会会員名簿に「瑞田晄圭」と記されている．その前年1940年2月の創氏改名の施行を受けて氏を改めたとわかる．すなわち植民統治の厳格化が次第に同誌の編集にも反映されるようになり，李晄圭は外面的には日本名を使うことに首肯したものの，朝鮮人美術家として日本文化の表象と意義づけられた創作版画を手掛けることはできなかったのではないか．そして，その経歴からも版画創作を消し去ったのである．

## 第4節 おわりに

　本章でみてきたように朝鮮人の美術家による版画創作は個人的な活動にとどまり，それが朝鮮において発展的に継続されたり，普及活動が展開されることはなかった．おわりに，植民地期の朝鮮人による創作版画の顛末を踏まえ，なぜそのような展開を見せたか考察したい．

　李秉玹と金貞桓は，多田らが組織した朝鮮創作版画会における1930年前後の創作活動や日本人美術家のネットワークとの関わりを経て，日本へ留学し，日本人との交流を通して創作版画集の刊行と，母国朝鮮における個展の開催まで実施にいたった．しかしながら彼らの版画創作は日本留学の最終年度である1934年に集中し，1935年以降については日本本土だけでなく朝鮮においても確認されていない．その後は既述のように，ともに演劇活動では日本での経験を生かした活動を展開し，そこに日本での学修が実践された．また，朱壺会の展覧に版画が多数含まれていたのは初回だけであり，戦後においても積極的に版画を制作したのは崔榮林だけであった（権幸佳氏への聞き取り調査，2016.7.12）．その崔榮林も，植民地期には日本本土の版画展に入選する力量を有していたものの，朝鮮美展に版画作品の出陳を確認することはできなかった．また，彼らに『同時代の作家』と認められた小野忠明も同地の官設展には出陳せず，当局側の機関誌には自身の思いを密かに描出

した．そして李 昞圭の場合は，創作版画の振興期に日本への留学を経験し，その後平塚運一の来訪などによる版画の修得の場を得て，日本文化の受容にも柔軟な態度を見せる同校の校風にも促され，『養正』の表紙絵において積極的に新たに得た版画の知見を実践した．しかし，1939年には，表紙の見返しに「皇国臣民の誓詞」が添付され，編輯者稲見の言葉にもあったように（『養正』15号：稲見，1939），自国語の使用が明確に制限されるようになった．このように1940年前後に朝鮮の植民統治が厳格化するにつれ，校誌にもそれが明確に現われるようになり，李 昞圭は創作版画から離れ，戦後になっても再開することはなかった．

　朝鮮人の美術家たちの版画創作がこのような展開を見せたのはなぜだろうか．それは，彼らの創作版画は未だ日本のそれを模倣したに過ぎず，彼らもよく知る日本の風土で育まれた創作版画の味わいを植民統治下の朝鮮において創作することへの抵抗があったからではないか．彼らが創作版画を手がけた1930年代とは，日本本土の国体や思想の統一を企図した動きが次第に加速する中で，純粋芸術として眺めていた日本の創作版画が，日本や日本人を表象するものという意義を明確に付与された時期であった．たとえば平塚運一が，1936年の平壌訪問を前に執筆した「版画界の近頃」（『京城日報』，1936.5.8）において，創作版画に現れる色彩や描写こそが日本人ならではの風情を醸し出すものと明言している．そしてすでに見てきたように1938年以降には，日本本土からそうした使命を負った「日本版画」が流入し，京城の「版画熱」を高めようとした．こうした日本文化の代名詞とされた創作版画に，植民地下の朝鮮人美術家として，同地を描き続けることは許しがたい行為と考えられたのではないか．10年以上にわたり『養正』の表紙に創作版画を寄せてきた李 昞圭でさえも版画創作から離れたのは，そこに日本や日本人ならではの風情を見ていたからであり，外面的には日本名を名乗ることに甘んじながらも，日本人の内面を負うことは受け入れられない行為であった．すなわち，朝鮮人美術家は日本や日本人の表象と意義付けられた創作版画と決別することで，日本人との内面的な同化を回避したのではないか．そのことは創作版画を自身の画境にまで昇華させた崔 榮林の創作活動だけ

が継続的に展開されていることや，独立後の韓国や朝鮮において自らの版芸術として版画創作が展開していること（洪，2014；畑山，2014）が，その傍証となるのではないか．

　本章では，とくに朝鮮人美術家が日本本土や日本人とのかかわりにおいて創作版画を修得し，創作活動を展開したことを直視し，同地における版画創作や展覧，出版物の刊行などについて，史料で跡付けられる活動を中心に解明を試みた．しかしながら未だ不明瞭な点も少なくなく，第1節で課題として言及した金 鍾泰や尹 喜淳などの足跡の解明や，李 秉玹や李 昞圭らと多田ら日本人ネットワークとのかかわりについてなど，今後も調査を継続したいと考えている．そして，植民地期における日本留学などを経て，戦後北朝鮮で版画創作を継続した朝鮮人美術家の活動についても残さず検討していくことが[7]，空白の美術史を埋める作業の一環であると承知しており，それらを丹念にたどっていきたいと考えている．

## 引用文献

秋 朱之介（1933a-c）書物，10月号-12月号，三笠書房．

秋 朱之介（1934a-i）書物，1月号-9月号，三笠書房．

秋 朱之介（1988）書物游記，書肆ひやね．

이두현（1966）한국신극사연구，서울대학교출판부．

井内佳津恵（2015）李 秉玹，『朝鮮』で描く展（図録），327．福岡アジア美術館ほか，読売新聞社．

池田 亨・奇 惠卿（2007）棟方志功・崔 榮林展（図録），棟方志功・崔 榮林展実行委員会．

磯部百三（1924）『養正』の生まれるまで．養正，1，3-5．朝鮮養正高等普通学校校友会．

磯部百三（1925-1936）養正，2-13，朝鮮養正高等普通学校校友会．

磯部百三（1937）歌集松の実，磯部百三先生歌集刊行会．

---

7）例えば，黄 憲永（1912-1995）は，平壌から帝国美術学校に留学し，同校の校友会名簿に，「大越正美（旧黄 憲永）」として，西洋画科を1937年度第5回生として卒業したことが記録されている（帝國美術学校校友会，1942）．黄は，卒業後も暫く日本に滞在し，日本の展覧会に出陳した後，平壌に戻り，戦後も同地で美術教育などに携わった．黄が1940年代に制作したエッチングによる作品が確認されている（崔，1989；洪，2014）．

伊藤伸子（2010）東京美術学校校友会版画部　1928-1933．日本近代の青春　創作版画の名品（図録），208-212．和歌山県立近代美術館・宇都宮美術館．

稲葉継雄（1990）旧韓末の私立学校における日本語教育．文藝言語研究　言語篇，18，79-112．筑波大学．

稲見俊次（1937）養正，14，朝鮮養正高等普通学校校友会．

稲見俊次（1939-1941）養正，15-17，朝鮮養正中学校校友会．

井上芳子・寺口淳治（2010）日本近代の青春　創作版画の名品（図録），和歌山県立近代美術館・宇都宮美術館．

岡本唐貴（1967）日本プロレタリア美術史，造形社．

長部日出雄（1979）鬼が来た　棟方志功伝，上，文芸春秋．

加治幸子（2008）創作版画誌の系譜―総目次及び作品図版：1905-1944年．中央公論美術出版．

川瀬千春（2000）戦争と年画―「十五年戦争期」の日中両国の視覚的プロパガンダ―，梓出版社．

韓國民族文化大百科事典編纂部（1991）韓國民族文化大百科事典，17，韓國精神文化研究．

奇　惠卿（2007）語りかける作品：棟方志功（Munakata Shiko）と崔　榮林（Choi Young-Lim）展．棟方志功・崔　榮林展（図録），12-15．棟方志功・崔　榮林展実行委員会．

奇　惠卿（2007a）崔　榮林年譜．棟方志功・崔　榮林展（図録），203-207．棟方志功・崔　榮林展実行委員会．

喜多恵美子（2003）プロレタリア美術運動における日韓交流について．現代芸術研究，15，3-13．筑波大学芸術学系藤井研究室・五十殿研究室．

金　鎮夏（2007）나무거울―출판미술로본한국근・현대목판화1883-2007，우리미술연구소．

金　貞桓・李　秉玹（1934）LE IMAGE（画集）．

京城日報社（1915-1945）京城日報，京城日報社．

京城日報社・毎日申報社（1934a）朝鮮年鑑〈昭和十年〉，京城日報社．

洪　善雄（2014）한국근대판화사미술문화―韓國近代版畫史，미술문화．

權　幸佳（2007）崔　榮林と珠壺会（チュホ会）．棟方志功・崔　榮林展（図録），170-174．棟方志功・崔　榮林展実行委員会．

國立中央博物館（2010）國立中央博物館所蔵日本近代美術西洋画篇（日本近代美術学術調査Ⅱ），國立中央博物館．

崔　烈（1989）근대판화를다시본다．월간미술，12，124-130．中央日報社．

佐藤米次郎（1935）陸奥駒，19，青森創作版画研究会夢人社．

清水慶秀（1959）朝鮮に於ける日本の植民地教育Ⅲ．広島女学院大学論集，9，57-

68．広島女学院大学．

徐　鳳動（1924）養正，**1**，朝鮮養正高等普通学校校友会．

千田是也（1928）ケエテ・コルヰッツ．中央美術，**14**（1），16-29．中央美術社．

創立六〇年史編集委員会（1991）武蔵野美術大学六〇年史，武蔵野美術大学．

武内真一（1941）文化朝鮮，**3**（3），東亜旅行社朝鮮支部．

武内真一（1942）文化朝鮮，**4**（2），東亜旅行社朝鮮支部．

多田毅三（1926）鮮展入選作品作及者一覧．朝鮮芸術雑誌朝，**2**，28-34．朝鮮芸術社．

中外日報社（1930）中外日報，中外日報社．

張　漢基（1974）韓国演劇思潮研究，（東國大學校研究叢書　8），亜細亜文化社．

張　孝根（1909）大韓民報（7月23日），大韓民報社．

朝鮮総督府（1943-1944）朝鮮，朝鮮総督府．

朝鮮総督府朝鮮美術展覧会（1922-1940）朝鮮美術展覧会図録（第1回-第19回），朝
　　　鮮総督府朝鮮美術展覧会．

朝鮮日報社（1930-1934）朝鮮日報，朝鮮日報社．

沈　魯源（1941）美術部報告．養正，**17**，92-94．朝鮮養正中学校．

帝國美術学校校友会（1942）昭和拾七年貳月会員名簿，帝國美術学校校友会．

東京美術學校校友会（1928）東京美術學校校友会月報，**26**（8），東京美術學校校友会．．

東京文化財研究所（2006）昭和期美術展覧会出品目録（戦前篇），中央公論美術出版．

東亜日報社（1934）東亜日報，東亜日報社．

西　恭子（2012）日本美術学校について～公文書に見られる学校経営：大正7年から昭
　　　和16年～，**14**，147-158．東洋大学人間科学総合研究所紀要．

日本美術学校校友会（1954）日本美術学校卒業生名簿，日本美術学校校友会．

畑山康之（2014）"ユートピア"を表象する版画家たち～現代北朝鮮版画事情～①．祝
　　　杯，**4**，25-36．コリア研究所．

八田　實（蒼明）（1943）伝説の平壌，文久堂書店．

版画堂（2016）版画堂カタログ，**112**，59．

平塚運一（1942-1943）きつつき版画集，**17**年版-**18**年版．

平塚運一（1978）平塚運一版画集，講談社．

毎日新報社（1939-1942）國民新報，毎日新報社．

三木哲夫（1998）日本創作版画協会の結成とその活動．近代日本版画の諸相，291-
　　　324．中央公論美術出版．

三木哲夫（2010）「日本創作版画運動」関連年表1904-1945．日本近代の青春　創作
　　　版画の名品（図録），225-262．和歌山県立近代美術館・宇都宮美術館．

水村暁人（2014）植民地期朝鮮における「校友会雑誌」～『養正』創刊号をてがかり
　　　に～．麻布中学校・高等学校紀要，**2**，18-36．麻布中学校・高等学校．

水村暁人（2016）続・植民地期朝鮮における校友会雑誌―『養正』第2号～5号をて

がかりに―．麻布中学校・高等学校紀要，5，4-23．麻布中学校・高等学校．

吉田千鶴子（2009）近代東アジア美術留学生の研究―東京美術学校留学生史料．ゆまに書房．

리재현（1999）정하보．조선력대미술가편람，259．문학예술종합출판사．

# 結　章

　これまで見てきた日本人美術家と，そこに現れた朝鮮人美術家による版画の創作活動の展開を，あらためて本文の叙述にしたがってたどりたい．そして，植民地朝鮮に展開した版画に日朝の美術家がどのような眼差しを向けていたか検討し，本書において繰り返し投げかけた，「朝鮮に木版画の普及しないのは如何であろうか」という問いの答えを導こうと思う．

　序章では，まず植民地朝鮮の美術界の状況を概観した．1919年に文化統治に舵を切った同地では，美術はほかの芸術分野に先んじて官側の支持を得て振興が図られ，その一環として1922年より官設展覧会（朝鮮美展）が開催された．そして1930年の同展第9回において版画の出陳が果たされた．それは，京城日報社記者で美術家の多田毅三が牽引する，同地で唯一の創作版画の活動団体である朝鮮創作版画会の要請によって実現した．しかしながら，版画の出陳状況の推移や日本人美術家の言説は，植民統治期間を通して版画が一貫して普及しなかったことを暗示しており，それは次章以降で跡付けられていく．

　まず第1章と第2章では，首府京城における創作版画の展開をたどった．第1章では，はじめに，1929年の朝鮮創作版画会の発会以前に，同地では版画がどのように展開していたかを明かした．1920年代前半より医専や京城帝国大学に在学する日本人学生が中心となって，版画を含む展覧会を開催し，木版を挿画とする機関誌も刊行していた．その後も1920年代末まで，

彼らの主催する美術展においては版画の出陳は特別なことではなかった。また、京城は日本本土から大陸への中継点として、画家の往来も頻繁で、日本本土の創作版画の振興活動と相まって、版画の個展の開催やエッチングといった新たな版種を目にする機会もあった。

　こうした状況を踏まえて、朝鮮創作版画会の発会の顛末と活動を、同会を牽引する多田毅三の動向とともに明かした。1921年ごろに京城に移住した多田毅三は、美術界のみならず官界やその他の芸術ジャンルにおいて築いた人脈を礎にして、国籍や美術のジャンルなどにも拘泥することなく朝鮮の「土着党」を自認して活動を展開した。多田の活動は、一貫して同地に立脚した芸術の新興を企図したものであった。多田は彼の下に集まった仲間を牽引し、活動団体や研究機関を設立し、そこから機関誌を創刊して、自身が理想とする植民地朝鮮の新たな芸術を生み出そうとした。その一環として、日本本土においても新興の美術としてようやく美術界にその位置を確立しはじめた創作版画を、同地の風土に適した新しい芸術として普及させようと奔走した。そうした多田の志向は、特にその出版活動に顕著にうかがうことができた。多田が最初に刊行した雑誌『朝』には、美術では版画作品の掲載を希求した。その後『ゲラ』においてそれは達成された。そして、1929年に朝鮮創作版画会を立ち上げ、機関誌『すり繪』を創刊し、当初の目的である美術作品としての版画の掲載を成し遂げた。

　多田を中核とする朝鮮創作版画会は、前掲のように朝鮮美展第9回における版画の受理を要請し実現させた。当局側に受理を承知させるに当たっては、周到に版画の隆盛をアピールした。その一環として、機関誌『すり繪』の刊行のほかに、受理前後に創作版画の展覧を3度行い（順に、1930年1月の朝鮮芸術社絵画研究所主催の試作展への出陳；1930年3月の朝鮮創作版画会主催創作版画展覧会第1回；1931年3月の同第2回）、また版画の研究会も開催するなどし、それらを『京城日報』をはじめとするメディアを使って報じた。このように朝鮮創作版画会は発会後2年にわたって、積極果敢に創作版画の普及活動を展開した。こうした一連の活動が多田に負っていたことは、1934年10月に多田が朝鮮を離れたことを契機として、それ以降は同会や同人の活

動が確認されなくなったことが証左であった．多田が朝鮮を立脚地とする創作版画の普及を期して，同会を牽引して展開した活動は，多田自身によって幕が下ろされた．それは多田が描いた，日本本土の活動の延長ではない，同地ならではの創作版画の普及の限界を見たからに他ならなかった．

　第2章では，多田をはじめ，朝鮮創作版画会の活動が報じられなくなった後の同地における創作版画の展開をたどった．1933年前後から版画関係の記事が『京城日報』に見られなくなったが，1934年3月に日本の版画界の権威である平塚運一が同地を訪れると，『京城日報』は平塚による創作版画の普及活動を連日報じた．平塚の来訪に前後して日本本土から京城に来訪した版画家などによる版画の個展の開催も報じられた．また朝鮮美展においても，朝鮮創作版画会の同人以外の版画作品の入選が連続した．そして朝鮮語新聞にも「版画」という文言が使用されるようになっていた．一方，日本本土で朝鮮に在住する日本人を票主とする木版蔵書票が紹介された．とりわけ1934年8月には，朝鮮人美術家による初めての木版小品展も開催された．こうしたことから，さながら首府京城では版画が一般に知られるようになったかのようであった．

　しかしながら，前掲のように多田毅三が1934年10月に同地を離れると，一時期版画界だけでなく，文芸や美術関係の記事も『京城日報』紙上から激減した．その後，日本本土の情勢が戦争へと向かう中で，浮世絵版画が西欧文化に勝る日本固有の文化の1つとして強調される．一方，創作版画家は，日本本土で育まれた創作版画に現れる情緒や色彩こそがより日本的なものとして打ち出されるべきであると主張した．日本本土からは，版画の流入に先立ち様々なジャンルの美術家が来訪し，個展の開催などが盛んに行われ，1936年代は連日紙上を賑わした．日中戦争勃発の影響でしばらく美術関係の活動は確認されなかったが，1938年には戦意高揚のための美術活動などが始動し，版画家も個展などの開催に来訪し始めたことが確認された．翌1939年になると，日本本土から美術家が盛んに訪朝するようになった．こうした状況下に当局側は，創作版画も浮世絵版画の技法を踏襲した新版画なども「日本版画」として，いずれも日本や日本人の風情を表象するものとし

て位置付け，日本本土から盛んに流入させていった．『京城日報』には，版画展や版画家の来訪が断続的に確認され，日本固有の誇るべき文化であり，日本文化の表象として日本版画の流入が促され，それは1942年まで継続した．こうした展覧活動などは，京城に店舗を構える主要百貨店が，文化向上の担い手との自覚の下にサポートをし，展覧場所を提供するなどした．各百貨店内の美術部を刷新し，宣伝美術家集団を結成するなど，当局の意に沿った日本版画の流入の促進にも貢献した．しかし1943年8月以降になると，日本本土からの来訪や個展などは皆無となり，国威発揚などの戦争関係の展覧の開催が確認されるばかりとなった．

　第3章および第4章では，京城以外の地域における日本人美術家の版画創作や普及活動を解明した．まず第3章では，1940年1月に青森から仁川に移住した版画家佐藤米次郎が，同地を拠点に展開した創作版画の普及活動をたどった．佐藤による普及活動の一環として時局下に京城で企画した蔵書票展覧会（会期：1941年10月16日-19日）では，日本の錚々たる版画家の作品を展示し「小品美術展覧会」と位置付け，また佐藤が移住後に知己となった，朝鮮在住の日本人による版画作品も展示した．佐藤は同地に移住直後から，日本本土の美術家などのネットワークを生かして，版画展や版画創作や版画を伴う児童文学の普及活動を展開し，こうした活動を通して朝鮮においても人脈を広げ創作版画の普及に努めた．しかしその活動に朝鮮人の参加は一切見られず，一貫して日本人のネットワークにとどまっていた．それは，佐藤の活動が，後述するように「決戦下」に当局側が期待した植民統治の役割を負わず，郷土日本に根差した創作版画の味わいを神髄とした純粋な芸術活動として展開し続けたことの証左であった．

　第4章では，郷土玩具の愛好家である清永完治が，釜山郷土玩具同好会の機関誌『土偶（志）』における玩具表現の手段として木版画を多用し，会員に創作版画を広めていったことを明かした．そして清永はそこで形成した趣味家や版画家のネットワークを礎に，時局下に日本本土や朝鮮の日本人版画家や玩具の愛好家からなる趣味家のネットワークによって朱美之会を発会し，創作版画誌『朱美』を刊行した．『朱美』は2年間に5冊刊行を見たが，

同人のネットワークが朝鮮人に広がっていくことはなかった．そして戦時下に『土偶志』の「休刊」を余儀なくされると，1942年『朱美』の「終刊」を宣言した．両誌への停刊に寄せる清永の思いの違いから，清永らにとっての版画創作が，当初から一貫して玩具趣味の追及に附随するものであったとみることができた．すなわち，『朱美』の刊行は，創作版画の普及に主眼を置いたものではなく，郷土玩具の普及活動と表裏一体の活動であった．

こうした時局下に朝鮮総督府機関誌『朝鮮』の扉のカットに，1943年5月から1944年4月まで佐藤米次郎が，次いで翌月から同年10月まで小野忠明が木版画を寄せており，当局側の意向が反映されたと推察される．1944年に当局側によって，「決戦下」に朝鮮に木版画が普及していないのはなぜかと，明言されたことは，換言すれば当局側がその普及を期待していたということである．すでに1930年代半ばから日本固有の日本人の文化を担うものと意義付けられた日本版画が流入し，1940年前後には官民挙げて盛んにその普及が図られたにもかかわらず，当局側の意に反して植民地朝鮮に一貫して木版画は受け入れられなかったのである．

さて，これまでみてきたように植民地朝鮮における日本人による版画の創作活動は，1934年までの同地に居住する美術家による創作版画の普及活動と，1934年以降の日本本土から流入した日本版画の普及を期した活動，そして1940年前後から1945年にかけて趣味的かつ芸術的な版画創作や普及活動があったことが明かされた．第5章では，この一連の研究でも度々確認されてきた朝鮮人美術家によって，日本や朝鮮において日本人とのかかわりを通して始められた版画の創作活動について，実証的に検討可能であった3つの事例について明らかにした．

李 秉玹と金 貞桓は，朝鮮人として初めて創作版画集を刊行し，朝鮮において初めて版画の個展を開催した．とくに李 秉玹は，同地の日本人美術家のネットワークとのかかわりを経て創作版画を始め，朝鮮創作版画会主催の第1回展（1930年）に出陳し，版画創作において早くから頭角を現していた．そして日本本土に留学した李 秉玹と金 貞桓は，日本人出版家秋 朱之介との出会いによって美術活動を展開し，文学者堀口大學の支援を得るなどして，

1934年に東京で創作版画集『LE IMAGE』の刊行も実現した．本画集には17点の版画作品が貼付されるが，それらの描画法や題材は様々で，日本の創作版画界や植民地の美術界で推奨された郷土色を表象したものまで網羅されており，彼らが日本での留学期間に修得した創作版画の集大成と位置付けられる．同年には京城において，同画集の作品を中心とした展覧会も開催している．しかし，彼らは1940年前後に帰国以降は版画の創作活動から距離をおき，日本における留学や就業などを通して修得した志向や技能は，演劇の舞台装置を中心とする活動において生かされた．

平壌の崔 榮林と崔 志元らは，同地に移住した小野忠明から版画の指導を受け，また小野自身も彼らの側に立って版画創作を展開した．小野は崔 榮林の才能を見出し，日本本土への留学に際し，すでに版画界で頭角を現していた同郷の版画家棟方志功を紹介した．この時の経験が崔 榮林の画境に息づいている．一方，崔 志元は，平塚運一の作品に感化され版画を始め，小野の指導を得て，1939年の朝鮮美展第18回に朝鮮人として初めて版画作品を入選させた．崔 榮林や崔 志元の作品には，棟方や平塚，小野の作風の影響を見てとることができた．戦後にいたるまで版画創作を続ける崔 榮林は，彼らとの交際を通して修得した版画を自身の画境にまで昇華させている．

一方，小野が1944年5月から挿画などを担当した朝鮮総督府機関誌『朝鮮』に提供した扉のカット「玄武門」(7-10月号)には，背広を着た自身を朝鮮の風景に描き入れた．小野は本図によって，異民族である日本人が同地に決して融解することはないという朝鮮人の違和感を代弁した．小野は彼らに版画を教授しつつ，一旦は距離をおいていた日本本土の展覧への出陳を果たすなど，自身も版画創作を積極的に展開しており，彼らの交流が相互に刺激的で有意義なものであったと推察された．

李 昞圭は東京美術学校を卒業後に，京城にある母校養正高校に図画講師として赴任し，足かけ10年余りにわたり同校の校誌『養正』の表紙絵に版画作品を寄せ続けた．1928年から1939年の同誌の表紙絵を李 昞圭が手がけており，そのうち1932年を除き，1930年から1939年までの表紙絵9点が木版画を原画とすると見られる．これら9点の版画作品については，純粋

芸術としての創作版画の流れと，プロレタリア美術としての版画の流れの，いずれの潮流も見てとることができた．それは，李 昞圭が東京美術学校に留学していた時期が日本の創作版画界の興隆期であったことと，留学後の京城でも創作版画の普及活動や日本版画の流入が展開したこと，一方プロレタリア美術運動における版画の湧出期にも直面したことを背景とした．李 昞圭が『養正』に寄せた表紙絵については，これまで韓国側の研究では，植民統治下であることと結び付けた主観的な視点で解説された．しかし，主に日本語で編集された同誌の分析や，同校の校風などや，李 昞圭の美術活動について検討することで，そこに政治的な意図はなかったと推察された．李 昞圭が表紙絵に寄せた版画は，いずれも日本本土の創作版画誌に見られる作品の構図や描画法を踏襲したものであり，また平塚運一の朝鮮来訪時（1934年，1936年）などに得た知見を早速試みたものであったと見ることができた．しかしながら，植民統治の厳格化が次第に同誌の編集にも反映されるようになると，1939年に李 昞圭は同誌において展開してきた版画の創作活動と決別した．

　このように，朝鮮人美術家による版画の創作活動はいずれも個人的な活動にとどまり，独自の画境にそれを昇華させた崔 榮林を除き，それが朝鮮において発展的に展開することはなかった．それは，彼らの版画がいまだ日本の創作版画の模倣の域を出るものではなく，また彼らもそこに彼らが知る日本や日本人ならではの風情そのものを見ていた．しかし，創作版画に日本文化の表象という意義が明示されたことで，朝鮮人美術家として同地においてそうした版画を創作し続けることはできなかったと推し測られる．

　そうとすれば，多田も同じ理由で，朝鮮を立脚地として新興しようとした創作版画の普及活動を放棄したのではないか．とりわけ，支援を期待した日本の創作版画界には，当初から日本本土の普及活動の一環として捉えられ，同地における美術界の建設も一向に進展しない状況下に，同地に新たな創作版画の「朝」が来るとは考えられなかったのではないか．さらには，日本や日本人を表象するものとして明確に版画が位置付けられたことは，そうした思いを決定的にした．一方，そうした状況下に同地において版画の創作や普

及活動を展開した佐藤や清永らは，戦時下にあってその芸術性の追求に専心した．こうしてみると，当局側が版画に向けた眼差しの先に，日本の風土や日本人を見て，植民地における好都合なプロパガンダとしてその普及を狙ったことが，「朝鮮に木版画の普及しない」理由であったと結論付けることができるのではないか．つまり植民地期朝鮮では，当局側も日朝の美術家たちも，創作版画という同床に，異なる夢を描いたのである．そして，植民地下朝鮮を立脚地とする日朝の美術家たちは，ついには普及活動を放棄するか，彫刻刀を置くか，あるいは純粋美術としての版画創作を堅持することで，プロパガンダからの離脱を決行したのである．

# あとがき

　10年余に及ぶ本研究の過程で，日韓関係はそれまでと同様に何度も悪化と修復，好転そして悪化という循環を繰り返した．そして本書の執筆中も日韓関係に大きな亀裂が走り，学童の文化交流事業の開催にも影響を及ぼすまでに悪化してしまった．一方でSNSなどのメッセージを通して，両国民の間にそうした状況を打開しようという草の根の活動も起こっている．こうした状況を目の当たりにし，あらためて歴史を紐解く作業は，一方的，主観的であってはならず，双方向性と客観性，そして史料的根拠に基づく明瞭さが不可欠であり，こうした作業に携わる1人として決して怠ってはならない姿勢であると肝に銘じている．

　そこであとがきにかえて，本研究の過程で直面した事例を俎に上げて自身の教訓としたい．本書でも引用した，日本で浮世絵の技法を修得し，1921年に朝鮮を訪れ版画を含む個展を開催したイギリス人エリザベス・キースの著したElizabeth Keith・Elspet Keith Robertson Scott（1946）『OLD KOREA: The Land Of Morning Calm』（Hutchinson）と，2006年に韓国で出版されたその翻訳書である宋永達（2006）『영국화가 엘리자베스 키스의 코리아: 1920～1940: OLD KOREA』（책과함께），そしてElizabeth Keith（1946）から抜粋して韓国語に訳して引用し論考した洪源基（1994）「영국화가들이 기록한 20세기초 한국・한국인」（『월간 미술』1月号）の3つの資料に起こったことを見ていく．

　以下は，A）Elizabeth Keith（1946），B）宋永達（2006），C）洪源基（1994）の順に，Elizabeth Keith（1946）の「Artist's Introduction」において，キースが1919年三・一独立運動勃発の約1か月後に朝鮮を訪れ，その折の見聞や体験を記した部分を抜粋したものである．［］に便宜的に筆者による日本語訳を付したが，原文の表現をできる限り忠実に反映することに注力した．なお数字および下線は筆者が付し，各原文の数字および下線の種類と日本語

訳のそれは対応している.

A)  There were thousands of Korean patriots, even school children, in prison, and many Koreans were being tortured, although not one of them had used any kind of violence. ①They had done no more than march in procession waving Korean flags and shouting *Mansei!* (Long Live Korea!). We heard many stories of heroism.  Not a few people were killed. Yet in the calm faces of the Koreans there was nothing to show what they were thinking and suffering. ②I sketched one woman of distinction who had been tortured in prison,  ③but bore no hate towards the Japanese.

[何千もの朝鮮人愛国者, さらには学童までもが刑務所におり, 誰一人暴力を振るわなかったのだが, 多くの朝鮮人が拷問を受けていた. ①彼らは朝鮮の旗を振ってMansei!(朝鮮万歳!)と叫んでデモ行進を行っただけだった. 私たちはたくさんの英雄の話を聞いた. 多くの人が殺された. しかし, 朝鮮人の穏やかな顔には, 彼らが考えていることや苦しんでいることを示すものはなかった. ②私は刑務所で拷問を受けたある良家の婦人をスケッチしたが, ③日本人に対して憎しみを抱いていなかった.]

B)  수천명에 달하는 한국의 애국자들이 감옥에 갇혀 고문을 당하고 있었고 심지어 어린 학생들까지도 고초를 겪고 있었다. 그들은 폭력을 전혀 사용하지 않았고 ①그저 줄지어 행진하면서 태극기를 휘두르며 '만세'를 외쳤을 뿐인데도 그런 심한 고통과 구속의 압제에 시달리고 있었다. 그 과정에서 일본인들은 많은 한국 사람을 죽였다. 하지만 한국인들은 얼굴에 그들의 생각이나 아픔을 전혀 내비치지 않았다. ②내가 스케치한 어느 양갓집 부인은 감옥에 들어가서 모진 고문을 당했는데도 ③일본인에 대한 분노의 감정을 전혀 표시하지 않았다.

[数千名に及ぶ朝鮮の愛国者たちが刑務所に捕らえられ, 拷問を受けており, その上幼い学生たちまで辛酸をなめていた. 彼らは暴力を全く使わず,

①ただ列をなして行進しながら太極旗を振りながら「万歳！」と叫んでいただけなのに，そのようなひどい苦痛と拘束の圧制に苦しめられていた．その過程で日本人たちはたくさんの朝鮮人を殺した．しかし，朝鮮人たちは，顔にそれらの思いや苦しみを全く表さなかった．②私がスケッチしたある良家の婦人は，刑務所でひどい拷問を受けたが，③日本人に対する憤怒の感情を全く表さなかった．]

C) 수천명의 한국인애국자와 학생들이 감옥에 잡혀 들어갔고, 많은 한국인들이 고문을 당했다. (...) 그들 중 한 사람도 폭력을 사용하지 않았다. (...) ②나는 감옥에서 고문을 당했던 숭고함을 스케치했다. ③나는 일본인을 미워하기를 주저하지 않는다. (...) ＊洪（1994）では省略を（...）で表している．

[数千名の韓国の愛国者と学生たちが捕らえられ刑務所に入れられ，多くの韓国人たちが拷問を受けた（略）彼らの中の1人も暴力を使わなかった（略）②私は刑務所で拷問を受けた良家の婦人をスケッチした．③私は，日本人を憎悪することをためらわなかった．（略）]

　A) の下線①は，「（前略）叫んでデモ行進を行っただけだった．私たちはたくさんの英雄の話を聞いた．多くの人が殺された．」と3文に分かれている．しかしB) の下線①では2文にし，「（前略）叫んでいただけなのに，そのようなひどい苦痛と拘束の圧制に苦しめられていた．その過程で日本人たちはたくさんの朝鮮人を殺した．」と，原文にはない表現（実線部分）が挿入されて，キースの客観的な叙述が，主観的に翻訳されている．そしてA) の下線②にある「拷問を受けた」においても，B) では「ひどい拷問を受けた」と原文にはない主観的な表現（実線部分）が加えられている．

　さらに，A) の下線③は，この良家の婦人がそもそも「日本人に対して憎しみを抱いていなかった」という表現なのだが，B) の訳文では，「日本人に対する憤怒の感情を全く表さなかった」と表現されている．さらにC) では，A) の下線③を2文にして，後半部分に「나는」（私は）と一人称主語が加えられて，キース自身の抱いた感情ととらえられる訳文になってしまった．

そしてこの抜粋は，崔 烈 (1998)『한국근대미술의 역사：1800-1945　韓國美術史事典』(悦話堂) で再引用される際に，「キースは」の文言を添えて引用され，より明確にキース自身の感情として伝えられることになった．ちなみに，Elizabeth Keith (1946) の原文と宋 永達 (2006) の翻訳との齟齬は，前出にとどまるものではない．

　こうしたボタンの掛け違えが，いくつも積み重なることで両国の歴史が大きく変容してしまうことになるのではないか．あるいはこれまでいくつも積み重ねられてきたために，両国の今があるのではないか．こうした問題を含め，開けてしまったパンドラの箱にはさらにいくつものパンドラの箱が詰まっていた．その1つ1つを，両国の歴史に携わる両国の人間が，同じテーブルに着き丹念に検討を重ね，双方向的に客観的に史料をたどる作業を続けていかなければと思う．

　最後に，研究活動の推進を鼓舞して下さった河野 実先生に心より感謝申し上げます．また，資料の蒐集で力をかしてくれた20年来の韓国ソウルの友人이경영氏に心より感謝と敬意を表します．そして，本書の刊行に当たり真摯にご対応くださった中日新聞社の勝見啓吾氏に心よりお礼を申し上げます．

<div align="right">

著者

2019年初秋

</div>

著者略歴

# 辻 千春（つじ ちはる）

愛知文教大学人文学部教授。愛知県半田市出身（旧姓川瀬）。名古屋大学大学院国際開発研究科国際コミュニケーション専攻博士後期課程満期退学。同専攻学術博士。専門は東アジアの表象文化・社会文化研究および植民地文化研究。名古屋大学非常勤講師などを経て2016年より現職。1995年から1997年にかけて、ソウルにおける語学留学に続き、中国各地の「十五年戦争」期の年画の研究調査を北京の中央美術学院を拠点に行う。2005年から台湾の蔵書票の調査を経て、今日まで韓国・朝鮮半島における創作版画の展開をテーマとして研究活動を展開。庶民に近い美術（版芸術）を視覚媒体としてとらえ、時代が生成する社会の構造やそこに暮らす人々の思いを映し出した作品から発せられるメッセージを聞き取る作業を続けている。著書に『戦争と年画―「十五年戦争」期の日中両国の視覚的プロパガンダ』(川瀬千春、梓出版社)、共著に『戦争のある暮らし』(乾 淑子編、水声社)。

## 空白の美術史　―植民地下「朝鮮」で見る創作版画―

| | |
|---|---|
| 発　行 | 2020年2月2日　　初版第1刷 |
| 著　者 | 辻 千春 |
| 発行者 | 勝見啓吾 |
| 発行所 | 中日新聞社 |
| | 〒460-8511　名古屋市中区三の丸1丁目6番1号 |
| | 電話　052 (221) 8811 (大代表) |
| | 　　　052 (221) 1714 (出版部直通) |
| 印刷所 | 株式会社クイックス |

©Chiharu Tsuji 2020,Printed in Japan
ISBN 978-4-8062-0761-0